大展好書　好書大展
品嘗好書　冠群可期

大展好書　好書大展

品嘗好書　冠群可期

圍棋輕鬆學

26

圍 棋
見合戰術與應用

馬 自 正 編著

品冠文化出版社

前　言

　　見合是指局面上有兩處、四處、六處乃至更多的偶數處，價值大致相當的地方，對局雙方可以各佔其半的棋。編者常用「東方不亮西方亮，走不到這邊走那邊」的俗語向學生解釋這個詞。

　　見合在對局過程中經常出現在盤面上，有些需要透過仔細觀察才能發現。

　　見合戰術的運用主要有以下幾個方面：

　　一、自己左右逢源。圖中黑1做成了一隻眼後，A、B兩處必得一處，可以做成另一隻眼成為活棋。這

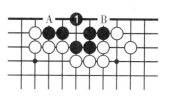

就是典型的所謂「三眼兩做」的見合戰術。

　　二、在攻擊對方時讓對方不能兼顧兩邊，或讓對方捉襟見肘，以達到殺死對方或取得相當利益的目的。這在中盤戰鬥中經常運用。

　　三、認準了見合處後不急於去佔有，因為反正是雙方各佔一處的，因此可以搶先佔據其他地方。

這種情況在佈局和官子中經常會碰到。

「見合」一詞是日本的圍棋術語，早已被圍棋界所接受，但至今尚未見到專門有關見合的著作問世。編者努力收集了相關的資料並提煉出其中的精華，供圍棋愛好者欣賞和借鑒。也希望此書能引起一些圍棋高手的興趣，借此拋磚引玉，期待在不久將來會有更深的專著問世。

作者

目 錄

第一章 死活的見合

一塊棋的死活技巧有很多，但見合的運用卻佔有很重要的一席之地。所謂「三眼兩做」就是典型的用見合手段做活的方法之一。殺棋往往不是單刀直入，而是聲東擊西。讓對方防了左邊卻防不了右邊，防了上邊，下邊又被刺上一刀，防不勝防，最後將其殺死。

第一型 黑先活

圖一 黑先活 黑棋角上由於氣緊有被倒撲的殺著。如黑在A位曲，則白即B位點入，黑只有C位接上，白D位破眼，黑即死。

圖二 失敗圖 黑1急於到下面做一隻眼，可是白2到角上托，黑3為防白在此處倒撲兩子只好接上。白4向角上長去，黑棋不能活。

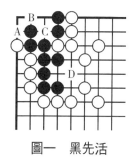

圖一 黑先活

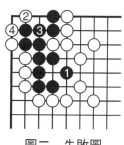

圖二 失敗圖

　　圖三　正解圖　黑1到角上立下才是做活要點，以後A、B兩處見合，黑棋必然可以做出另一隻眼來成為活棋。

　　圖四　參考圖　黑1到角上團一隻眼，希望白3位破眼，黑即於2位做活。但是白2卻向角裡長入，黑3只好到下面做眼，白4拋入，成劫。黑棋不算成功。

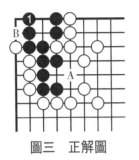 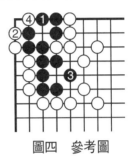

圖三　正解圖　　　　　　圖四　參考圖

第二型　白先活

　　圖一　白先活　這是較典型的「三眼兩做」，關鍵是白棋要找到見合點。

　　圖二　失敗圖　白到1位立下，企圖擴大眼位，黑2點入，白3提子後黑4長入，白不能活。

　　圖三　正解圖　白1在左邊虎，這正是做活的要點，以下A、B兩處見合，白棋成了活棋。

　　圖四　參考圖　白1到右邊接，黑2依然點入，白3擋後黑4長入多棄一子，白5提黑兩子，黑6在❹位撲入，白死。

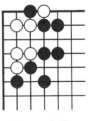

圖一　白先活

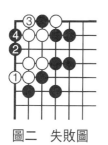

圖二　失敗圖

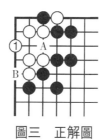

圖三　正解圖

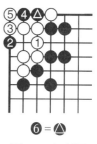

6＝△

圖四　參考圖

第三型　白先活

圖一　白先活　白棋僅有五子，且被黑子包圍得嚴嚴實實無法沖出，但仍可做活，主要是要運用見合手段。

圖二　失敗圖　白1向角上長去，目的是擴大眼位，黑2沖入，等白3擋時黑4點入。白5向角上長去，黑6扳，白7曲，黑8長入後白7已死，白9不過是掙扎而已，黑10擋住即可。

圖三　正解圖　白1在一路虎是做活要點，黑2沖，白3接上後已成活棋。因為以後白棋有A、B兩處見合可成一隻眼。

圖一　白先活

圖　失敗圖

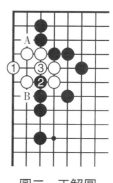

圖三　正解圖

圖四　參考圖　白1擋住不讓黑棋沖入，也是常用做活手法之一。但黑2、4從兩邊擋住後再於6位點入，白7擋不讓黑6一子長回，但黑8長後白棋成了「曲四」被點兩手，死棋。

第四型　黑先活

圖四　參考圖

圖一　黑先活　黑棋範圍很小，做活餘地也不多，主要是找到見合手段。

圖二　失敗圖　黑1向角上立下成了一隻眼，但白2挖，黑3打，白4接後黑棋不活。

圖三　正解圖　黑1在一路虎是好手，以後A、B兩處必得一處即成活棋。

圖四　參考圖　黑1接上也不能活棋。白2到角上扳，黑3立下也只能成為「直三」，被白4點後即死。

圖一　黑先活　　圖二　失敗圖　　圖　正解圖　　圖四　參考圖

第五型　黑先活

圖一　黑先活　黑棋猛一看幾乎做不活，但白棋有

一定缺陷，只要黑棋找到了見合的手段就能做活。

　　圖二　失敗圖　黑1頂企圖做活，白2扳，黑3打後白4接上。黑5挖時白6在一路打，黑7接，白8安然渡回數子，黑成假眼，不活。

　　圖三　正解圖　黑1立下是找到了見合手段的好手，白2接上是正著，黑3頂成了「曲四」，活棋。

　　圖四　變化圖　黑1立時白2擠眼，黑3接，白4點過分。黑5挖，白6打，黑7至黑9形成滾打，白三子接不歸被吃，損失慘重。白6如改為8位打，則黑只要6位接上，白兩子即被吃，黑仍活棋。這就是黑1的見合之妙。

圖一　黑先活　　圖二　失敗圖　　圖三　正解圖　　圖四　變化圖

第六型　黑先活

　　圖一　黑先活　黑棋空間很小，似乎很難做活，但白棋也有缺陷。白下面四子氣緊，上面有A位斷頭，所以黑棋可以做活。

　　圖二　失敗圖　黑1打，粗心！白2提後白4打，黑5無奈只有到角

圖一　黑先活

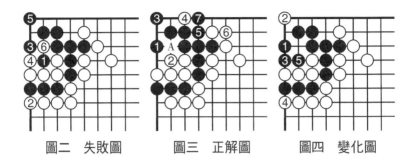

圖二　失敗圖　　　　圖三　正解圖　　　　圖四　變化圖

上去做眼，白6提後成劫，黑棋不算成功。

　　圖三　正解圖　黑1尖，妙手！白2破眼。黑3到角上做眼，白由於氣緊A位不能入子。白4托企圖破眼，但黑5擠後白6不能不接上，黑7吃下白4一子後已成活棋。

　　圖四　變化圖　黑1尖時白2點有些勉強，黑3打吃正是見合之處，白4只有提黑三子，黑5做出一隻眼來，活得更大。

第七型　黑先活

　　圖一　黑先活　黑棋在A位提白一子是後手眼，白B位打黑即不能活。這便是運用「三眼兩做」的見合手段做活的一例。

　　圖二　失敗圖　黑1接是以為白會3位接上，黑即於2位做活。可是白2卻點入，黑3雖可提得白一子，但白4扳後渡回白2一子，黑不能活。

　　圖三　正解圖　黑1尖，妙手！白2打，黑3立下後已成一隻眼，接下來A、B兩處見合，黑可成另一隻眼。白2如改為3位打，則黑即2位接上仍是一隻眼，還是活棋。

| 圖一 黑先活 | 圖二 失敗圖 | 圖三 正解圖 |

第八型 白先活

圖一 白先活 白棋在角上僅有三子，而且被黑子緊緊包住，但仍有做活的餘地，關鍵是對見合的運用。

圖二 失敗圖 白1扳，黑2扳住，白3只有虎，黑4打，白5做劫。黑2扳時白如在6位接，黑只要在4位扳，白即不能做活。

圖三 正解圖 白1在「二·二」路小尖是巧手，黑2立下，白3做眼，黑4托，白5可以在外面打，黑6擠入時白7提黑一子，已成活棋。

圖四 變化圖 白1尖時黑2點

圖一 白先活

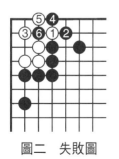

圖二 失敗圖

圖三 正解圖

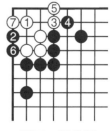

圖四 變化圖

入，其實此時黑2和白3是見合，黑4扳，白5立下，黑6
退回黑2一子，白7擋下成了「曲四」，當然活棋。

第九型　黑先活

　　圖一　黑先活　黑棋在右邊中間已有一隻眼，關鍵是
怎麼在左邊做出另一隻眼來。

　　圖二　失敗圖　黑1打太隨手，白2提黑一子後，黑
棋已經束手無策，不可能再做出另一隻眼來。

　　圖三　正解圖　黑1跳下，正是懂
得了見合的運用。白2接是正應，黑3
立下後吃去白一子，成為活棋。

　　圖四　變化圖　黑1跳下時，白2
提去黑一子，黑3即於上面撲入，白4
提後黑5打，白兩子接不歸，黑仍可再
成一隻眼活棋。

圖一　黑先活

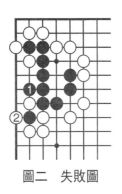

圖二　失敗圖

圖三　正解圖　　　　圖四　變化圖

第十型　黑先活

　　圖一　黑先活　黑棋在中間已經有了一隻完整的眼，

要做出另一隻眼有些困難。但是白棋角上也沒有淨活，怎樣利用白棋這個缺陷達到黑棋活棋的目的？

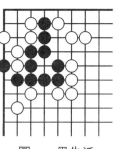

圖一 黑先活

圖二 失敗圖 黑棋夾是在這個形狀下殺死白棋的必然下法，可是在此型中卻行不通，因為白2扳後就有A位做活或B位渡過的見合，黑棋顯然失敗。

圖三 正解圖 黑1在「二‧一路」點入是棋諺常說的「二一之處有妙手」。白2立下阻渡，黑3長入，白4只好渡過，黑5打吃後白6接，黑棋得活。白4如在5位接，則黑即於4位斷，白棋角上全死。

圖四 變化圖 黑1點時白2團眼做頑強抵抗，黑3就拉回黑1一子，白棋將被全殲。就算白在A位拋劫，黑B位接上後，由於黑棋外氣充分是寬氣劫，也是無憂劫。

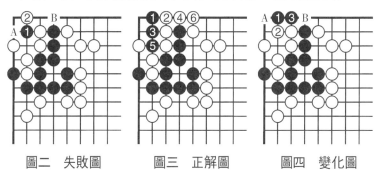

圖二 失敗圖　　　圖三 正解圖　　　圖四 變化圖

第十一型 黑先活

圖一 黑先活 黑棋僅有一隻眼，只有吃掉幾子白棋才能活棋，要求黑棋利用白棋氣緊生出棋來。

圖一　黑先活

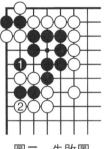

圖二　失敗圖

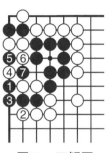

圖三　正解圖

　　圖二　失敗圖　黑1夾隨手，過於草率！白2打後黑棋就沒有後續手段了。

　　圖三　正解圖　黑1在一路扳，妙手！白2打，黑3接上，白4在裡面打，黑5撲入又是妙手，白6提，黑7撲入是很特殊的雙倒撲，白棋只有放棄

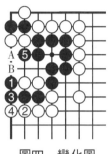

圖四　變化圖

一邊，黑棋活出。

　　圖四　變化圖　圖三中白4改為在外面打，黑5即於上面打白兩子，以後黑棋或於A位提白兩子，或於B位長回四子，依然活棋。

第十二型　黑先活

　　圖一　黑先活　黑棋角上四子當然要藉助外面兩子◬黑棋求活，但是仍要有見合手段才能活。

　　圖二　失敗圖　黑1托是希望和外面兩子連通。白2阻渡，黑3立下，白4接，黑5盡力擴大眼位，白6也相對地壓縮黑棋眼位。黑7後白8點入，黑9成了「曲四」，但白10一長，黑死。

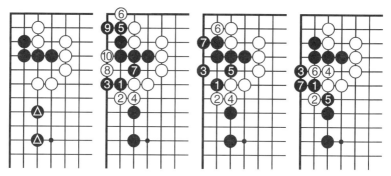

圖一　黑先活　　圖二　失敗圖　　圖三　正解圖　　圖四　變化圖

　　圖三　正解圖　當白2接時，黑3到一路虎是妙手，是懂得見合怎樣運用。白4接上後黑5就可做出一隻眼了。白6曲，黑7就可以做活。

　　圖四　變化圖　黑3虎時，白4到裡面去破眼，過分！黑5馬上就斷，白6打，黑7接上後黑棋已和外面連通。

第十三型　白先活

　　圖一　白先活　角上兩子白棋應該還有手段活出或逃出來。主要是利用黑棋兩子尚未完全和外面連接上。但是見合手段的運用是關鍵。

　　圖二　失敗圖　白1直接沖入，企圖吃去兩子△黑

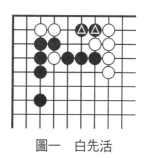

圖一　白先活

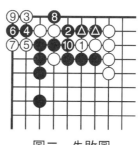

圖二　失敗圖

棋。黑2頂是好手，白3尖似是巧手，因為白如在4位長，則黑即在10位接上，白角上不活，但黑4嵌入更妙。對應至黑10接上，白角被全殲。另外，白1如改為5位扳，則黑即於3位點入，白仍不行。

圖三　正解圖　白1到角上「一‧二」路先尖是左右有見合的好手。黑2頂是防白在A位沖斷，白即在3位虎，角上已活。

圖四　變化圖　白1尖時黑2立下，白3就到右邊沖，黑4頂，白5斷，黑6曲，白7扳。由於有白1一子，白比黑三子多出一口氣來，可吃去黑三子連到外面。

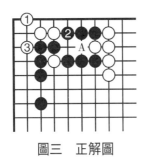

圖三　正解圖

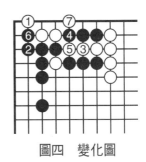

圖四　變化圖

第十四型　黑先活

圖一　黑先活　黑棋中間已有一隻眼，必須到左邊吃去白子才能做出眼來，但怎樣才能左右逢源呢？

圖二　失敗圖　黑1隨手一打，白2提去黑一子後，黑棋再無後續手段了。

圖三　正解圖　黑1跳下是上下

圖一　黑先活

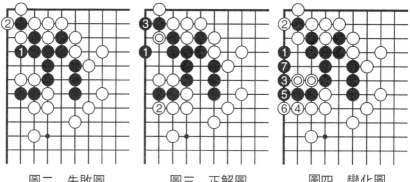

圖二　失敗圖　　　　圖三　正解圖　　　　圖四　變化圖

均可吃得白子的好手，白2到下面打吃黑兩子，黑3立下吃得白◎一子即成一隻眼，活棋。

　　圖四　變化圖　黑1跳下時白2提去角上一子，黑3即在下面兩子白棋左邊扳，白4、6連打，至黑7接上後白◎兩子被吃，黑依然是活棋。

第十五型　白先活

　　圖一　白先活　白棋好像活棋的空間很大，但是仔細計算一下並不是那麼容易。

　　圖二　失敗圖　白1急於在下面做出一隻眼，但是黑2跳入上面，白3沖，黑4渡過後白做不出另一隻眼來。

　　圖三　正解圖　白1在上面跳下是做活的要點，就是

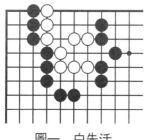

圖一　白先活

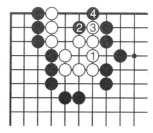

圖二　失敗圖

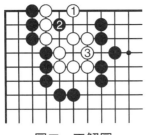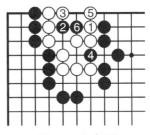

圖三　正解圖　　　　　　　　　圖四　參考圖

2和3兩點的見合。黑2點，白3就到下面做眼。黑2如在3位挖入破眼，則白即於2位做活。

　　圖四　參考圖　　白1企圖擴大眼位，黑2先到上面點一手，等白3曲時黑再於4位破壞下面眼位，白5立下成了「曲四」，但黑6一平白即不活。

第十六型　黑先活

　　圖一　黑先活　　白◎一子覷黑斷頭，黑如在A位接，則白即於B位拉回白◎一子，黑無法再做出另一隻眼來。

　　圖二　失敗圖　　黑1緊白五子的氣，白2打吃，黑3阻止白一子渡回，白4斷，黑5扳來不及了，白6打吃。

　　圖三　正解圖　　黑1小尖是上下見合的妙手，白棋不

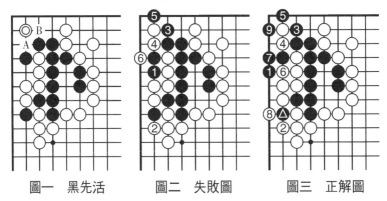

圖一　黑先活　　　圖二　失敗圖　　　圖三　正解圖

能兩防。白2到下面打吃黑一子，黑3再到上面阻止白一子拉回。白4斷，黑5扳，白6打時黑7接上，由於有黑▲一子，白無法打吃中間黑三子，白8提，黑9打吃白兩子，活棋。

　　圖四　變化圖　黑1尖時白2改為在上面斷，黑3就到左邊一路扳。白4、6連打，黑5、7就接上，白四子被吃，損失更大。

　　圖五　參考圖　圖三中白4改為在上面一路扳，黑5打時白6到角上頑強做劫抵抗是過分之著。黑7接上，白8當然要斷，黑9立下後不僅可在A位成一隻眼，而且可以在B位打，白兩子接不歸。即使白在C位提黑5一子，黑仍可脫先他投。

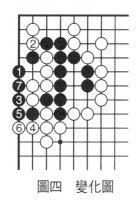

圖四　變化圖

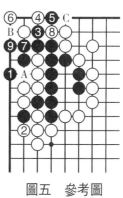

圖五　參考圖

第十七型　黑先活

　　圖一　黑先活　黑棋在角上不可能直接做出兩隻眼來，但要直接吃白◎四子也不容易，只有利用白棋的缺陷讓它不能兼顧。

　　圖二　失敗圖　黑1夾並不是壞手，但至黑5打是壞

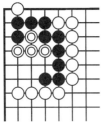

圖一　黑先活

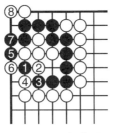

圖二　失敗圖

圖三　正解圖

手，白6提黑一子後，黑7接上，白8一長，黑已死。

　　圖三　正解圖　黑1立下是上下見合的妙手，白2連回四子是正應。黑3撲入，白4提，黑5打，成為「脹牯牛」，活棋。

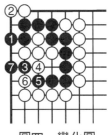

圖四　變化圖

　　圖四　變化圖　黑1立時白2在角上長，無理！黑3夾，白4沖企圖逃出，黑5擋，但白6打時黑7立下，黑1一子發揮了作用，白五子被吃。黑棋活得更大。

第十八型　白先活

　　圖一　白先活　白棋右邊僅有一隻眼，如何利用上下被圍的白子生出手段來，讓黑棋不能兼顧而白可吃去數子黑棋成為活棋。

　　圖二　失敗圖　白1擋企圖直接殺死黑▲三子，所以黑2提白一子。白3扳是無謂掙扎。至黑6打白已嗚呼！

　　圖三　正解圖　白1跳下是兼顧上下的好手。黑2提子，白3即於上面一路扳，黑▲兩子無法逃出，白活。

圖一　白先活

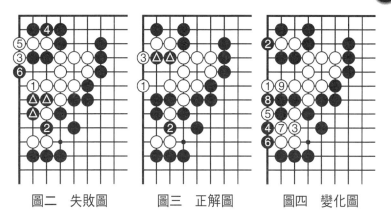

圖二　失敗圖　　　圖三　正解圖　　　圖四　變化圖

圖四　變化圖　白1跳時黑2打吃上面兩子白棋，白3馬上接上，黑4尖企圖渡回三子。白5撲入，妙手！黑6渡，白7擠，黑8提，白9接上同時打吃黑四子，這黑四子因接不歸被吃，白活。

第十九型　黑先活

圖一　黑先活　下面七子黑棋要求活棋或者渡過到上面才算成功。

圖二　失敗圖　黑1曲，白2打，黑3虎時白4點，以後A、B兩處必得一處，黑不能活。

圖三　正解圖　黑1托是必然的一手，當白2打時黑3在一路虎是見合好手，白4提黑一子是正應，黑5做活。

圖四　變化圖　當黑3虎時白4破眼，無理！黑5接上後黑棋已經連到上邊。

圖一　黑先活

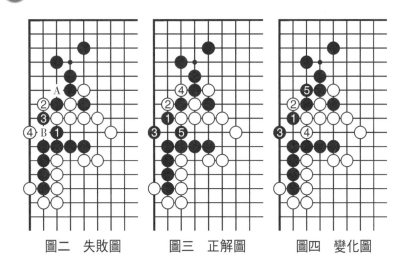

圖二　失敗圖　　　　圖三　正解圖　　　　圖四　變化圖

第二十型　黑先活

　　圖一　黑先活　黑棋已有一隻眼，角上好像空間很大，但要做出另一隻眼來也不是容易的事。

　　圖二　失敗圖　黑1在下面擋，白2夾，黑3阻渡，白4再夾，黑5立下還要阻止白棋渡過，白6頂後A、B兩處必得一處，黑不活。

　　圖三　參考圖　白2夾時黑3扳，白4打，黑5不能接，如接則白即A位打，黑死，白6提成劫。

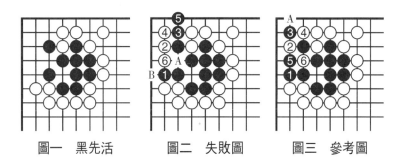

圖一　黑先活　　　　圖二　失敗圖　　　　圖三　參考圖

圖四 正解圖 黑1立下有點出人意料，能找到這一點需要有一定棋力才能發現，以後黑有A、B兩點見合。白A黑即B，白B黑即A，均可成一隻眼，黑棋可活。

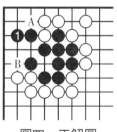

圖四 正解圖

第二十一型 黑先活

圖一 黑先活 黑棋似乎有一隻眼，但稍一不慎即會被白棋擠成假眼。如黑在A位擋，則白B位一擠入黑即成了假眼。

圖二 失敗圖 黑1團過於草率，以為白會在3位接，黑再於上面做活。沒想到白2竟然到上面飛，黑3打時白4立下是妙手！以後白或於A位擠則黑成假眼，或於B位打吃黑一子，黑棋不能活。

圖三 正解圖 黑1先到外面斷是妙手，白2打時黑3也打白一子，白4再飛入，黑5提白一子後A、B兩處可

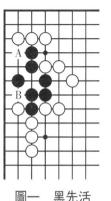

圖一 黑先活

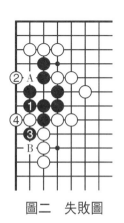

圖二 失敗圖

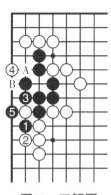

圖三 正解圖

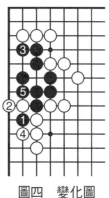

<div style="text-align:center">圖四　變化圖</div>

得一處，又成為另一隻眼，活棋。

　　圖四　變化圖　黑1斷時白2立下，黑3就到上面擋下，白4只有打吃黑1一子，黑5團上即活。

第二十二型　黑先活

　　圖一　黑先活　黑棋在上面已有一隻眼，怎麼做出另一隻眼來是本題的關鍵。如黑簡單地在A位曲，則白B位一扳黑即死。

　　圖二　失敗圖　黑1頂，白2扳後黑在3位挖，白4打，黑5斷，白6只有提，黑7立下，白8斷是妙手。以後黑如A位打，則白即B位接回一子；黑如C位打，則白D位即可吃去黑5、7兩子，黑棋不活。

　　圖三　正解圖　黑1挖是好手，也是棋力的體現。白2打，黑3斷，絕妙的一手！白4提子，黑5尖又是一手好棋。以後黑或於A位做出一隻眼來，或於B位渡過。

　　圖四　變化圖　黑3斷時白4到下面打吃，黑5簡單地打，白6只有提子，黑7立下活棋。

<div style="text-align:center">圖一　黑先活</div>

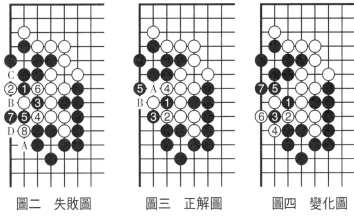

圖二 失敗圖　　　圖三 正解圖　　　圖四 變化圖

第二十三型　黑先活

　　圖一　黑先活　黑棋似乎很容易活，但是仔細算一下並不簡單，如黑在A位擋，則白B位接後黑不活。

　　圖二　失敗圖　黑1斷，白2打，黑3打，白4提後黑5立下做眼，但白6渡過後黑不活。

　　圖三　正解圖　黑1跳下是好手。白2沖入，黑3擋，白4也只有接上，黑5立下做眼，活棋。

　　圖四　變化圖　黑1跳下後，白2到上面扳破眼，黑3就到下面斷，白4打，黑5立下後白◎一子被吃，黑棋活得更大。

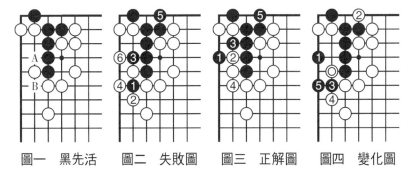

圖一 黑先活　　圖二 失敗圖　　圖三 正解圖　　圖四 變化圖

第二十四型　白先活

圖一　白先活

圖一　**白先活**　角上白只有三子，在二路能做活嗎？見合要起作用。

圖二　**失敗圖**　白1向角上長過於簡單，黑2長，白3長後黑4在角上扳，白棋要再下幾手才能做活。

圖三　**正解圖**　白1夾是棋力的體現，黑2接是正應，白3擋後已活棋。

圖四　**變化圖**　白1夾時黑2向角裡長是一種衝動的下法。白3本是和黑2見合的要點。黑4打，白5長出後黑6太強，以下對應至白9，黑雖得到了角部，但兩子●被斷開，損失更大。

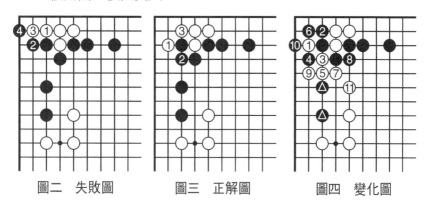

圖二　失敗圖　　　圖三　正解圖　　　圖四　變化圖

第二十五型　黑先活

圖一　**黑先活**　黑棋在下面可做一隻後手眼，黑怎樣

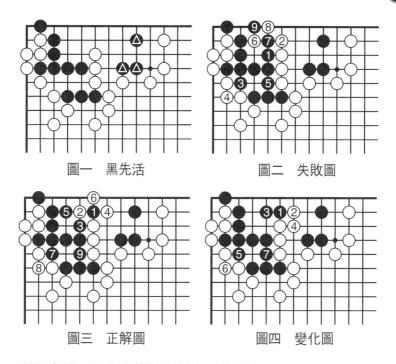

圖一　黑先活　　　　　圖二　失敗圖

圖三　正解圖　　　　　圖四　變化圖

利用右邊三子◉殘棋搶先做出一隻眼來？

　　圖二　失敗圖　黑1先在上面動手方向正確，但白不在7位扳而是2位立下是妙手。黑3、5在下面成了一隻後手眼，白6跳入，黑7沖，白8渡過，黑9只有抛劫，不能淨活。

　　圖三　正解圖　黑1托是一手有見合手段的妙棋。白2在左邊扳，黑3斷，白4打為防黑在此處長出連回三子黑棋。黑5打，白6提後黑在上面已有一隻眼，黑7、9再回到下面做出另一隻眼來，活棋。

　　圖四　變化圖　黑1托時白2在右邊扳，黑3退已在上面做出一隻眼，等白4接時黑5、7回到下面做出另一隻眼來。

第二十六型　黑先活

圖一　黑先活　中間黑棋只有五子，而且活動區域好像很小，然而只要懂得見合手段仍可做活。

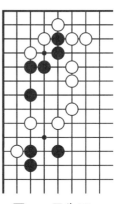

圖一　黑先活

圖二　失敗圖　黑1向角上扳，白2也扳，黑3虎，白4尖，黑5做右邊一隻眼。黑5如在6位做眼，則白即5位靠，黑死。白6點後至白12撲入，黑棋不活。

圖三　正解圖　黑1嵌入是棋力的體現，白2打是正應，黑3立下，白4接後黑5打白三子，白6接上後黑7虎，黑棋已經活出。

圖四　變化圖　黑1嵌入時白2到左邊打，過分！正是黑棋早已計算好的見合手段。以下是雙方必然對應，至白14雖是先手劫，但白在A位有很多本身劫材黑棋可以

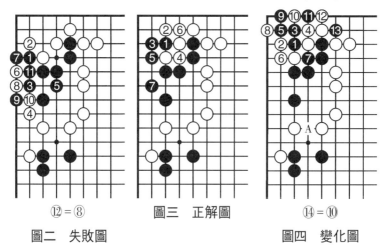

⑫＝⑧

圖二　失敗圖

圖三　正解圖

⑭＝⑩

圖四　變化圖

利用，所以白棋不利。

第二十七型　黑先活

圖一　黑先活　顯然黑棋角上已經有了一隻眼，要做出另一隻眼來，就要用見合手段讓白棋不能同時破壞兩處可以成眼的位置。

圖二　失敗圖　黑1頂，把做眼想得太簡單了，白2必然挖入破眼，黑3打，白4卡眼，白6打，黑7到二路打，白8提子，成劫，這不能算黑棋成功。白6如改為7位退，則黑A位打即可活。

圖三　正解圖　黑1是所謂「愚形空三角」，可是往往愚形是妙手！白2破眼，黑3曲下，白4接，黑5扳至白8打是必然過程。黑得到先手到9位做出另一隻眼來，活棋。

圖四　變化圖　黑1曲時白2破眼，黑3再平，由於有了黑1這一手棋，白不能在5位挖，只有在4位上長，黑5做活。

圖一　黑先活

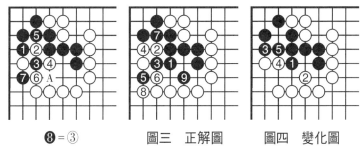

❽＝③

圖二　失敗圖　　　　圖三　正解圖　　　圖四　變化圖

第二十八型　白先活

圖一　白先活　這一題看起來好像很複雜，但是只要掌握了典型的見合手段之一「三眼兩做」，就可迎刃而解。

圖二　失敗圖　白1團是想在上面做成兩隻眼，可是黑2擠，白3接上後黑4到下面破眼，白5接，黑6撲入後白不活。白5如改為6位接，則黑即於5位撲，白仍不活。

圖三　正解圖　白1接上是「三眼兩做」的要點，已經保證了左邊一隻眼，以後A、B兩處必得一處成為真眼，活棋。

圖四　參考圖　白1先做中間一眼，黑2擠入，白3防黑在此處撲而接上，黑4擠眼，白5到下面接，黑6撲後白不活。

圖一　白先活

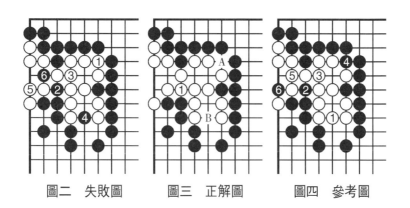

圖二　失敗圖　　　　圖三　正解圖　　　　圖四　參考圖

第二十九型　白先活

　　圖一　白先活　此圖看起來眼花撩亂，其實就是要求白棋數子在被圍之中運用見合手段能夠活棋。

圖一　白先活

　　圖二　失敗圖　白1打，黑2當然接上，白3到上面扳，但黑不在A位斷而是到左邊4位打，白5接後黑6提白一子，白棋已經束手無策矣！

　　圖三　正解圖　白1先在角上「二‧二路」扳是妙手，使黑不能左右兼顧。黑2斷，白3到中間打，黑4接上，白5也接上，黑6打，白7立下成了「金雞獨立」，黑8提白兩子，白9即吃下四子黑棋，活棋。

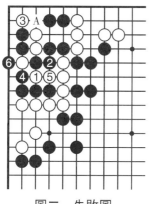

圖二　失敗圖

圖三　正解圖

圖四　變化圖　白1在上面扳時黑2改為到下邊打吃白◎一子，白先在3位打吃，等黑4提白子後再於上面5位接上，黑▲四子被吃，白棋活得更大。

圖四　變化圖

第三十型　黑先活

圖一　黑先活　這也是運用「三眼兩做」的見合手段做活的一例。

圖二　失敗圖　黑1怕白於此處斷而倉皇接上，白2到右邊破眼，黑3打，白4提黑▲一子，黑5打時，白6不接而到一路扳。黑7提白兩子，白8「打二還一」，黑9擋，白10扳後黑已死。

圖三　正解圖　黑1到角上先斷一手是妙手，白2提黑一子，黑3接上後白◎一子接不歸，黑已經有了一隻眼。以後黑A、B兩處見合可成另一隻眼，得以活棋。

圖四　變化圖　黑1斷時白不在A位提子，而是於2位曲打吃黑1一子。黑3提中間一子白棋是先手，白4不得不應。黑可以搶到左邊做成另一隻眼來。

圖一　黑先活

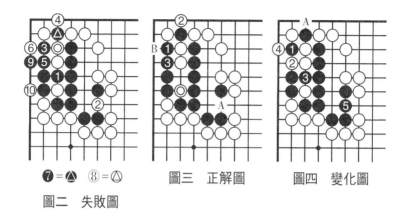

⑦＝△ ⑧＝△

圖二 失敗圖

圖三 正解圖

圖四 變化圖

第三十一型 黑先活

圖一 黑先活 此型乍一看似乎不難，但是如果掉以輕心則將失敗。

圖二 失敗圖 黑1打，隨手！白2不接而向角上長，黑3只好提成劫，黑棋失敗。白2如在3位接，則黑即於2位打就可活棋。

圖三 正解圖 黑1在中間下成兩個「空三角」卻是妙手。以後A、B兩處見合，黑必得一處成為活棋。

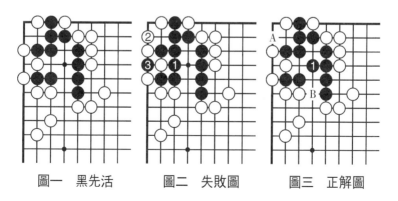

圖一 黑先活

圖二 失敗圖

圖三 正解圖

第三十二型　黑先活

圖一　黑先活　黑棋中間是隻後手眼，怎樣搶到先手讓白棋不能兼顧是問題的關鍵。

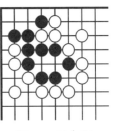

圖一　黑先活

圖二　失敗圖　黑1在上面虎是企圖搶得先手，白2點入，妙手！黑3團，白4退回，黑5到中間做眼。白6立，黑7接上，白8拋劫，黑未淨活。

圖三　正解圖　黑1到角上跳下，好手！白2點，過分！白可在A位撲，讓黑在2位做活。黑3阻渡，白4扳又過分，黑即5位團眼活棋。

圖四　變化圖　黑3擋時白4到中間撲破眼。黑5即到上面立下，仍是活棋。

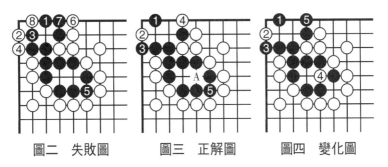

圖二　失敗圖　　　　圖三　正解圖　　　　圖四　變化圖

第三十三型　黑先活

圖一　黑先活　此題很有趣，黑棋右邊只有一隻後手眼，關鍵是如何利用見合讓白棋不能兼顧，而讓黑棋做活。

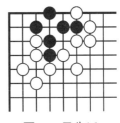

圖一　黑先活

　　　圖二　失敗圖　黑1扳的目的是擴大眼位，但白2點在要點上，黑3長一手後仍要在5位接上，白6擠眼，黑7仍是在盡力擴大空間。但是白8扳後黑成「盤角曲四」，不是活棋。

　　　圖三　正解圖　黑1在一路小尖是妙手，白2曲，黑3做「空三角」更妙！以後A、B兩處見合，可以活棋。白2如改在A位擠眼，則黑即2位扳，依然活棋。

　　　圖四　參考圖　黑1長出似乎可以活棋，但是白2擠眼，對應至白6托，黑棋不活。

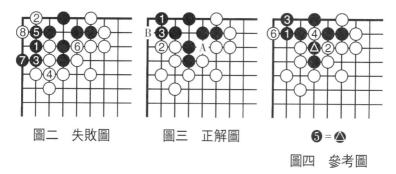

圖二　失敗圖　　　　圖三　正解圖　　　　❺＝▲

圖四　參考圖

第三十四型　黑先活

　　　圖一　黑先活　黑棋在A位提白一子成為一隻後手眼，但左邊就做不出另一隻眼來。要動腦筋運用「三眼兩做」的見合方法才能做活。

　　　圖二　失敗圖㈠　黑1提白一子，白2立下是好手。黑3虎，白4尖是殺棋時的常用手段，黑5擋後白6到下面立下，黑7頂時白8撲入破眼，黑9只有提白8，白10擠入，黑死。

　　　圖三　失敗圖㈡　黑1在一路跳下也是常見做眼方法

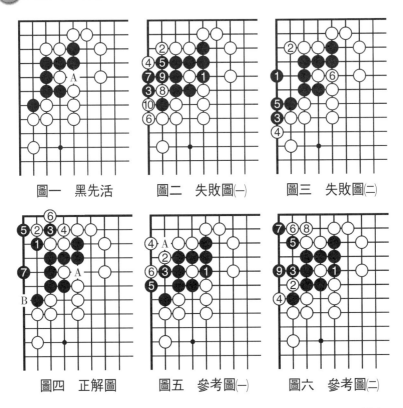

圖一　黑先活　　　圖二　失敗圖(一)　　　圖三　失敗圖(二)

圖四　正解圖　　　圖五　參考圖(一)　　　圖六　參考圖(二)

之一，白仍在2位立下，黑3、5扳粘後白6接上，黑棋無法做出兩隻眼來。黑3如改在6位提白一子，則白即於5位打黑一子，黑不能做活。

　　圖四　　正解圖　　黑1從角上先下手，白2扳，黑3打後再5位打。等白6提時，黑7跳下後A、B兩處見合，黑必得一處可以活棋。

　　圖五　　參考圖(一)　　當黑1提子後白2不在A位立而是扳，黑3擋後白4虎，黑5做眼，白6拋劫成劫爭。白4如在A位接，則黑5即可活棋。

　　圖六　　參考圖(二)　　當黑1提白一子時，白2到下面打

吃黑一子，黑3打後即到角上5、7位連扳，白8也不得不接上以防黑棋雙打。黑9立下後反而活了。

第三十五型 黑先活

圖一 黑先活 黑棋在下面已經有了一隻眼，怎樣在上邊做出另一隻眼來呢？需用見合手段。

圖二 失敗圖 黑1打隨手到了極點，白2提後成劫，顯然不是黑棋希望的結果。

圖三 正解圖 黑1跳下就是左右逢源的有見合手法的妙手。白2提，黑3到上邊撲入，白4提時黑5擠打，白三子接不歸，黑已活棋。

圖四 變化圖 黑1跳下時白2在右邊接上，黑3也接上，白◎一子被吃，黑仍可做成另一隻眼，活棋。

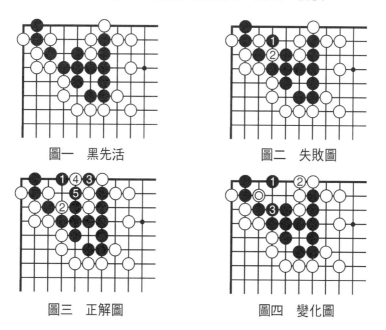

圖一 黑先活　　　　圖二 失敗圖

圖三 正解圖　　　　圖四 變化圖

第三十六型　黑先活

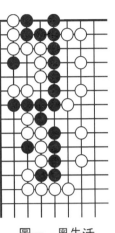

圖一　黑先活

圖一　黑先活　黑棋上面已有一隻眼，但要在左邊做出另一隻眼來也不是容易的事，要用見合戰術才可以奏效。

圖二　失敗圖　黑1扳是想利用白內部黑△一子殺死白棋，但白2至白6對應得當，雖讓黑棋接回△一子，但白已活，黑大塊死。如黑1在下面A位夾，則白就簡單地在B位接上，黑已無後續手段。

圖三　正解圖　黑1立下是上下有棋的見合好手，白2擋下是為了上面活棋，黑3再夾，白4只有接上，黑5接，白6提後黑7立下又做成一隻眼，活棋。

圖四　變化圖　黑1立下時白2立下阻止黑在下面做眼，過分之著。黑3馬上擠，以後白A位擋，黑即B位

圖二　失敗圖　　　　圖三　正解圖　　　　圖四　變化圖

斷，黑C時白可D位渡過。白角不能活，黑收穫更大。

第三十七型　黑先活

圖一　黑先活

圖一　黑先活　黑棋角上活動餘地好像不大，要想做活就要利用白棋內部的殘子△和白棋斷頭。其中少不了運用見合手段。

圖二　失敗圖　黑1扳太急躁，白2撲一手是要點！黑3提後白4尖又是一手好棋。黑5向右邊擴大，白6團也是好手，對應到白10時，以後不管黑在A位或B位，白都在2位提子成劫爭。黑不能算成功。

圖三　正解圖　黑1立下是正著，這樣以後有做活和吃白子的見合手段。白2補左邊，黑3即在上面向右扳，黑5接上後已成活棋。

圖四　變化圖　黑1立時白2不讓黑棋做活，在上面扳，無理！黑3就到左邊一路托，以下至黑7接打，白六子接不歸，損失慘重。

圖二　失敗圖　　　　圖三　正解圖　　　　圖四　變化圖

第三十八型　白先活

圖一　白先活　白棋要用黑棋不能兩防的手段來做活，這就是見合的運用。

圖二　失敗圖　白1夾是做活時常用的手筋，可是在這裡卻行不通。黑2老實接上，黑4立下後白棋固然可以對應到白9後做活，但獲利不大。要找到最佳下法才好。

圖三　正解圖　白1斷是取得最大利益的好手，黑2在上面打，白3在5位長之前和黑4交換一手很有必要，黑6只有在上面打，白7曲吃去黑四子。

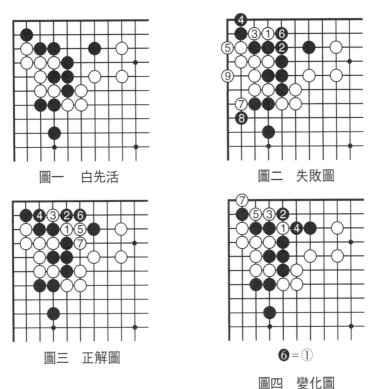

圖一　白先活　　　　圖二　失敗圖

圖三　正解圖

❻＝①

圖四　變化圖

圖四　變化圖　白3打時黑4改為提白1一子，白5打，黑6只有在1位接上，白7打吃角上黑一子，白棋已活，而黑棋尚未活。明顯黑棋不利。

第三十九型　白先黑死

圖一　白先黑死

圖一　白先黑死　白棋要殺死黑棋是不可能的，但可以利用黑棋氣緊的缺陷獲得相當利益。

圖二　失敗圖　白1到角上托是常用殺棋手段，但在此型中行不通。黑2接上，白3扳時黑4提白一子，黑棋沒有後續手段了。

圖三　正解圖　白1立下是試應手，黑2捨不得放棄四子黑棋，過分！白3先撲一手再於5位托。以後白有A位拋劫或B位撲兩處見合。黑棋不利。

圖四　參考圖　白1立時黑2應在上面補活，放棄下面四子才是正應。

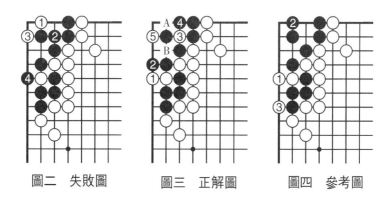

圖二　失敗圖　　　圖三　正解圖　　　圖四　參考圖

第四十型　黑先白死

圖一　黑先白死

　　圖一　黑先白死　白棋空間不小，好像殺不死，但黑棋只要找到白不能兼顧的見合手段，白就不活。

　　圖二　失敗圖　黑1點入地點不對，白2只要一擋，黑即無法殺死白棋了。

　　圖三　正解圖　黑1頂是殺死白棋的要點，白2曲不讓黑棋渡過，黑3挖後白棋已經無法再進行下去了。

　　圖四　變化圖　黑1頂，白2曲的目的是想在3位沖出，所以黑3不得不接上。白4仍然要阻止黑棋渡過，黑5打後再7位長均是命令手法，白6、8不得不應。最後黑9到上面扳，白不活。

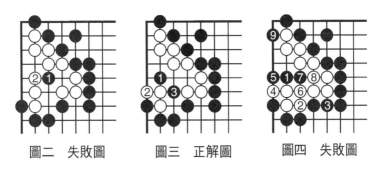

圖二　失敗圖　　　　圖三　正解圖　　　　圖四　失敗圖

第四十一型　黑先白死

　　圖一　黑先白死　白棋的空間不小，要想殺死它就要運用見合戰術讓白棋不能兼顧。

　　圖二　失敗圖　黑1尖隨手，想得過於簡單了，白2

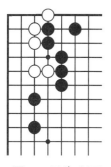

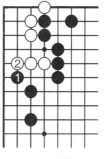

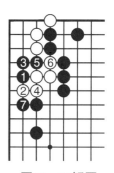

圖一　黑先白死　　圖二　失敗圖　　圖三　正解圖

只要一擋，白角已成活棋。

圖三　**正解圖**　黑1到白兩子左邊頂是可進可退的一手妙棋，以後白棋不能兼顧。白2在下面扳，黑3長入，白4只有接上，黑5沖，白6擋後黑7夾，白五子被吃，整塊不活。

圖四　**變化圖**　黑1托時白2在上面扳，黑3退回，白4曲後黑5點，以下是殺棋常用手法，至黑9時白是「曲四」被點兩手，不活。

圖四　變化圖

第四十二型　黑先白死

圖一　**黑先白死**　這是一個較大的死活題，白棋有上下兩塊，而且似乎均是活棋，但黑棋如能下出見合妙手讓白棋不能兼顧，則白棋總要死去一邊。

圖二　**失敗圖**　黑1扳，白2沖下後黑3只有接上，白4立下後下面白棋已活，而且對上面白棋毫無影響。

圖三　**正解圖**　黑1到一路飛，妙極！可以兼顧上下

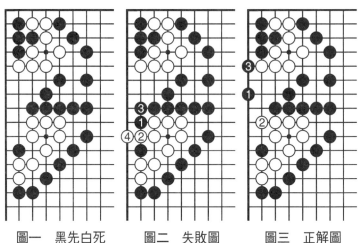

圖一　黑先白死　　圖二　失敗圖　　圖三　正解圖

白棋。白2在下面應，黑3即於上面一路渡過四子黑棋，上面白棋不活。

　　圖四　變化圖　黑1飛下時白2尖頂，目的是不讓上面黑子渡回，黑3就向下一路跳，白4擋，黑5打吃，白6立，黑7接後白棋下面不活。

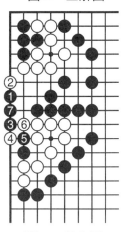

圖四　變化圖

第四十三型　黑先白死

　　圖一　黑先白死　白棋上面已經有了一隻眼，左邊好像眼位也很豐富，黑棋從何入手？

　　圖二　失敗圖　黑1當然不能在2位沖，如沖則白在1位擋即可活。所以黑1在左邊二路點是唯一要點。白2

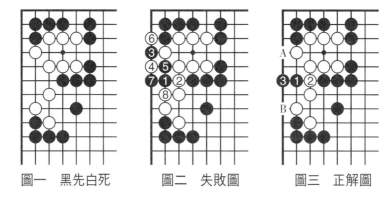

圖一 黑先白死　　　圖二 失敗圖　　　圖三 正解圖

接，黑3操之過急到一路扳，白4打，黑5擠入，白6提後成了劫爭，黑棋不能算成功。

圖三 **正解圖** 當白2接時黑3立下是妙手，以後有A位和B的位見合，兩處必得一處可以渡過兩子黑棋。白棋下面不能成眼，不能活。

第四十四型　黑先白死

圖一 **黑先白死** 白棋範圍不小，要想殺死它就要考慮白棋斷頭和上下的關係。

圖二 **失敗圖** 黑1斷操之過急，白2立下，黑3提白兩子，白4擠入後活棋。

圖三 **正解圖** 黑1夾是要點，白2到下面打黑一子，黑3就向上面長，白4接上後黑5扳，黑1、3兩子被接回，白棋只有一隻眼，不活。

圖四 **變化圖** 黑1夾時白2接，黑3就接上，這正是和圖三黑3必得一處的見合戰術。白4打，黑5必然接。白6打，黑7長同時打白數子，白8無奈接上，黑9到上面扳，白仍不活。

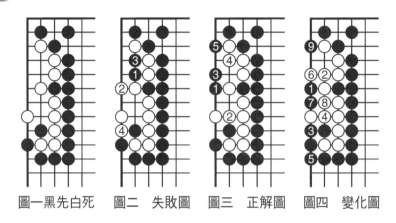

圖一 黑先白死　圖二　失敗圖　圖三　正解圖　圖四　變化圖

第四十五型　黑先白死

圖一　黑先白死　白棋內部眼位似乎很豐富，而且黑A位有斷頭，黑要殺死白棋有一定難度，但懂得運用見合戰術就可以生出棋來。

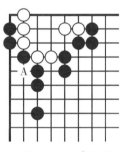

圖一　黑先白死

圖二　失敗圖　黑1膽子太小，怕白在此處打接上。白2馬上在裡面曲，黑3扳，白4是活棋要點，黑棋失敗。

圖三　正解圖　黑1不顧左邊斷頭而在右邊扳入，逼白2接上，然後黑3吃下白兩子，白4打，黑5也打，白6雖提了黑一子，但妙在黑7立下後，白不能在A位做眼，白如B位提，則黑A位擠入，白不能活。

圖四　變化圖　黑1扳入時白2到左邊打，黑3依然擋下，白4擴大眼位，黑5擋住。以後白如A位立，則黑B位接；白如B位或C位，則黑A位扳，白仍不能活。

圖二　失敗圖　　　　圖三　正解圖　　　　圖四　變化圖

第四十六型　黑先白死

圖一　黑先白死　這是基本破眼方法，白下面已有一隻眼，要求破壞上面白棋的另一隻眼。

圖二　失敗圖　黑1跳入，白2沖下，黑3企圖渡過，白4斷。白已做成另一隻眼成了活棋，黑棋失敗。

圖一　黑先白死　　　　　　　圖二　失敗圖

圖三　正解圖　黑1立下是見合手段，白2平，黑3頂後白4擋下，黑5撲入，白上面做不出眼來。白2如改為A位，則黑3位尖，白仍不活。

圖四　變化圖　黑1先尖，希望白在4位頂後黑再於右邊2位立下，可是白2扳，黑3為防白A位立下後逸出，所以不得不打，白再4位頂，黑5只好提劫。

圖三　正解圖

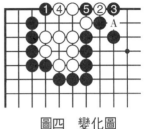

圖四　變化圖

第四十七型　黑先白死

　　圖一　黑先白死　白棋眼位似乎很充分，但黑棋在白棋內部有兩子可以利用，加上見合戰術，黑棋是可以殺死白棋的。

　　圖二　失敗圖　黑1企圖渡過黑●一子來殺死白棋，但白2向角上長後已成活棋，黑棋失敗。

　　圖三　正解圖　黑1長，白2提後黑3渡過，以後黑有A、B兩處見合，白棋不能做出兩隻眼來。

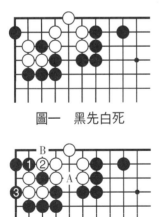

圖一　黑先白死

圖二　失敗圖

圖三　正解圖

圖四　變化圖

　　圖四　變化圖　黑1飛，白2立，黑3還要渡過，白4立下已經淨活，黑棋失敗。

第四十八型　黑先白死

　　圖一　黑先白死　白棋看上去眼位十分充分，但白棋有致命的缺陷。這是典型的見合戰術的運用。

　　圖二　失敗圖　黑1打，白2接上後白棋已淨活，黑棋已沒有後續手段。

　　圖三　正解圖　黑1到白中間頂，正是所謂「兩邊同形走中間」的下法，只此一手足以讓白嗚呼！因為黑有A、B兩處見合可以倒撲白子，白棋不能做活。

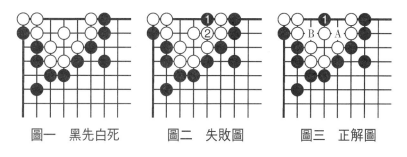

圖一　黑先白死　　　圖二　失敗圖　　　圖三　正解圖

第四十九型　黑先白死

　　圖一　黑先白死　白棋空間不小，好像很不容易殺死，但是只要運用見合戰術就有殺著。

　　圖二　失敗圖　黑1打，草率！白2打後黑3提白一子，白4立下後已活，黑5團時白6要補一手，因為是「斷頭曲四」。

圖一　黑先白死

　　圖三　正解圖　黑1點是要點，

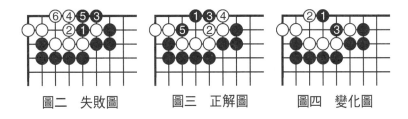

圖二　失敗圖　　圖三　正解圖　　圖四　變化圖

白2接上，黑3向外長，白4阻渡，黑5斷後白已死。

　　　圖四　變化圖　黑1點時白2尖頂，黑3斷正是和圖三白2的見合處，白仍不活。

第五十型　黑先白死

　　　圖一　黑先白死　白棋已有一隻完整的眼，黑棋不讓白棋再做眼就要注意到A位的中斷點和白棋做活的見合可能。

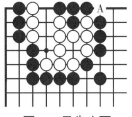

圖一　黑先白死

　　　圖二　失敗圖　黑1企圖壓縮白棋眼位，但白2打後黑3只有接上，白4做活。黑1如在A位挖，則白4位打，黑子接不歸，白可提一子活棋。

　　　圖三　正解圖　黑1接是出人意料的一手妙棋，上面白棋不管怎麼下都做不出眼來，這應該也是見合妙手。白

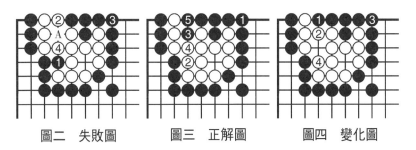

圖二　失敗圖　　圖三　正解圖　　圖四　變化圖

2擴大眼位，黑3挖，白4不能在5位吃，黑5接後白死。

　　　圖四　變化圖　黑1擠入，白2打，黑3只有接上，白4仍能做活。

第五十一型　黑先白死

　　　圖一　黑先白死　猛一看白棋眼位很充分，但黑有⬣一子指向白棋，大有可為，只要運用見合戰術就可以殺死白棋。

　　　圖二　失敗圖　黑1點入正確，但白2擋後黑3長過急，被白團成眼後已淨活。

　　　圖三　正解圖　白2阻渡時黑3在外面擠，白4團眼，黑5打，白棋不活。

　　　圖四　變化圖　白4改為上面打，黑即5位擠眼。白4和黑5是見合處，黑兩處必得一處，至黑7立，白仍不能活。

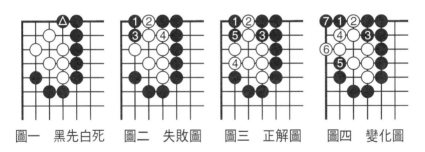

圖一　黑先白死　　圖二　失敗圖　　圖三　正解圖　　圖四　變化圖

第五十二型　黑先白死

　　　圖一　黑先白死　白棋的缺陷在哪兒？黑棋一定要找到見合點才能殺死白棋。黑如草率地在A位打，則白即B位做劫，不算成功。

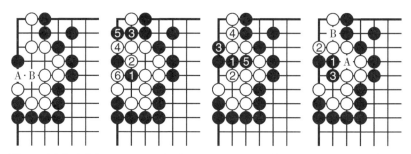

圖一　黑先白死　　圖二　失敗圖　　圖三　正解圖　　圖四　參考圖

圖二　失敗圖　黑1尖，白2團後基本已經活棋。黑3沖，白4打，黑5打，白6提子後淨活。

圖三　正解圖　黑1向中間沖去，白2團眼，黑3打後再於5位斷，白兩邊不能入子，黑可先吃上面四子白棋，白不活。和「金雞獨立」形狀一樣。

圖四　參考圖　黑1挺時白2改為上面擋，黑3即曲。白2和黑3是黑棋的見合處，以後黑A、B兩處必得一處，白不能做活。

第五十三型　黑先白死

圖一　黑先白死　白棋的空間相當大，一不小心就會做活，黑棋如何運用見合戰術是關鍵。

圖二　失敗圖　黑1尖和黑3大飛壓縮白棋，雙方對應至白18打是必然經過，黑13、15兩子接不歸，白棋吃掉黑子後正好兩眼活棋。

圖三　正解圖　黑1頂，妙！白2外扳，黑3向裡長，白4接上，黑5曲後白6立下阻渡，黑7大飛，白8沖，黑9團後白棋無法做活。

圖四　變化圖　黑1頂時白2內扳，黑3即退回，這

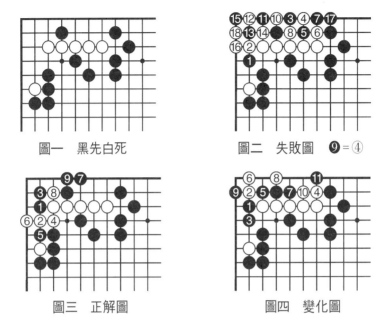

圖一 黑先白死　　　　圖二 失敗圖 **⑨**=④

圖三 正解圖　　　　圖四 變化圖

正是見合的戰術。白4拼命擴大眼位，黑5斷，白6立，黑7長，白8夾，黑9扳後再11位扳，白不活。

第五十四型　黑先白死

圖一　黑先白死　白棋內含有一子黑棋，空間又不小，但黑棋只要運用見合手段還是能殺死白棋的。

圖二　失敗圖　黑1沖，隨手！白2提，黑3點，白4接上，黑5沖，白6擋後活棋。

圖三　正解圖　黑1頂是左右逢源

圖一　黑先白死

的妙手，白2在右邊接上，黑3拉回黑1一子，白4打，黑5接上，以後白在A、B兩處只能得到一處，僅成一隻

圖二　失敗圖

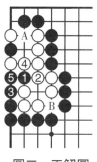

圖三　正解圖

圖四　變化圖

眼不能活。

　　圖四　變化圖　黑1頂時白2在左邊打，黑3上長正是見合處，白4只有打，白如在5位做眼，則黑即A位打，白◎兩子接不歸。黑5擠入破眼，白仍不活。

第五十五型　黑先白死

　　圖一　黑先白死　白棋右邊已有一隻眼，黑棋要殺死這塊棋當然是不能讓白棋在左邊再做出眼來，只要找到見合處就可達到目的。

圖一　黑先白死

　　圖二　失敗圖　黑1扳是壓縮白棋眼位，白2擋時黑只有在3位扳，白4打，黑5只有做劫。以後白如A位打，則黑B位提，白在6位提黑3一子後仍是劫爭。

　　圖三　正解圖　黑1到裡面點方是準備好了見合處的一手妙棋。白2頂時黑3跳，白4撲是無奈之著，黑5提後白6打，黑7接上後白已不能做活了。

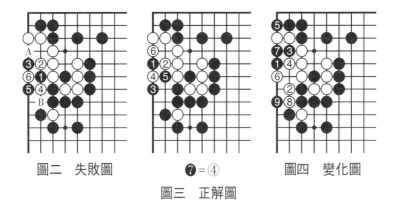

圖二 失敗圖　　　　❼＝④　　　圖四 變化圖

圖三 正解圖

圖四 變化圖 黑1點時白2到下面扳是想擴大眼位，黑3就到上面斷，這就是見合戰術。白4打，黑5在外面倒撲兩子白棋。白6打，黑7提白兩子，白8再次擴大眼位，但黑9扳後白不能成眼，整塊不能活。

第五十六型 黑先白死

圖一 黑先白死 白棋的空間很大，黑棋要利用潛伏在白棋內部的一子▲黑棋，再加上見合手段就可殺死白棋。

圖二 失敗圖 黑1擠入打是好手，但黑3曲打後黑5向角上扳欠斟酌，白6托，好手！黑7接後白8團住，黑

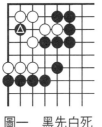

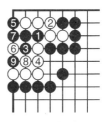

圖一 黑先白死　　　　　　圖二 失敗圖

9只有提劫，而且還是白棋寬一氣劫，顯然黑棋不算成功。

　　圖三　正解圖　當白4接時黑5立下，白6在角上立，黑7緊白棋外氣，這樣下面黑棋形成雙活，而上面白棋做不活，這就成了「裡公外不公」。

　　圖四　變化圖　黑1擠入打時白2反打，其實白2和黑3是見合處，黑棋必得其一。白4提黑兩子，黑5接後白6到角上做眼，黑7挖入，白8打，黑9擠，以下至黑13撲入，白棋在下面成不了眼不能做活。

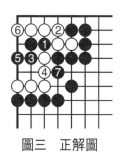

圖三　正解圖

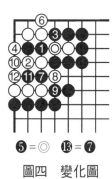

⑤ = ◎　　**⑬** = **⑦**

圖四　變化圖

第五十七型　黑先白死

　　圖一　黑先白死　白棋佔地不小，黑棋如直接硬殺很難達到目的，關鍵是讓白棋不能兼顧。

　　圖二　失敗圖　黑1點似乎是要點，白2不接而曲下，黑3沖斷，白4放棄三子到上面做活，黑棋失敗。

　　圖三　正解圖　黑1夾，白2在下

圖一　黑先白死

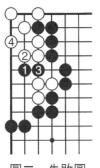
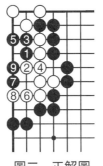
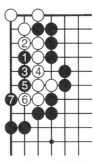

| 圖二 失敗圖 | 圖三 正解圖 | 圖四 變化圖 |

面扳，黑3打，白4只有接上，黑5立下，白6到下面擴大眼位，黑7點，白8阻渡，黑9長回，白已不能做活。

　　圖四　變化圖　黑1夾時白2到裡面接上，黑3本來就是見合處，白4只有接上，黑5長，白6曲下，黑7渡回三子，白仍不能活。

第五十八型　黑先白死

　　圖一　黑先白死　白棋圍地不小，黑棋如不動動腦筋是殺不死白棋的，關鍵是運用見合手段。

　　圖二　失敗圖　黑1先沖一手後再到上面3位夾。白2曲對應得當，白4頂，黑5渡過，白6可以拋劫，黑棋不

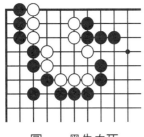
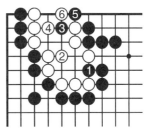

| 圖一 黑先白死 | 圖二 失敗圖 |

能算成功。

圖三　正解圖　黑1夾是有見合手段的妙手，白2接上後黑3長，白4打吃黑兩子。黑5先到上面破壞眼位，等白6接後再7位擠入，白8提兩子黑棋，但黑9撲入後白已不能活了。

圖四　變化圖　黑1夾時白2在上面接上，黑3仍然斷，白4也接上，黑5就到上面夾，白6接後黑7位渡過。白8撲入，黑9提白一子，可惜由於氣緊，白A位不能入子，白不能活。

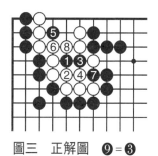

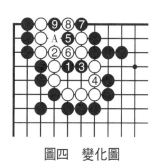

圖三　正解圖　❾＝❸　　　　　　圖四　變化圖

第五十九型　黑先白死

圖一　黑先白死　白圍地不算小，而且還含有兩子黑棋，黑棋要用見合戰術來殺死這塊棋才行。

圖二　失敗圖　黑1扳太簡單了，黑3接，白4打吃黑兩子，黑棋已經沒有後續後段了。

圖三　正解圖　黑1斷，白2打，黑3再多棄一子，妙！黑5、7到下面扳粘，

圖一　黑先白死

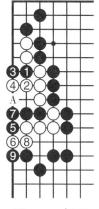

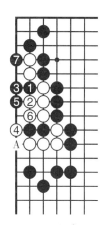

圖二　失敗圖	圖三　正解圖	圖四　參考圖

企圖渡過兩子黑棋。白6、8當然阻渡。由於中間白棋氣緊A位不能入子，白下面數子被吃，白不能活。

　　圖四　參考圖　黑3立下時白4為防黑A位渡過而打黑兩子，黑5先曲一手，等白6提黑兩子後再於7位打上面兩子白棋，白死。黑5和A位是見合處。

第六十型　黑先白死

　　圖一　黑先白死　白棋右邊已有一隻眼，黑棋的任務是用見合手段不讓白棋在左邊做出另一隻眼來。

　　圖二　失敗圖　黑1從外面擠雖然也是破壞手法之一，但在這裡行不通。白2接，黑3托是想破壞白棋眼位。但以下雙方對應至白10提黑三子後，黑11撲已是無用之手，白12後又做出一隻眼來，白活。

圖一　黑先白死

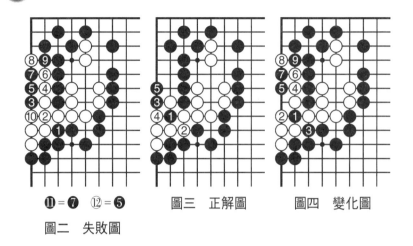

⑪ = ❼ ⑫ = ❺ 圖三　正解圖 圖四　變化圖

圖二　失敗圖

　　圖三　正解圖　黑1先撲一手，等白2接後黑3到一路打白一子，好手！白4雖提得黑1一子，但黑5退後白做不出眼來。

　　圖四　變化圖　黑1撲時白2不接而提，而黑3正是見合處，此時黑3再擠，白4長，黑5托，至黑9打，白做不出眼來。

第六十一型　黑先白死

　　圖一　黑先白死　白棋形狀很大，但有缺陷，黑棋要找到白棋不能兼顧的要點殺死白棋。

　　圖二　失敗圖　黑1到裡面長是想用填塞殺死白棋。白2頂，黑3不能不點，白4老實接上，黑5長後成為「雙活」。黑棋失敗。

　　圖三　正解圖　黑1挖是近似

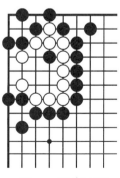

圖一　黑先白死

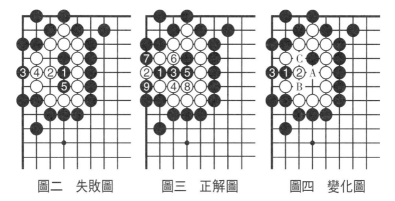

圖二　失敗圖　　　圖三　正解圖　　　圖四　變化圖

「兩邊同形走中間」的好手，白2在左邊一路打，黑3就向中間長，白4時黑5接多棄一子，好！至黑7、9兩邊擠時白已無法做活了。

圖四　變化圖　白2改為在右邊打，黑3正是見合處，以後白A黑即B；白B黑即C，白均無法做活。

第六十二型　黑先白死

圖一　黑先白死　猛一看白棋眼位很充分，黑棋要殺死白棋不能一根筋，要有兩手準備。

圖二　失敗圖　黑1點似乎是要點，白2接，黑3尖後白4接上，黑5接上時白6扳成為雙活。黑3如在4位斷，則白即下在3位已經活出。

圖三　正解圖　黑在1位挖是找到了見合戰術，白2在外面打，黑3向內長，白4接，黑5斷，白棋已無法做活。

圖四　變化圖　白2在裡面打，黑3與白2兩處必得一處，白4做眼，黑5點後也是A、B兩處必得一處，白不活。

圖一　黑先白死　　　　圖二　失敗圖

圖三　正解圖　　　　圖四　變化圖

第六十三型　黑先劫

　　圖一　黑先劫　黑棋被壓縮在很小的空間裡，外氣又緊，加上下面白◎一子「硬腿」的威脅，要淨活很困難，能做出劫來就謝天謝地了！

　　圖二　失敗圖　黑1在下面立下企圖擴大眼位，然而白2到上面扳，黑3擋，白4點入，黑5曲後白6撲入，到白8擠眼，黑已嗚呼！

圖一　黑先劫

圖二　失敗圖

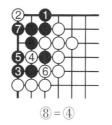

⑧＝④

圖三　正解圖

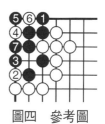

圖四　參考圖

圖三　**正解圖**　黑1到上面立下是接下來有見合手段的好手，白2點，黑3再立下擴大眼位，白4撲，黑5提，白6打時黑7到上面做眼，白8提成劫。

圖四　**參考圖**　黑1立時白2不到裡面點，而是從下面往裡面擠，白3擋，透過白4至黑7的交換成「脹牯牛」，黑活。

第六十四型　黑先劫

圖一　**黑先劫**　白棋眼位很豐富，黑棋希望淨殺是不可能的。運用見合手法讓白棋不能淨活即是成功。

圖二　**失敗圖**　黑1點，白2擋下，黑3接時白4提黑三子可成一隻眼，上面眼位黑無法破壞，白活。

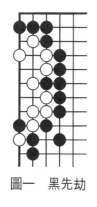

圖一　黑先劫

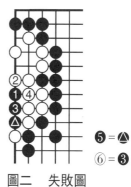

⑤＝▲

⑥＝❸

圖二　失敗圖

圖三　正解圖　黑1到中間夾是上下均有棋可下的好點。白2在下面打，黑3雙打，白4接，黑5提成劫！

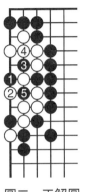
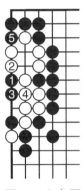

圖四　參考圖　黑1夾時白2打，黑3和圖三中黑3是見合處，白4接，黑5打後白上面不能成眼，不活。

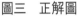

圖三　正解圖　　圖四　參考圖

第六十五型　黑先劫

圖一　黑先劫　白棋好像眼位很充分，但由於外氣太緊，黑棋雖殺不死白棋，但可以用見合手段讓白棋成為劫活。

圖二　失敗圖　黑1打是必然的一手，可是黑3打就過於草率，白4接後內部雖有一子黑棋，但位置不對，白仍是「直四」活棋。

圖三　正解圖　黑3撲入是妙手，白4接上，黑5扳，由於外氣太緊，白無法在A位提黑子，只好成劫。

圖四　變化圖　黑3撲入時白4改為提，黑5正是和圖三黑5兩處必得一處的見合處。白6只好提，白如在3位接，則黑6位長後白死。黑7提劫，和圖三比較，雖然白棋都是劫活，但圖三白是先手劫，此圖黑是先手劫。所以白應以圖三為正解。

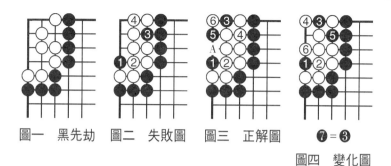

圖一　黑先劫　　圖二　失敗圖　　圖三　正解圖

圖四　變化圖
❼＝❸

第六十六型　黑先劫

圖一　黑先劫　白棋上面已經有了一隻完整的眼，而且還含有一子黑棋▲，好像不易殺死。如黑棋能下出白棋不能兼顧的妙手，白即不能淨活。

圖二　失敗圖　黑1在一路打吃白三子，白2尖，好手！黑3提白三子，白4做活。

圖三　正解圖　黑1尖是見合戰術，白2打時黑3打白三子，成劫。

圖四　變化圖　黑1尖時白2立下太強，黑3沖，白4打黑一子，黑5到外面緊氣倒撲白四子，白反而不活。

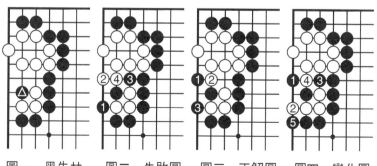

圖一　黑先劫　　圖二　失敗圖　　圖三　正解圖　　圖四　變化圖

第六十七型　黑先劫

圖一　黑先劫　黑棋被圍得嚴嚴實實,想要做活是不可能的,所幸白有斷頭和黑有一子可以利用,加上見合戰術就可生出棋來。

圖二　失敗圖　黑1托盡力擴大眼位,白2擋,黑3頂,白4接上,黑5是垂死掙扎,白6一扳黑已不活。

圖三　正解圖　黑1斷是好手,白2不得不打,黑3在外面打是因為有見合手段。白4提,黑5打,白6提劫。白6不能在1位接,如接則黑即A位打。

圖四　變化圖　黑3打時白4立下,黑5即在一路

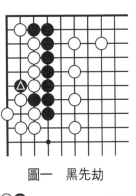

圖一　黑先劫

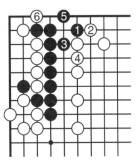

圖二　失敗圖

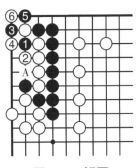

圖三　正解圖

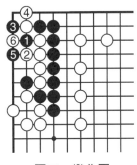

圖四　變化圖

打，這是和白4有見合的一手。白6仍要提劫，但此劫是緊氣劫，而且一旦劫敗四子白棋將被吃，損失慘重，所以以圖三對應為正解。

第六十八型　黑先劫

圖一　黑先劫　黑棋的空間很小，要硬做出兩隻眼來幾乎是不可能的，但可利用黑棋⬤這個殘子加上白棋A位的中斷點，運用見合手段就有一線生機。

圖二　失敗圖　黑1打隨手到了極點，白2立是好手，黑3再打，白4提後黑角還要兩手才能做活。黑1打時白2如在4位提黑一子，則黑可在A位做劫。

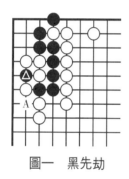

圖一　黑先劫

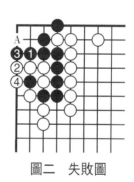

圖二　失敗圖

圖三　正解圖　黑1在左邊一路打，妙手！這就產生了見合手段，白2提，黑3打，白4提，黑5打時白如1位接，則黑可6位做活，現在白6位點，黑7即於1位提，成劫！

圖四　變化圖　黑在一路打時白2向角裡長，黑3打，這就是見合之處，白4提依然成劫。

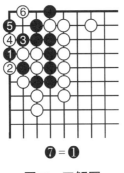

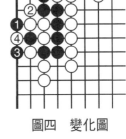

❼＝❶

圖三　正解圖

圖四　變化圖

第六十九型　黑先劫

圖一　黑先劫　白棋只有吃去角上黑子才能活棋，黑棋要利用見合手段給白棋製造一些麻煩，不讓它痛快地活出。

圖二　失敗圖㈠　黑1企圖渡過，白2沖，等黑3擋後白4在角上斷，黑5打後白6立下，成了「金雞獨立」，黑左邊三子被吃。黑5如在6位打，則白即5位立，仍然是「金雞獨立」，白活。

圖一　黑先劫

圖二　失敗圖㈠

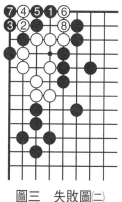

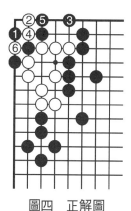

圖三　失敗圖(二) 　　　　　　　　　　　圖四　正解圖

　　圖三　失敗圖(二)　　黑1尖也是渡過時的常用手段,白2打,黑3打時白4立,黑5過強,白6打,黑7不得不提,白8接上後黑角被全殲。

　　圖四　正解圖　　黑1到左邊一路小尖,這就有了2位做活和3位渡過的見合手段。白2當然不能讓黑棋做活,只好點入。黑3渡過,白4擠入,黑5打,白6無奈提劫,此劫黑輕白重。

第七十型　黑先劫

　　圖一　黑先劫　　白棋已經有了一隻眼,而且黑棋還有兩子被圍在裡面,黑棋可利用這兩子加上見合戰術使白棋不能淨活。

　　圖二　失敗圖　　黑1尖是必然的一手棋,但是黑3曲就沒動腦筋了。白4緊氣,黑5打,白6不接棄去一子,黑7也只得到吃一子的好處而

圖一　黑先劫

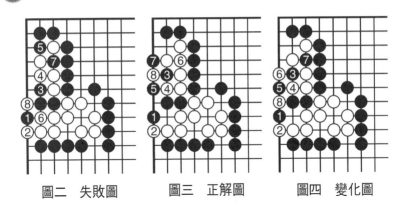

圖二　失敗圖　　　　圖三　正解圖　　　　圖四　變化圖

已，白已淨活。

　　圖三　正解圖　黑1尖，白2阻渡，黑3嵌入妙！白4打，黑5在一路反打，白6接後黑7扳打，白8提後成劫。

　　圖四　變化圖　當白4曲，黑5打時，白不接而改為6位提黑3一子，黑7就擠入，這也是見合手段。白8仍要提劫。

第二章 手筋的見合

　　手筋是在對方戰鬥中最能體現棋力的下法，要求聲東擊西，不能一根筋到底，要善於變化，讓對方不能兼顧兩面乃至多面，這就體現在見合戰術的運用上。

第一型　白　先

　　圖一　白先　雙方相互扭斷，而黑子比白子多兩子，現在白棋先手怎樣才能取得最有利的結果。

　　圖二　失敗圖　白1打後再於外面打，白3、5、7連打三手，目的是利用棄子形成外勢。可是白如在A位立下，則黑有B位雙打；白如在B位接，則黑A位曲後白的外勢所獲不如黑棋實利，得不償失。

　　圖三　正解圖　白1在下面先打，以後有見合手段。

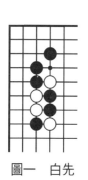

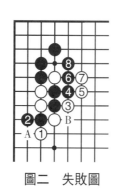

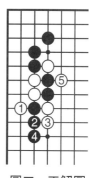

圖一　白先　　　　圖二　失敗圖　　　　圖三　正解圖

黑2長後白3壓，黑4再長，白5正好
征吃黑兩子。

　　圖四　變化圖　白3壓時黑4打
一手，讓白5應一手後黑6再打，白
7正是和圖三中征子見合之處。以後
黑如A位扳，則白即B位扳，黑兩子
無法逃走。

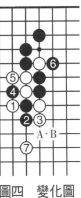

圖四　變化圖

第二型　黑　先

　　圖一　黑先　問題很清楚，就是怎麼處理被白棋包圍
在裡面的兩子●黑棋，顯然見合起了相當作用。

　　圖二　失敗圖　黑1採取硬逃手段，白2接上是肯定
的，黑3扳，白4扳後黑5立下。現在白棋主動，或於A
位扳讓黑B位斷後吃下黑三子，或在B位接讓黑C位扳後
苦活，則外面數子黑棋成了浮棋。顯然黑棋不利。

　　圖三　正解圖　黑1頂，正是上下均有好手的見合手
段。白2在上面扳，黑3斷，白4不能讓黑連出。黑5打，

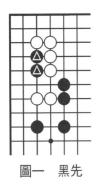

圖一　黑先

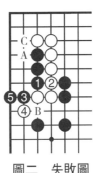

圖二　失敗圖

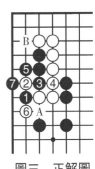

圖三　正解圖

白6打，黑7提後黑棋就有兩處可選。白如A位接，則黑B位扳可先手活棋處理外面黑子；白如B位立，則黑A位斷更佳。

圖四 變化圖 白2如改為外面扳，則黑3就沖下，白4擋時黑5退回，白反而被全殲。白2如在3位接，則黑5位退就可連到外面了。

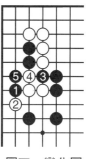

圖四 變化圖

第三型 白 先

圖一 白先 白◎一子好像已經死了，但是只要運用見合手段就可渡過到外面或在白內部做活。

圖二 失敗圖 白1托是常用手法，黑2扳後白3位退，對應至白9，白棋後手活棋，只得到了兩目，而黑形成了雄厚的外勢，尤其是黑10扳後白棋損失慘重，得不償失。

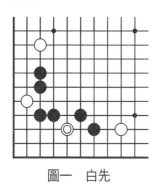

圖一 白先

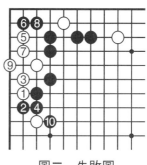

圖二 失敗圖

圖三 正解圖 白1立下是上下都有棋可下的好手。黑2立下阻渡，白3跳，黑4阻渡，白5做活，黑6防斷要補上一手。白得到先手，或在7位立下，或在A位跳起，

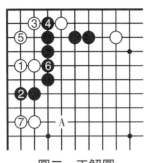

圖三 正解圖

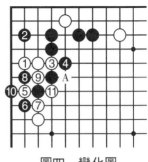

圖四 變化圖

可根據周圍情況而定。

　　圖四　變化圖　白1立下時黑2到上面跳下守角，白3先沖一手後再於5位托，這正是和角上見合之處。黑6扳，過分！以下交換是必然經過。至白11雙打，黑只有A位接上，白即5位提劫，此劫白是先手劫，白有利。

第四型　黑 先

　　圖一　黑先　此型本為白先應，在A位打吃是本手。但白棋貪心在◎位長出，此時黑棋在角上就有機可乘，但一定要有見合手段，才能有所收穫。

　　圖二　失敗圖　黑1扳太隨手了。白2打後就達到了當初長的目的。黑3雖然擋住了，但留有A位斷頭，黑棋不爽。

　　圖三　正解圖　黑1到角上扳打後再3位虎，好手！白4扳出讓黑5做活，是重視外部的下法。但是黑7跳，白8尖，黑9鼓後白棋被分為兩處，以下是黑棋好下的局面。

　　圖四　變化圖　黑3虎時白4不讓黑

圖一　黑先

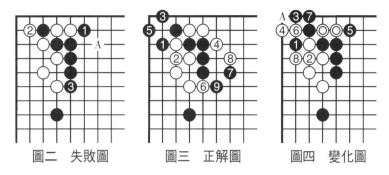

| 圖二　失敗圖 | 圖三　正解圖 | 圖四　變化圖 |

棋做活而到角上點，黑5就到右邊扳，這正是見合手段。
白6擠入打，黑7接後白A位不能入子，白兩子◎被吃。

第五型　白　先

　　圖一　白先　在黑子征子有利時，白棋運用什麼戰術才能解決左右為難的局面？

　　圖二　失敗圖㈠　白1曲太委屈了，黑2打，由於征子有利白不能逃，只好到左面打，白3、5兩手渡過，黑取得了先手到上面6位將白棋封鎖在裡面，白棋大虧。

　　圖三　失敗圖㈡　白1改為右邊長出不讓黑棋征吃，

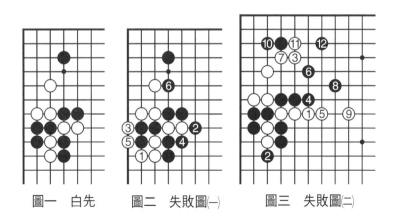

| 圖一　白先 | 圖二　失敗圖㈠ | 圖三　失敗圖㈡ |

黑2就到下面打吃白兩子。白3飛出後雙方騎虎難下，對應至黑12，中間數子白棋成了浮棋，而角上兩子黑棋尚未淨死，還可做活，結果應是白棋不利的局面。

圖四　正解圖

圖四　正確圖　白1到右邊扳雖然簡單，但要有相當棋力才能發現。由於有了這一手棋，黑棋不能再征吃白兩子了。黑2到下面打吃白兩子，白3就到上面吃黑兩子。黑2如改為A位壓，則白即B位吃黑三子。這就是兩處必得一處的見合戰術。

第六型　黑　先

圖一　黑先　白棋幾乎全是斷頭，但在哪裡斷是很有講究的，其中也要用到見合戰術。

圖二　失敗圖㈠　黑1隨手一打，白2接上是必然的一手，黑3再打，白4長後黑在5位打，等白8曲後黑在9位斷，對應至黑13曲時白14跳，黑棋大失敗。

圖三　失敗圖㈡　黑1在上面擋，白2扳，黑3只有曲，如黑在外面長任何一子，都將被白滾打包收，白4再

圖一　黑先

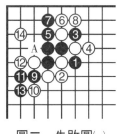

圖二　失敗圖㈠

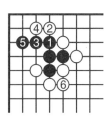

圖三　失敗圖㈡

長一手，黑5也只有長，白6接上後，黑棋被全殲。

圖四 正解圖 黑1在「三・三路」尖是「兩邊同形走中間」的妙手。白2接，黑3斷，白4打後再6位接，黑7曲一手後再於9位吃下白一子。黑得不少實利，而且還留有C位的刺和D位的夾等手段。白2如在A位接，則黑即B位斷，這就是見合之處。

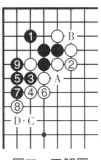

圖四 正解圖

<p style="text-align:center">第七型 白 先</p>

圖一 白先 白棋左邊數子被圍在黑棋內部，而上面三子白棋尚未安定，能不能下出兼顧兩邊的手筋呢？

圖二 失敗圖㈠ 白1先擋下，黑2接上後白3到下面托，過分柔弱。以下至黑12長是雙方必然對應，白雖活出，但是在二路爬活，白棋過分窩囊，而黑棋形成雄厚的外勢。

圖三 失敗圖㈡ 白1斷打，黑2長後白3沖似乎已

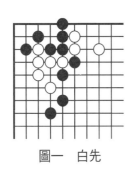

圖一 白先

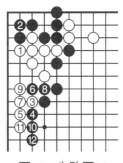

圖二 失敗圖㈠

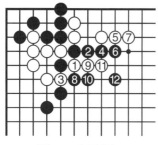
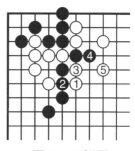

圖三　失敗圖㈡　　　　　　圖四　正解圖

經逃出，但接下去黑4、6連壓兩手逼白5、7長出，黑再回來在8位打，至黑12門，白棋並未逸出，而黑棋外勢更厚。顯然白棋不利。

　　圖四　正解圖　白1跳出是好手筋。黑2接上，白3打，黑4長，但白5門住黑兩子，白棋得以連通，黑下面四子成為孤棋。白1點時黑如在3位接，則白即於2位連出，這就是見合的妙處。

第八型　黑　先

　　圖一　黑先　白棋好像有A位長出白一子和B位打黑一子的見合手段，黑棋能用見合手法不讓白棋得逞嗎？

　　圖二　失敗圖　黑1到右邊提白一子，白2就到左邊打吃黑一子，黑3長無用，白4貼下，黑兩子被殲。

　　圖三　正解圖　黑1到左邊二路托是出乎意外的絕佳手筋。白2沖後黑3擋下，白4不得不打吃黑棋。黑棋取得先手在5位提白一子。白如A位扳，則黑B位曲就行了。

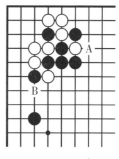

圖一　黑先

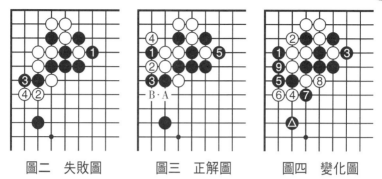

圖二 失敗圖　　　圖三 正解圖　　　圖四 變化圖

圖四 變化圖　黑1夾時白2提上面黑子,正中黑棋之計。黑3依然到右邊提白一子,白4仍到下面打,是沒有計算的一手棋。黑5立時白6擋下無理!白如7位接,則黑可6位曲和外面黑子⬤連通。現在黑7打後於9位接上,白棋被分開,總有兩子被吃。

第九型　白　先

圖一　白先

黑在⬤位斷開白棋看起來很凶,但白棋只要找到見合手法就能從困境中解脫出來。

圖二　失敗圖

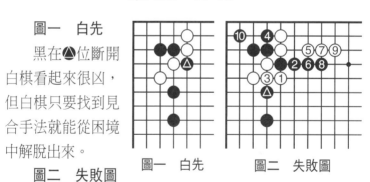

圖一 白先　　　圖二 失敗圖

白1打後仍要3位接上,黑4擋下,白5跳出,黑6、8乘機連壓兩手,等白9長時黑10再到角上做活。中間四子白棋是典型愚形,黑⬤一子正在要害上,以下白棋困難。

圖三　正解圖　白1頂是有見合手段的手筋。黑2

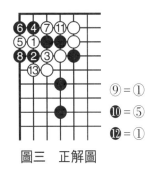

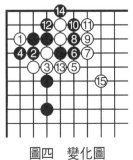

⑨ = ①

⑩ = ⑤

⑫ = ①

圖三　正解圖　　　　　　　　圖四　變化圖

扳，白3斷，黑4打時白5立多棄一子是常用手段，下面是雙方必然對應，形成了「拔釘子」，黑被全殲。

　　圖四　變化圖　白1頂時黑2打，白3接上後黑4不得不曲。白5門，黑6逃出，以下至黑14提是雙方必然對應，白由棄兩子後形成雄厚外勢，白再於15位補好中斷點，全局主動。

第十型　黑　先

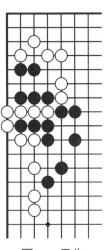

圖一　黑先

　　圖一　黑先　上面五子黑棋要想逃出當然要想辦法吃去白子，但下面白棋似乎聯絡很好，要想達到目的就要讓白棋不能兼顧。

　　圖二　失敗圖　黑1從外面下手是正確的，但是白2擋，黑3斷後再於5位撲入，至黑7打，白8接上後是一廂情願的下法，黑無法吃到白子。

　　圖三　正解圖　黑1托，這是一手可以讓白無法兼顧的好棋。白2頂，黑3立下，白4不得不接上防沖斷。黑5撲後再7位打，白五子接不歸，黑棋

⑧＝❺

圖二　失敗圖　　　　　圖三　正解圖　　　　　圖四　變化圖

逸出。

　　圖四　變化圖　黑1托時白2外扳，黑3就在上面打一手後於5位挖。白棋上面被全部吃掉。黑5正是和圖三中黑5見合的好點。

第十一型　黑　先

　　圖一　黑先　左邊的三子黑棋❹是可以連通到外面來的，但是一定要用見合手法讓白棋不能兩邊兼顧才行。

　　圖二　失敗圖　黑1、3連打本身就是很笨拙的兩手棋，黑5扳後再7位虎想做活也太低級了，白8立下後黑不能活。

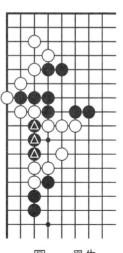

圖一　黑先

圖二　失敗圖　　圖三　正解圖　　圖四　變化圖

　　圖三　正解圖　黑1跳下後白棋上下不能兼顧。白2在上面接上，黑3即到下面扳，白4擋，黑5連扳，以下至黑11接均是必然對應，黑棋連出成功。

　　圖四　變化圖　黑1跳時白2到下面扳，阻止黑從這邊連回。但黑到上面3位撲後，因為有黑1一子，黑5打時白三子接不歸，黑從上面連回。

第十二型　白　先

　　圖一　白先　白角上一子◎尚有逃出可能，怎樣運用見合戰術是關鍵。

　　圖二　失敗圖　白1直接在外面打，黑2接上後白已沒有後續手段了。白如A位立，則黑2位接上即可；白如在2位投入，則黑A位提即可過關。

　　圖三　正解圖　白1到角上「一‧一路」小尖就有了A、B兩處必得一處的妙手，均可成為劫爭。以後黑如A位

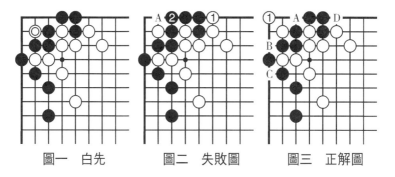

圖一 白先　　圖二 失敗圖　　圖三 正解圖

接，則白B位拋劫；黑如C位接，則白D位打，仍是劫爭。

第十三型　黑先

圖一　黑先　黑棋下面三子尚有相當價值，因為白角上尚未淨活，黑棋如何利用見合戰術或逃出三子，或殺死白角。

圖二　失敗圖　黑1立下是在藉助黑三子，但是黑3只能大飛是所謂「仙鶴伸腿」，白4尖頂是對應這大飛的手筋。黑5退，白6扳後黑7退回，白8補活，黑棋收穫不大。

圖三　正解圖　黑1斷是棄子妙手，白2只有打，黑

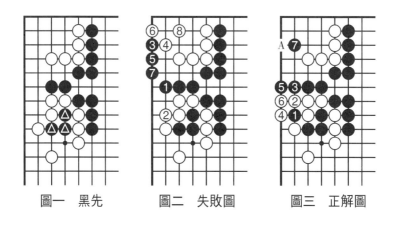

圖一　黑先　　圖二　失敗圖　　圖三　正解圖

3跟著打，白4提子時黑5立下，白6團上。由於黑5在一路，所以黑7不在A位大飛而是大跳進入白棋內部，白角已不能做活。

　　圖四　變化圖　當黑5立下時白6在角上跳下補活。此時黑7馬上擠打，白不能接，如接則黑A位打全殲白棋。

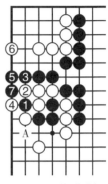

圖四　變化圖

第十四型　黑　先

　　圖一　黑先　白棋◎一子直刺黑棋中斷點，黑如A位接誰都會走，就不成為問題了，但是後手。怎樣取得先手並對白棋產生影響才是成功。

　　圖二　失敗圖　黑1接上太簡單了，白2得寸進尺再擠一下逼黑3接上。黑棋是後手不理想。

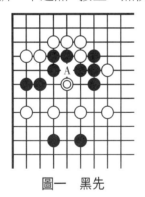

圖一　黑先

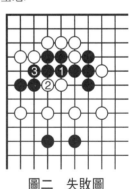

圖二　失敗圖

　　圖三　正解圖　黑1到白下面碰是防斷的妙手，白2沖，黑3團，白4接是為防斷，結果黑棋先手補上斷頭可以脫先他投。

　　圖四　變化圖　黑1靠時白2改為在右邊打，黑3位

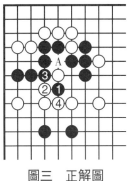

圖三　正解圖

圖四　變化圖

退，正是見合下法，至白4和圖三大同小異，黑仍取得了先手。

第十五型　黑　先

圖一　黑先　如果白先手，則在A位打，可能成七目棋，現在是黑先，要求把白棋壓縮到最低程度。

圖二　失敗圖　黑1扳是一般人均可想到的一手棋，白2曲，黑3只有接，白4打，黑5接上後白成了四目棋。

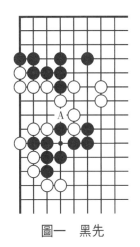

圖一　黑先

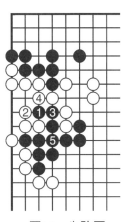

圖二　失敗圖

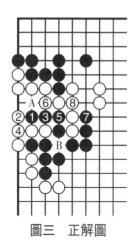

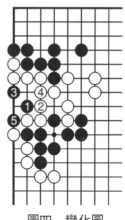

圖三　正解圖　　　　　　　圖四　變化圖

黑棋不算成功。

　　圖三　正解圖　黑1深入到裡面二路夾，以後就有見合好手，白2在一路扳應是最佳下法，黑3打，白4接後黑5連回，白6也只有接上，黑7順勢打一手是撿來的便宜。黑得到先手，白即使A位打，黑B位接上，白也只得到了一目棋。

　　圖四　變化圖　黑1夾時白2改在右邊曲，有些過分，黑3尖，白4防黑撲，只好接上，黑5拋劫，白棋損失更大。

第十六型　黑先

　　圖一　黑先　角上四子黑棋空間太小，而且有白◎一子飛入，所以做活的可能是不存在的，渡過到下面來才是目的。

圖一　黑先

　　圖二　失敗圖　黑1嵌入是常用的

圖二 失敗圖　　　圖三 正解圖　　　圖四 變化圖

手筋，但在此型中卻行不通。白2接上，黑3渡過，白4打後再6位接上，黑已無法渡過了。黑1如改為2位擠，則白即1位接上，黑棋仍不能渡過。

　　圖三　正解圖　黑1跨正是有見合手段的手筋。白2在上面沖，黑3擠入，白4在下面沖，黑5打後即可在7位將上面黑子救出。

　　圖四　變化圖　黑1跨時白2改為下面沖，黑3也改為下面斷，白4當然不能讓黑1連回，黑5打後於7位渡回上面四子黑棋。

第十七型　白　先

　　圖一　白先　黑棋上面似乎很牢固，但白有兩子◎潛伏在黑棋內部，如何利用這兩個伏兵取得最大利益？如果白只簡單地在A位沖，則黑B位一擋，白幾乎無所獲。

　　圖二　失敗圖　白1簡單地接上，黑2接，白棋什麼也沒得到。要強調一下，白1接

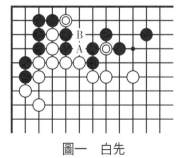

圖一　白先

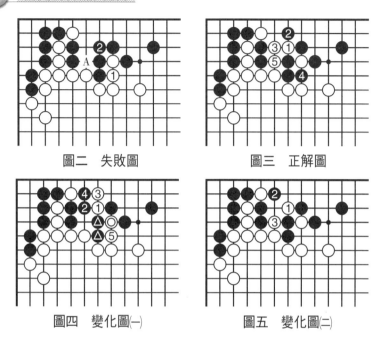

圖二　失敗圖	圖三　正解圖
圖四　變化圖㈠	圖五　變化圖㈡

時黑不可在A位接，如接則白即於2位打吃。

　　圖三　正解圖　白1到上面斷，妙！是非常犀利的手筋。黑2在上面打，白即3位長，黑無法於5位接，只好4位提，白5提得黑兩子。

　　圖四　變化圖㈠　白1斷時黑2改為打，白3就立下，黑4不得不曲打白一子，白5接回◎一子，黑▲兩子接不歸被吃。

　　圖五　變化圖㈡　白1打時黑2改為打，白3沖下是雙打，黑左右兩邊不能兼顧，要被白吃去一邊。

第十八型　黑　先

　　圖一　黑先　白棋在◎位夾，黑棋怎樣對應才能取得最大利益？黑如A位接，則白即B位渡過，這樣下就水準

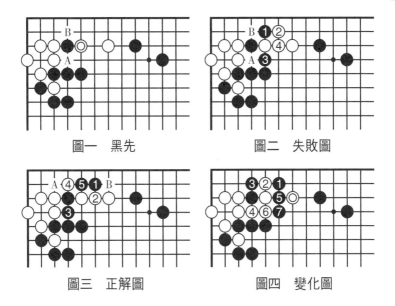

圖一 黑先　　　　　圖二 失敗圖

圖三 正解圖　　　　圖四 變化圖

太低了。

　　圖二　失敗圖　黑1到上面扳的目的是想阻止白棋渡過，但白2虎後黑3打，白4接上。以下留下了A、B兩個中斷點，白必得其一，黑棋並沒有得到什麼。

　　圖三　正解圖　黑1點是有一定棋力才能一眼找到的手筋。白2接上時黑3再接，白4企圖渡過，可黑5斷後白棋A、B兩處必得一處，大獲成功。

　　圖四　變化圖　黑1點時白2擋下是不得已準備棄去白◎一子，黑3立是棄子，白4不得不沖斷，黑5沖，白6也只有接上，黑7沖出吃下白◎一子，同時把白棋封鎖在裡面。

第十九型　白　先

　　圖一　白先　左邊黑白雙方均被圍在內，但黑棋多了

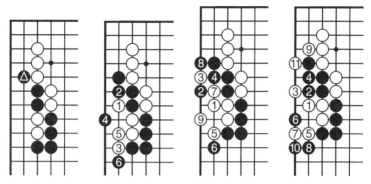

圖一　白先　　圖二　失敗圖　　圖三　正解圖　　圖四　變化圖

一手❷外扳，好在白棋先手，只要運用見合戰術就可以生出手段來。

　　圖二　失敗圖　白1扳打，黑2接上，白3再向下扳，企圖白5接上後做活，但黑4點後白既不能做活，又比上面黑棋少一口氣，將被吃，白棋失敗。

　　圖三　正解圖　白1曲下，正是所謂典型愚形「空三角」，但在此卻成了有見合手段的妙手。黑2跳下頑強抵抗，白3靠，妙！黑4接後白5到下邊扳，黑6當然扳，白7沖後再9位做眼，黑棋差一口氣被吃。

　　圖四　變化圖　白1立時黑2改為擋緊白氣，白3打一手，讓黑4接上後再到下面5位扳以長出氣來。黑6點是緊氣常用手段，而白7立下是準備棄兩子，以下對應至白11，黑被吃。

第二十型　白　先

　　圖一　白先　白棋◎四子好像被圍得嚴嚴實實，但黑棋有缺陷，白棋只要找到這個缺陷並運用見合手段就能逃出。

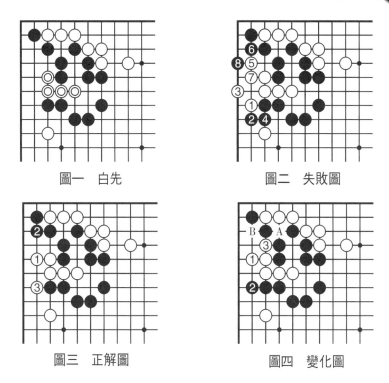

圖一　白先　　　　　　　　　圖二　失敗圖

圖三　正解圖　　　　　　　　圖四　變化圖

　　圖二　失敗圖　白1扳，黑2當然阻渡，白3虎是做活時的常用手法。黑4接，白5尖，但至黑8白不能做活。

　　圖三　正解圖　白1曲下，妙手！黑2接上是正應，白3扳後得以渡過到下面。

　　圖四　變化圖　白1立下時黑2到下面立是阻止白棋渡過到下面。白3就擠入，以後A、B兩處白必得一處，可以和上面連通。

第二十一型　白先

　　圖一　白先　白棋中間三子看起來是孤棋，但如能抓

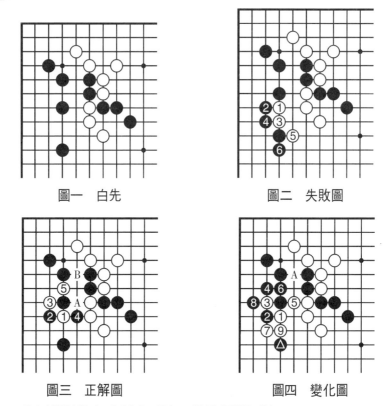

圖一　白先　　　　　　　　　圖二　失敗圖

圖三　正解圖　　　　　　　　圖四　變化圖

住黑棋缺陷加上見合手法，就能擺脫困境。

　　圖二　失敗圖　白1靠下是正著，黑2扳時白3平，黑4擋住，白5扳，黑6長後白棋損失太大，而且未完全安定，不能算成功。另外，白3如在4位扳，則黑即3位打，白更不行。

　　圖三　正解圖　白1靠下，黑2扳時白3扭斷就有了見合手段，黑就不能兼顧了。黑4打，白5反打，以後A、B兩處白必得一處，大獲成功！

　　圖四　變化圖　白3扭斷時黑4在左邊打，白5先打一手，黑6接，白7到下面打後在再9位接上，黑♠一子

被隔斷，白好！另外，黑6如改為8位提白3一子，則白可在A位吃黑兩子，兩塊白棋得以連通。

第二十二型 黑 先

圖一 黑先 黑角上一子⬆尚有活動價值，要讓白棋不能兼顧。如黑僅在A位或B位落子，是不會有多大利益的。

圖二 失敗圖 黑1沖，白2擋，黑3斷，白4接上太簡單，黑5長出時白6曲，黑三子已失去活力。

圖三 正解圖 黑1到上面托是妙手，白2接上後黑3擋，黑角已經成了活棋。

圖四 變化圖 黑1托時白2向角上長，黑3只要在

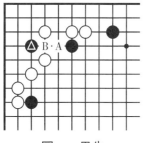

圖一 黑先

圖二 失敗圖

圖三 正解圖

圖四 變化圖

外面平一手，以後A、B兩處必得一處。白為減少損失只有B位接，黑即A位沖，白C、黑D後黑即斷下兩子白棋。

第二十三型　黑　先

圖一　黑先　這是在角上的一個定石型，本應白下，可是白棋脫先了，黑棋如何趁機攻擊上面四子白棋呢？A位曲、B位逼或C位飛都覺攻擊力度太小。如能運用見合戰術就太好了。

圖二　正解圖　黑1點正中要害，白2接上，黑3尖，白4擋時黑5虎，白6長，黑7也長一手，白8不得不接上，黑搶到9位扳，白已失去根，將要逃孤，苦！黑好！

圖三　變化圖　黑1點時白改為2位補斷，黑3馬上斷，白棋還未安定下來，當然黑好。

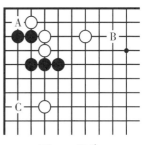

圖一　黑先

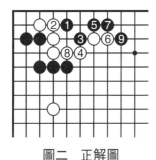

圖二　正解圖　　　　　圖三　變化圖

第二十四型　黑　先

圖一　黑先　黑棋五子▲被圍在白棋裡面，要想逃出

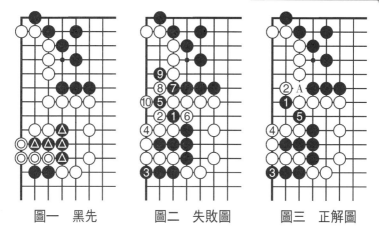

| 圖一　黑先 | 圖二　失敗圖 | 圖三　正解圖 |

只有吃掉白◎四子。這就要運用見合戰
術。

　　圖二　失敗圖　黑1先挖，白2
打，黑3到外面打，白4接上，黑5再
打無味，白6提後黑7沖，到白10提後
黑無任何後續手段了。

　　圖三　正解圖　黑1頂是妙手，白
2是防黑於A位沖下，黑3得到先手在
外面打，白4接過分，黑5挖後數子白

圖四　變化圖

棋被全殲。

　　圖四　變化圖　黑1頂時白2在下面頂，黑3立下更
妙！白4是防黑在A位沖，黑5撲一手後再在外面7位
打，白四子接不歸仍然被吃。

第二十五型　黑　先

　　圖一　黑先　黑棋下面五子要做活較難，要想辦法渡
到角上去，而且要讓白棋不能兼顧。

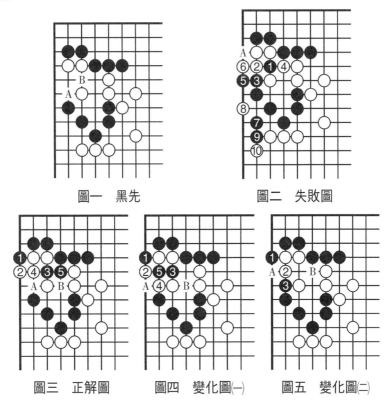

圖一　黑先　　　　圖二　失敗圖

圖三　正解圖　　　圖四　變化圖㈠　　　圖五　變化圖㈡

圖二　失敗圖　黑1挖，白2打，黑3頂斷，白4提是防黑在一路渡過，黑5立，白6也是防止黑在A位渡過，黑7尖，白8點後至白10擋，白不活。

圖三　正解圖　黑1在一路扳是讓白棋很難兼顧的好手，白2打是強手，可是黑3挖打，白4接上，黑5也接上後白有A位中斷點和被B位沖斷兩處缺陷，黑必得一處。

圖四　變化圖㈠　黑1扳時白2打，黑3也打，白4準備棄兩子而立下，但黑5提白兩子之後白仍有A、B兩處缺陷，黑必得一處，可以渡過下面五子。

圖五　變化圖㈡　黑1扳時白2曲，但黑3頂斷後黑

棋仍有A位渡過和B位沖斷，兩處必得一處，得以渡過。

第二十六型　白先

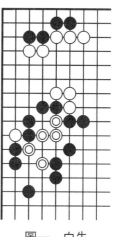

圖一　白先

圖一　白先　白有五子◎被包圍在黑棋中間，但黑有一定缺陷，白棋仍可逃出，關鍵是白要運用見合戰術讓黑不能兼顧。

圖二　失敗圖　白1跳，黑2打吃是最簡單的應法，不讓白棋有任何利用。黑如在A位沖，則白B位擋，黑仍要在2位打，而且黑棋可得到官子便宜。

圖三　正解圖　白1嵌入是唯一的手段，黑2在左邊二路打，白3長出後有A、B兩處見合，黑只有B位接，讓白A位吃下黑兩子得以連出。

圖四　變化圖　白1嵌入時黑2頑強接上是過分之

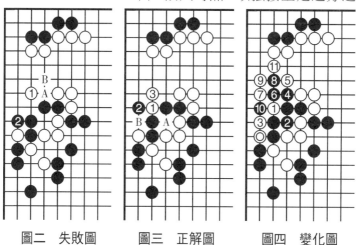

圖二　失敗圖　　　　圖三　正解圖　　　　圖四　變化圖

棋。白3就在二路接白◎一子，黑4外逃，白5以下對應
不亂，最後至白11黑被全殲，黑損失慘重。

第二十七型　白　先

　　圖一　白先　關鍵是怎樣把白棋分成兩塊！

　　圖二　失敗圖　白1從中間動手，企圖挖斷黑棋，水
準過低。黑2打，白3接後黑4到下面打，接下來白棋已
無後續手段了。

　　圖三　正解圖　白1到左邊二路斷就產生了見合手
段，黑2在上面打，白3反打，黑4提後白5接上就斷開了
下面兩子黑棋●。

　　圖四　變化圖　白1斷時黑2在下面打，白3再到中
間挖打，黑4提時白5順勢長回，黑6接上，白7虎，黑已
被穿通，黑角尚要補棋。黑6如改為5位曲，則白即A位
打，黑仍要在4位提白◎一子，白反而得到了先手，對黑
角威脅很大。

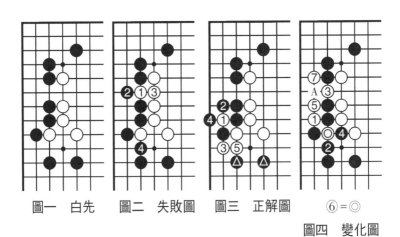

圖一　白先　　　圖二　失敗圖　　　圖三　正解圖　　　⑥＝◎

圖四　變化圖

第二十八型 白 先

圖一 白先 黑棋角部看似非常堅固，但是白棋仍可利用潛伏在黑棋內部一子和外應白◎一子，加上見合戰術就可以生出棋來。

圖二 失敗圖 白1托是常用手段，黑2扳，白3斷，以後是正常對應，白棋棄去一子，先手得到了一個小外勢也算可以了，但是白◎一子無疾而終沒有得到任何利用，不能算成功。

圖三 正解圖 白1到裡面點，是因為有白◎一子的內應，黑2打白◎一子是正應，白3扳，黑4提後白5長回，黑棋只剩下角上一隻後手眼，將要受到攻擊。

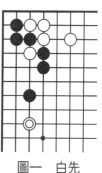

圖四 變化圖 白1點時黑2擋下阻止白棋渡回。白3就到上面擋下，黑4曲時白5接上後比角上三子黑棋多一口氣，角上三子黑棋被吃。

圖一 白先

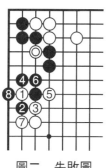

圖二 失敗圖

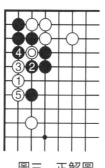

圖三 正解圖

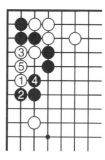

圖四 變化圖

第二十九型　黑 先

　　圖一　黑先　黑棋三子●被白棋包圍得嚴嚴實實，但可以運用見合手段吃去白子而逃出重圍。

　　圖二　失敗圖　黑1撲入也是常用手段，但操之過急，沒有做好準備就動手。白2提，黑3靠下，白4先沖一手，妙！等黑5接上後白再於6位接，黑A、B兩處均不能入子，已死。

　　圖三　正解圖　黑1在三子中間跳下，正是棋諺「兩邊同形走中間」的典型下法。白2到上面接，黑3到下面撲入，白4提，黑5打，白三子接不歸被吃，黑子逸出。

　　圖四　變化圖　白2改為下面接，黑3即到上面撲入，白4提，黑5打，白上面三子被吃，黑仍然逃出來了。

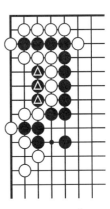

圖一　黑先

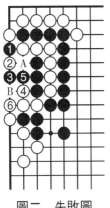

圖二　失敗圖

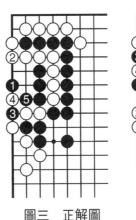

圖三　正解圖

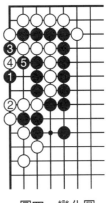

圖四　變化圖

第三十型 黑 先

圖一 黑先 被圍在白子中間的六子黑棋要想逃出，就要吃去白◎三子或者白△二子，怎樣才能找到見合方法呢？

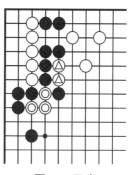

圖一 黑先

圖二 失敗圖 黑1長是先手，白2一邊補上A位的被關門吃，一邊緊黑棋的外氣，黑3門住三子白棋，但雙方緊氣的結果是上面黑子少一口氣被吃。

圖三 正解圖 黑1在上面先挖一手並打白二子，等白2應時黑3再封住下面三子白棋，白4逃，黑5長後白6逃，至黑9白無法逃出。白不能A位沖，如沖則黑B位打白三子。這樣黑或提白三子，或C位緊白氣，二者必得其一。

圖二 失敗圖

圖三 正解圖

第三十一型 黑 先

圖一 黑先 上面三子黑棋是逃不出去的，唯一的辦

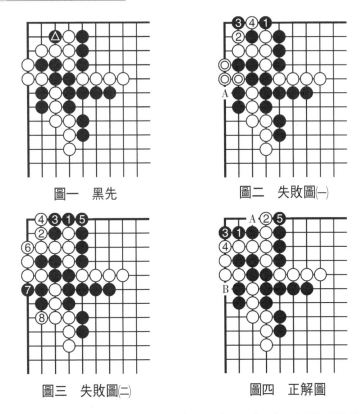

圖一　黑先　　　　　　圖二　失敗圖㈠

圖三　失敗圖㈡　　　　圖四　正解圖

法就是利用角上●一子吃去白棋，但一定要讓白棋不能兼顧才行。

　　圖二　失敗圖㈠　黑1渡過，白2打時黑3扳，白4提成劫爭不能淨吃白子。黑雖可能在A位吃到白◎三子，但上面黑子將被吃。所以黑棋不算成功。

　　圖三　失敗圖㈡　白2打時黑3改為接上，白4再打一手，等黑5接上時白6接上，黑7緊氣，但白8打後黑連三子都吃不到了。

　　圖四　正解圖　黑1長並夾，白2立下阻渡，黑3再立，白4接上後黑5到外面緊氣，以後有A、B兩處見

合，可以打吃白棋。

第三十二型　黑　先

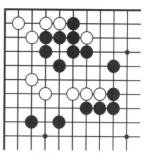

圖一　黑先　白棋形狀並不完整，黑棋如抓住時機將其割斷則將獲利不少。

圖二　失敗圖　黑1看準白棋斷頭，但有點失算。白2虎是好手！有此一手黑已無法將上下兩塊白棋分開了。對應至黑7斷也只吃下白三子，而且留下A位中斷點，黑得不償失。

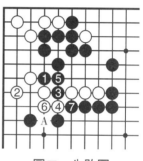

圖二　失敗圖

圖三　正解圖　黑1尖頂是讓白棋不能上下兼顧的好手。白2在上面扳，黑3扭斷，好手！白4在下面打，黑5打後再7位平，白角已被吃，而且中間白子還未淨活。

圖四　變化圖　黑3扭斷時白4到上面打，黑5馬上

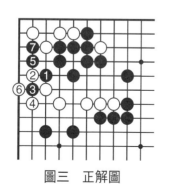

圖三　正解圖

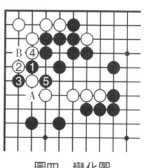

圖四　變化圖

做劫，白如A位接，則黑即B位打，還是劫爭。此劫黑輕
白重。

第三十三型　黑 先

　　圖一　黑先　左邊有四子❷黑棋被圍，想要逃出來就
要運用見合戰術，讓白棋不能上下兼顧才行。

　　圖二　正解圖　黑1先撲一手是好手，白2立，黑3
打，白4只好提子，黑5立下做眼和角上
白子成了雙活。

　　圖三　變化圖　黑1撲入時白2改為
提，黑3則在三子中間立下，以後黑有
A、B兩處見合拋劫的下法。

　　圖四　參考圖　黑1先行立下，白2
就到上面做眼，但黑3拋入時白4立下，
黑棋已無後續手段了。黑3拋入時白4不
可在A位提，如提則黑即4位拋劫。

圖一　黑先

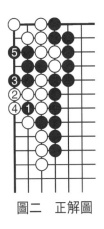

圖二　正解圖

圖三　變化圖

圖四　參考圖

第三十四型 黑 先

圖一 黑先 黑棋要用手筋和見合戰術將白棋分成兩塊，才能取得相當實利。

圖二 失敗圖 黑1扳時白2夾是好手，如白在6位斷，則黑可A位打。以下黑3打時白4立，黑5位打時白6位擠入，黑7提時白8斷打，黑棋沒有斷開白棋反而損失慘重。

圖三 正解圖 黑1到角上斷是絕妙好手，這樣白就不能左右兼顧了。白2打，黑3在二路打，等白4提後黑在5位頂，吃下了右邊五子白棋。

圖四 變化圖 黑1斷時白2立是為保住上面白棋，

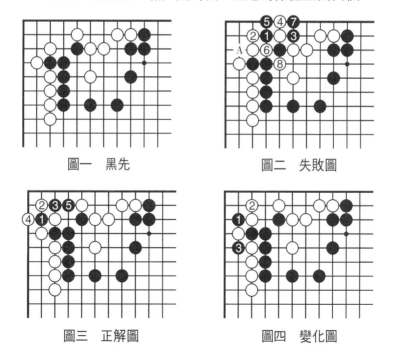

圖一 黑先　　　　　　圖二 失敗圖

圖三 正解圖　　　　　　圖四 變化圖

但黑3打後左邊白地被劃開，而且下面四子白棋還要做活。黑棋成功。

第三十五型　黑　先

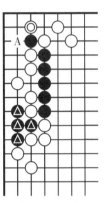

圖一　黑先

圖一　黑先　白◎一子本應在A位打，現在打錯了方向，黑棋下方有四子▲已經死去，這時正好有機會死灰復燃。

圖二　失敗圖　黑1打，白2接後黑3到上面立，白4擋並緊了黑一口氣。黑5打一手後再7位曲，白8扳，黑氣不夠被吃，而且下面四子黑棋也未發揮作用。

圖三　正解圖　黑1扳正是以後有見合的好手。白2團，黑3馬上就在二路擠。以後黑有A、B兩處見合必得一處，黑下面四子可以逸出。

圖四　變化圖　黑1扳時白2到下面團，黑3就在上面二路擠，以後也是A、B兩處見合，白仍不行。另外，黑1扳時白如A位接，則黑即B位接上，白仍被吃。

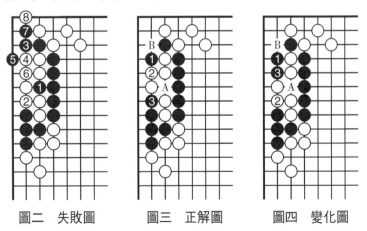

圖二　失敗圖　　圖三　正解圖　　圖四　變化圖

第三十六型　黑　先

圖一　黑先　此題是比較典型的見合戰術的運用。黑●兩子怎麼才能逃出來？

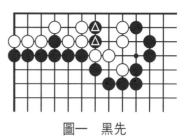

圖一　黑先

圖二　失敗圖　黑1尖，白2阻渡，黑3到左邊撲入，白4提後黑5拋入，白6提後成劫爭，不能算黑棋成功。

圖三　正解圖　黑1立下是有見合的好手，白2尖防黑從右邊渡過，黑3馬上撲入，白4提，黑5擠入打，白三子接不歸。所以白應在3位接，讓黑二子在A位渡過為好。

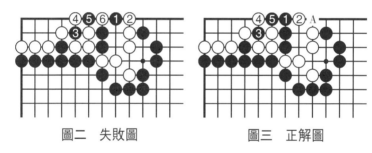

圖二　失敗圖　　　　圖三　正解圖

第三十七型　白　先

圖一　白先　中間數子白棋是有辦法做活或者逃出的，這就需要見合戰術發揮其戰鬥力。

圖二　失敗圖　白1小尖企圖渡過右邊三子，可是

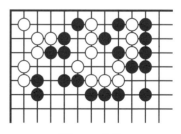

圖一　白先

圖二　失敗圖　　　　圖三　正解圖

黑2打後已無後續手段了。白3扳，黑4反扳後反而對角上產生了影響。

　　圖三　正解圖　白1立下是左右見合手筋，黑2吃白三子，白即到左邊夾，白3擠入後黑4打，白5立下後已經渡過到了左邊。

第三十八型　黑　先

圖一　黑先

　　圖一　黑先　本圖是在演示形成過程。白1刺，黑2接，白3沖，黑4擋，白5斷是過分之著。黑6接上，白7長出，無理！但黑被分成了兩塊，黑棋有辦法讓它們聯絡上嗎？

　　圖二　失敗圖　黑1靠下是必然的一手，但黑3平後再於5位擠，白6接上，黑已無後續手段了。黑3如於A位退，則白B位接，黑棋仍然失敗。

　　圖三　正解圖　黑1跨下時白2下扳，黑3扭斷是妙手。以後白如A黑即B位打；白如C位打，則黑即於D位擠入，白◎兩子都是接不歸。這就是有名的見合下法「相思斷」。黑1靠下時白如在C位扳，黑D、白B、黑3白被

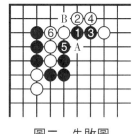

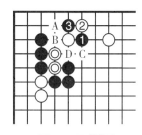

圖二　失敗圖　　　　　　　圖三　正解圖

全殲。

第三十九型　黑　先

圖一　黑先　當黑▲一子在右邊對白三子逼時，白應在A位補上一手，或者在B位跳出。現在白棋脫先了，黑棋怎樣對其進行攻擊才能達到最佳效果？

圖二　失敗圖　黑1尖頂，白2擋，黑3再扳，白4長後白棋已經安定，黑▲一子並未發揮作用，而且受到白4一子的威脅。黑5繼續在A位壓，白可脫先他投了。

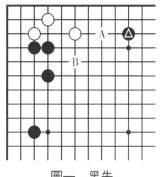

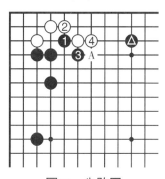

圖一　黑先　　　　　　　　圖二　失敗圖

圖三　正解圖　黑1碰是有見合手段的好手，白2上挺，黑3就在二路扳，白4頂，黑5接上後白還要後手在A位補斷，黑B位扳後白不能淨活，將受到黑棋攻擊。

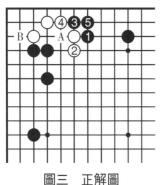

圖三　正解圖　　　　　　　　　圖四　變化圖

圖四　變化圖　黑1靠時白2反扳，黑3扭斷，白4打，黑5反打後再7位長，黑棋獲得雄厚外勢，可以滿意。

第四十型　白　先

圖一　白先　此為星定石的一種變化圖，本來黑應在❹位補一手，可是現在黑棋脫先了，白應對這種脫先行為進行譴責。當然在B位沖和C位尖都是不成立的。

圖二　正解圖　白1飛下是上下有見合手段的好手。黑2擋後白3長，黑4扳，白5斷，以後A、B兩處白必得一處。黑4如在A位接，則白即5位扳，仍是白好。

圖三　變化圖　白3向外長時黑4長頑強抵抗，但白

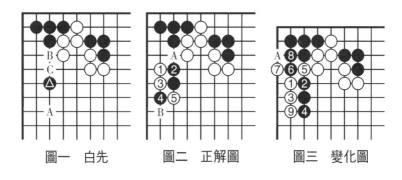

圖一　白先　　　　圖二　正解圖　　　　圖三　變化圖

5沖下後黑6擋，白7打，黑8接後白9長出，黑角差一口氣被吃。黑8如在A位打，則白即8位提成劫爭，白是先手劫。此劫白輕黑重，顯然白棋有利。

第四十一型　白　先

　　圖一　白先　白◎四子被包圍在內，如在邊上做活不難，但是太無味了，最好能衝出去。

　　圖二　失敗圖　白1在角上扳準備委屈求活，對應至白7，白後手活，但黑8提白一子後形成可怕的雄厚外勢，白棋明顯不利。

　　圖三　正解圖　白1靠是一手「東方不亮西方亮」的妙手。黑2打是正應，白3接上得以衝出封鎖，而且對角上兩子黑棋產生很大影響。

　　圖四　變化圖　白1靠時黑2接上是無理之著。白3接上，黑4打，白5逃，開始征棋，至白11正好白1起了作用，形成反打，黑棋征子失敗，整體崩潰。

圖一　白先

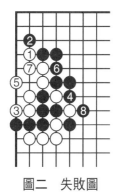

圖二　失敗圖

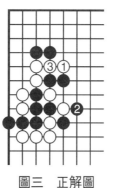

圖三　正解圖

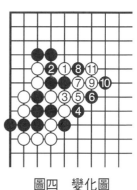

圖四　變化圖

第四十二型　白　先

圖一　白先　白棋被分成兩處，要想連通就要想辦法吃去黑子，見合戰術此時就發揮了戰鬥力。

圖二　失敗圖　白1想門住三子黑棋，經過雙方必然對應至黑10吃下白◎兩子，而且白外部被沖得七零八落，左邊數子也不能活。白大失敗！

圖三　正解圖　白1小尖是讓黑上下不能兼顧的妙手。黑2打吃上面一子白棋，白3飛起枷住中間三子黑棋，黑4沖，白5正好虎，黑四子也就無法逃出了。

圖四　變化圖　白1尖時黑2曲出，白3就出動白◎一子，黑4長，白5再平一手，形成了所謂「送佛歸殿」

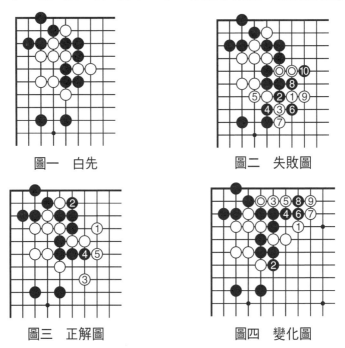

圖一　白先　　　　　　　圖二　失敗圖

圖三　正解圖　　　　　　圖四　變化圖

的下法，至白9夾，黑被全殲。

第四十三型　白 先

圖一　白先　白中間有七子被圍，想要脫離險境就要設法吃去黑子。

圖二　失敗圖　白1在上面撲入，在一般棋中是好點，但白棋沒有考慮見合戰術，僅在一邊下子是達不到目的的。至黑6接上，白7斷，黑8打，對應至黑12接，白差一口氣被吃。

圖三　正解圖　白1立下就有了兩邊的見合手段。黑2打吃白四子，白3就在下面斷。不管黑下於D位或E位，下面五子均被吃。黑如在3位接，則白即到上面動手，白A、黑B、白C後黑棋接不歸。白棋活得更大。

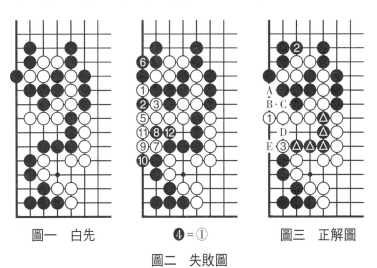

圖一　白先　　　　　❹＝①　　　　圖三　正解圖

圖二　失敗圖

第四十四型　黑　先

　　圖一　黑棋在白棋內部兩子❷尚有價值，要想發揮它們的作用，就要讓白棋不能左右兼顧。

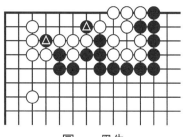

圖一　黑先

　　圖二　正解圖　黑1小尖正是左右有見合的好手，白2接上後黑3即於左邊立下，白4打，黑5再立，白6不得不在外面打，黑7接後中間五子白棋被吃。

　　圖三　變化圖　黑1尖時白2提黑一子，黑3馬上拋劫，此劫白重黑輕，一般不宜開此劫。

圖二　正解圖　　　　　　　　圖三　變化圖

第四十五型　黑　先

　　圖一　黑先　黑❷五子要想逃出，唯一的方法是吃去白◎三子，這就要運用見合戰術才能取得成功。

　　圖二　失敗圖　黑1扳，白2擋下，黑3不得不斷。白4就到右邊打征吃黑兩子，至白10打，黑被全殲。

　　圖三　正解圖　黑1夾是左右逢源的好手，白2擋下

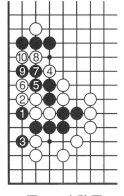

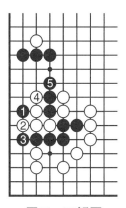

圖一　黑先　　　　圖二　失敗圖　　　　圖三　正解圖

阻止黑1回到下面。黑3擋下，白4長打，黑5長出，左邊數子白棋無法逃逸。

　　圖四　變化圖　黑1夾時白2先到上面打一手企圖長出氣來，黑3長後，白於4位渡過，可是黑5斷後黑棋A、B兩處必得一處，白棋仍然被吃。

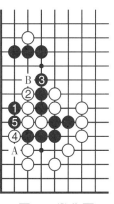

圖四　變化圖

第四十六型　黑　先

　　圖一　黑先　黑棋要看到白角尚未活棋，黑▲一子如何運用見合戰術取得成功？

　　圖二　失敗圖　黑1打後直到黑5連打三手，白6提一子後角上已活，

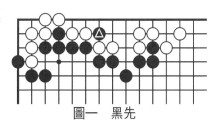

圖一　黑先

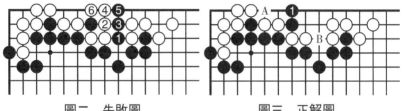

　　　　　圖二　失敗圖　　　　　　　　圖三　正解圖

黑棋不過得到幾手官子而已，不算成功。

　　圖三　正解圖　黑1立下看似簡單，卻深得見合戰術之妙處。以後黑可A位倒撲白兩子或B位吃白下面兩子必得一處，白角不能做活。黑棋大獲成功。

第四十七型　黑　先

　　圖一　黑先　黑▲兩子尚有手段吃去中間五子白棋。但是一定要讓白棋不能兼顧。

　　圖二　正解圖　黑1跳下是上下均有見合好點的唯一一手棋。白2在上面接，黑3扳，白4阻渡，黑5接，白6打，黑7立下已經渡過，白中間數子已死。

　　圖三　變化圖㈠　黑1跳下時白2尖的目的是阻止黑

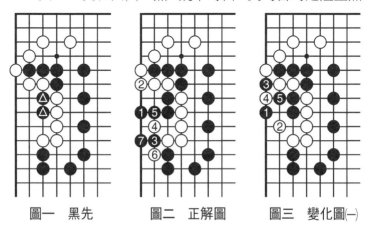

　　圖一　黑先　　　　圖二　正解圖　　　　圖三　變化圖㈠

渡過到下面來，黑3撲入後再5位打，
白三子接不歸，黑子逸出後白子仍然不
活。

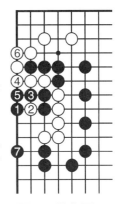

　　圖四　變化圖㈡　黑1跳時白2挖
似乎是好手，經過黑3、白4、黑5、白
6的必然交換後，黑7在一路大跳，絕
妙！白棋無法阻止上面黑棋渡過到下
面，白棋仍不能活。

<div align="center">圖四　變化圖㈡</div>

第四十八型　白　先

　　圖一　白先　當白1夾時黑2立下阻止白棋渡過，有
些勉強，白應馬上抓住時機利用見合戰術取得最大利益。

　　圖二　失敗圖　白1斷，黑2打，至
黑6補，白棋雖吃下黑棋一子，但不是
最大收穫，不算成功。

　　圖三　正解圖　白1跨下是妙手，
黑2扳時白3頂，以後A、B兩處白棋必
得一處，注意黑還有C位中斷點。

　　圖四　變化圖　白1碰時黑2改為

<div align="center">圖一　白先</div>

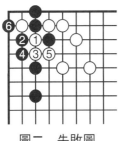

<div align="center">圖二　失敗圖</div>

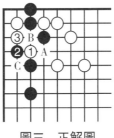

<div align="center">圖三　正解圖</div>

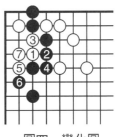

<div align="center">圖四　變化圖</div>

右邊擋，白3斷，黑4只有接上，白5扳後再於7位接上，白棋得到了全部角地，獲利很大。

第四十九型　黑　先

圖一　黑先　白在◎位逼黑♠兩子，黑棋如何處理這兩黑子？黑一定要主動，如只在A位一帶逃，太消極了；如在B位壓靠，則白C位扳後加強了白棋。

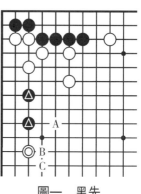

圖一　黑先

圖二　正解圖　黑1托是以攻為守的下法，但一定要有充分的見合手段，讓白棋防不勝防。白2頂，黑3先尖一手，白4是防黑在A位沖斷，黑5再退回，上面白棋沒有活，要外逃。而黑B位立或活，或渡過了。

圖三　變化圖　黑1托時白2改為外扳，黑3斷，白4打時黑5打，白6只好提，黑7沖出。白棋不敢在A位斷，如斷則黑在B位開劫，此劫白重黑輕。白如B位接，

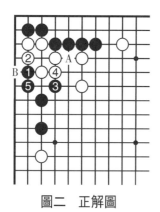

圖二　正解圖

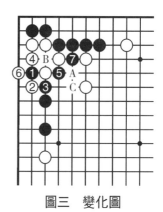

圖三　變化圖

則黑即C位虎，大成功！

第五十型 黑 先

圖一　黑先　白棋尚未淨活，黑棋要用見合手段讓白棋不能安定下來，黑如在A位托，則白B位一扳即安定了。

圖二　失敗圖　黑1點，能想到這一點已經有一定水準了，但是白2頂後至白10跳出，形成了外勢，而且對上面黑棋有一定威脅，所以黑不算最大成功。

圖三　正解圖　黑1點入，白2擋下阻渡，黑3挺，白4扳，黑5斷，好手！白6只有打，黑7時白8只有提，以下至黑13打，白被壓在低位，而且還未淨活，黑棋舒暢。

圖四　變化圖　黑1點，白2壓，

圖一　黑先

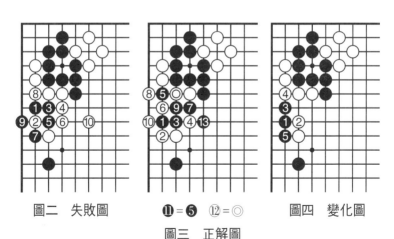

圖二　失敗圖　　⑪＝❺ ⑫＝◎　　圖四　變化圖
圖三　正解圖

黑3長時白4只好接上，黑5退回，白棋被搜根，將要受到攻擊。

第五十一型　黑　先

圖一　黑先　黑棋有五子⬤被圍，要想逃出來就要和上面連通或者和下面聯絡上。

圖二　失敗圖　黑1大飛企圖和下面黑子連通，可是白2跨下，黑3打，白4反打，黑5提後白6接上，黑五子不能連回。

圖三　正解圖　黑1立下是上下有手段的好棋。白2到上面扳防止黑棋渡到上面，黑3再大飛，白4、黑5後，由於有了黑1一子，白A位不能入子，所以至黑7中間黑子已渡過到了下面。

圖四　變化圖　黑1立時白2在下面跳下阻渡，黑3

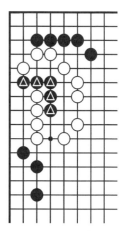

圖一　黑先

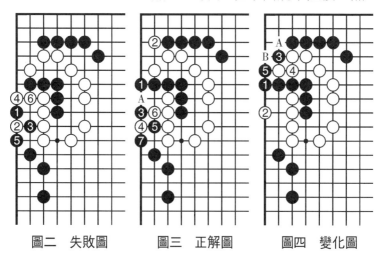

圖二　失敗圖　　　圖三　正解圖　　　圖四　變化圖

夾，白4接，黑5得以渡過到了上面。白4如改為A位
打，則黑即B位立下，仍可渡過。

第五十二型　黑　先

圖一　黑先

圖一　黑先　黑棋在征子不利時，
如何處理好被白棋分開的黑子？

圖二　失敗圖　黑1打有隨手之
嫌，黑3壓時白4曲下，黑5打企圖征
吃白子，但前面已經說過黑棋征子不
利，當然是黑棋失敗。

圖三　正解圖　黑1尖是上下有棋的好手，白2在下
面打是正確應法，黑3決定棄子而在右邊打，白4提子，
黑5再打，白6只有接上，黑7再長一手，白8補，黑棋棄
去幾子得到外勢，可以說是在征子不利時的最佳方案。

圖四　參考圖　黑1尖時白2如改為在右邊打，則黑
3即於下面打，對應至黑7白反而被全殲。

圖二　失敗圖　　　圖三　正解圖　　　圖四　參考圖

⑥＝▲　　　　⑥＝▲

第五十三型　白　先

圖一　白先　黑棋有一定缺陷，要讓白◎一子發揮作

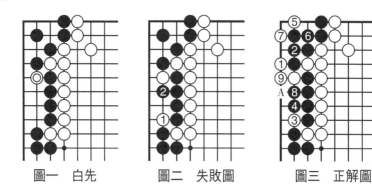

| 圖一　白先 | 圖二　失敗圖 | 圖三　正解圖 |

用活動起來。

　　圖二　失敗圖　白1直接斷完全是
不動腦筋的下法，黑2到上面打，白棋
接下來已經沒有手段了。

　　圖三　正解圖　白1先在上面打一
手再到下面3位斷，白5到上面托，黑6
不讓白棋在此倒撲兩子而接上。白7
扳，黑8打後白9接上，由於黑A位不
能打吃白棋，黑角部被全殲。

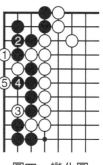

圖四　變化圖

　　圖四　變化圖　圖三中黑4改在上面打，白5就在一
路打，成劫爭，也是白好。

第五十四型　白　先

　　圖一　白先　被圍的幾子白棋只有三口氣，外面黑棋
顯然氣多一些，但是黑棋有一定缺陷，白棋要用見合戰術
吃去外面黑子。

　　圖二　失敗圖　白1打吃黑一子，黑2反打，白3至
白5吃黑一子企圖形成「有眼殺無眼」。但是對應至白11

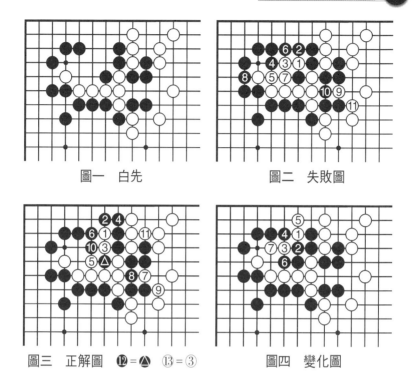

圖一　白先　　　　　　　圖二　失敗圖

圖三　正解圖　⑫＝▲　⑬＝③　　　圖四　變化圖

黑尚多兩口氣。明顯白棋不行。

　　圖三　正解圖　白1到上面夾讓黑棋不能兼顧，黑2在上面打，白3雙打，黑4只有接上，白5提黑一子，黑6開始緊氣，白7挖是緊氣要點，雙方相互緊氣，對應至白11快一口氣吃掉黑子。

　　圖四　變化圖　白1夾時黑2接，過分！白3扳，黑4打，白5立下，黑6打，白7長後黑中間數子被全殲，黑棋損失慘重。

第五十五型　黑　先

　　圖一　黑先　白1在一路尖當然是想渡過，黑棋有A

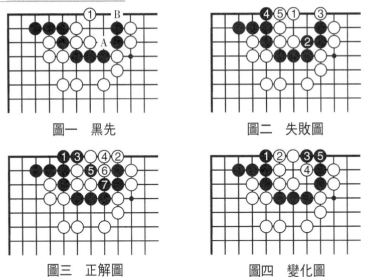

<table>
<tr><td>圖一　黑先</td><td>圖二　失敗圖</td></tr>
<tr><td>圖三　正解圖</td><td>圖四　變化圖</td></tr>
</table>

位斷頭，黑如B位立下，則白A位斷即可。現在黑棋如何對應？

圖二　失敗圖　白1尖時黑2接上，白3就在一路渡過，黑4立後白5接，黑已無法吃白子了，中間黑子已死。

圖三　正解圖　黑1在左邊立下是好手，白棋就無法兼顧將子接回了。白2渡，黑3擠入，白4接，黑5撲入後再7位打，白三子接不歸。

圖四　變化圖　黑1立時白2團，黑3尖頂正是見合處，白4打，黑5接上，裡面白棋已不能動彈，等著黑棋來吃了。

第五十六型　黑 先

圖一　黑先　下面黑棋有三子，白棋有四子，均被對方包圍，各自均為四口氣，但白棋形狀有特點，黑棋要用見合戰術才能吃去白棋。

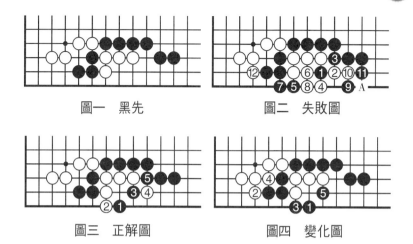

圖一　黑先　　　　　　圖二　失敗圖

圖三　正解圖　　　　　　圖四　變化圖

　　圖二　失敗圖　黑1在裡面靠是常用的緊氣手法，白2扳，黑3斷後白4打吃，對應至白8成了一隻眼，由於黑棋還要在A位接一手，白12擋下後，黑棋數子被吃。

　　圖三　正解圖　黑1點入是近似「老鼠偷油」的手法，有見合效果。白2立下阻渡，黑3尖，白4扳，黑5斷後，白差一口氣被吃。

　　圖四　變化圖　黑1點時白2到外面緊氣，黑3渡過，白4再緊氣時黑5尖頂，白棋仍然不行。

第五十七型　黑　先

　　圖一　黑先　黑白雙方被圍在內，但白棋比黑棋多一口氣，黑棋要用見合戰術才能吃掉白棋。

圖一　黑先

　　圖二　失敗圖　黑1立下是常用的見合戰術，但白2也立下，黑3企圖渡過，白4挖後至白8，黑棋被全部吃

圖二　失敗圖　　　　　　圖三　正解圖

圖四　變化圖　　　　　　圖五　參考圖　　❽＝③

掉。

圖三　正解圖　黑1在一路小尖才是有見合手段的好手，白2尖頂，黑3跳渡過到了右邊，左邊數子白棋無疾而終。

圖四　變化圖　黑1尖時白2到右邊立下阻渡，黑3扳，白4退，黑5再長入，以下對應至黑9立下，白棋差一口氣被吃。

圖五　參考圖　圖四中白4改為打吃，黑5擠打，白6提，黑7就在左邊打，白8接，黑9緊氣打吃，白被全殲。

第五十八型　黑　先

圖一　黑先　黑棋中間三子⬤應該有左右逢源的見合戰術。

圖二　正解圖　黑1立下是「東方不亮西方亮」的好

圖一　黑先　　　　　　　圖二　正解圖

圖三　變化圖　　　　　　圖四　參考圖

手。白2在左邊接，黑3即到右邊沖斷，白4擋後黑5斷，
白即被全殲。

　　圖三　變化圖　黑1立下時白2到右邊擋並緊氣，黑
3斷，白4打，黑5在一路打，至黑7成劫爭，也是黑棋成
功。

　　圖四　參考圖　黑1立時白2到左邊緊黑棋氣，黑3
斷，白4在一路打，以下是典型的「滾打包收」，黑7打
時白六子被吃。

第五十九型　白　先

　　圖一　白先　左邊六子白棋被
圍，如何逃出當然是要吃掉外面黑
棋，見合手段是關鍵。

　　圖二　失敗圖　白1長出是怕
黑在A位雙打，黑2和黑4是為了

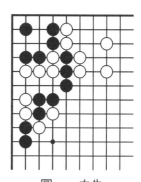

圖一　白先

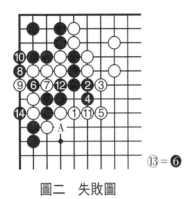

圖二　失敗圖

圖三　正解圖

長氣，黑6挖後以下均是雙方騎虎難下的必然對應，至黑14白被吃。

　　圖三　正解圖　白1嵌入是見合手段的具體運用。黑2雙打，白3長出後A、B兩處見合總能吃下黑棋，白棋逸出。

第六十型　白　先

　　圖一　白先　右邊白子是不可能做活的，只有吃掉外面黑子才能逃出，當然仍要用見合戰術。

　　圖二　正解圖　白1嵌入後黑即不能左右兼顧了，黑2向右曲出，白3斷，黑4只有曲，白5、7一路追殺，黑8時白9正好接上，黑被全殲。

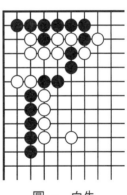

圖一　白先

　　圖三　變化圖　白1嵌入時黑2改為接上，白3正是和2位見合。黑4打，白5接後黑6不得不接上，白7曲後黑裡面數子無法逃出。

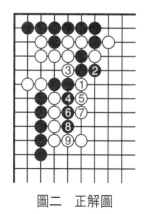

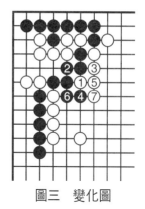

圖二　正解圖　　　　　圖三　變化圖

第六十一型　黑　先

　　圖一　黑先　這是常見的一種形狀，黑棋怎麼攻擊白棋才能取得相當利益？如僅僅是在A位扳，則白B位退，這是最低級水準的下法。

　　圖二　正解圖　黑1夾是懂得見合戰術的一手好棋。白2擋，黑3打後再於5位飛起將白棋封鎖在內，黑優。

　　圖三　變化圖　黑1夾時白2挺出有些無理，黑3在見合處穿下，至黑5白棋不僅被分開，而且未活，將受到猛烈攻擊。

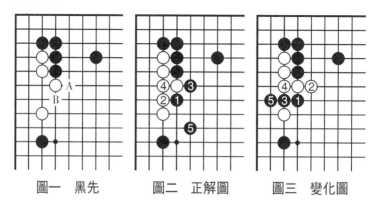

圖一　黑先　　　　圖二　正解圖　　　　圖三　變化圖

第六十二型　黑　先

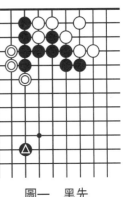

圖一　黑先

圖一　**黑先**　黑棋如何進攻白◎三子？要注意到上面黑子也未淨活且和下面一子黑棋▲的呼應。這裡見合戰術就發揮了作用。

圖二　**失敗圖**　黑1刺，白2壓一手後再在4位接上，黑5只好接上，白6跳出，上面黑棋也未淨活，將和白棋形成對攻，下面黑▲一子也有重複之感，顯然黑棋失敗。

圖三　**正解圖**　黑1夾是左右有棋的見合戰術。白2長，黑3立下，白4接不成立，因為黑7飛起之後數子白棋已無法逃出，全部壯烈犧牲！

圖四　**變化圖**　黑1夾時白2下扳，黑3打，白4接有些固執，黑5長，白6長時，由於有黑▲一子，黑7可以扳，白不活。即使無黑▲一子，白爬二路活棋也很苦。

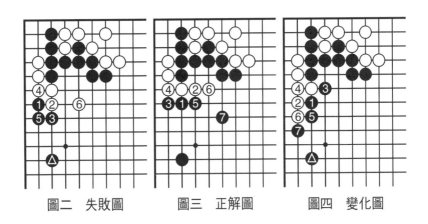

圖二　失敗圖　　　　圖三　正解圖　　　　圖四　變化圖

第六十三型 白 先

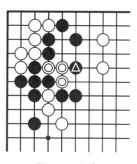

圖一 白先 黑▲一子將三子◎白棋夾住,但是白棋仍然可以逃出,當然要有見合手段。

圖二 正解圖 白1挖,好手!黑2打,白3反打,黑4提後白5即可逸出。

圖三 變化圖 白1挖時黑2改為在下面打,白3接同時打黑兩子,黑4只有接上,白5長出後黑被分開,黑棋不利。

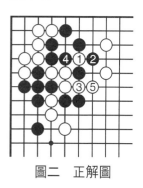

圖二 正解圖

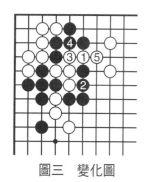

圖三 變化圖

第六十四型 黑 先

圖一 黑先 黑如在A位接上,則白即B位曲,如此黑三子將和中間三子白棋形成對攻,對黑棋沒有什麼利益可言。

圖二 正解圖 黑1打是讓白棋不能上下兼顧的好手,白2立後黑3接上,白4只有曲吃黑兩子,黑5即到下

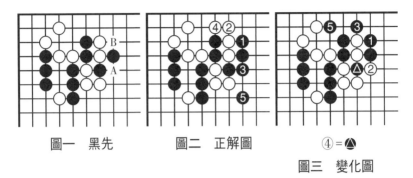

圖一 黑先　圖二 正解圖

④＝● 圖三 變化圖

面枷住白三子。

圖三 變化圖 黑1打時白2提黑●一子，黑3即於上面打白兩子，這正是見合戰術。白4接上後黑5虎，白角不活。

第六十五型 白 先

圖一 白先 黑有A位提白兩子和B位征吃白三子的見合手段，白棋能以「其人之道還治其人之身」嗎？關鍵是能逃出左邊數子白棋就是勝利。

圖二 正解圖 白1斷讓黑棋上下不能兼顧。黑2到

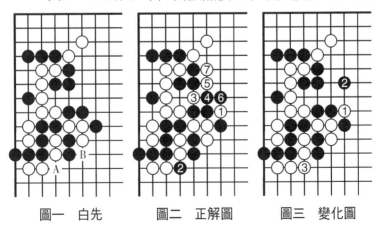

圖一 白先　圖二 正解圖　圖三 變化圖

下面提白兩子，白3即到中間挖打黑兩子，黑4逃，白5
打，黑6曲時白7倒撲上面黑三子，左邊白子逸出。

圖三　變化圖　白1斷時黑2補上上面缺陷，但白3
到下面接上兩子後，左下面五子黑棋壯烈犧牲了。

第六十六型　白　先

圖一　白先　上面白棋很難做活，如硬向外沖也不是
容易的事。但只要懂得見合戰術就有辦法。

圖二　失敗圖　失敗圖白1在右邊先征吃黑子是聲東
擊西的下法，想法不錯！可是白5時黑6在左邊吃白兩
子，白棋失敗。黑6如改為A位打，則白即B位打，黑
C、白D正好征吃左邊黑棋。

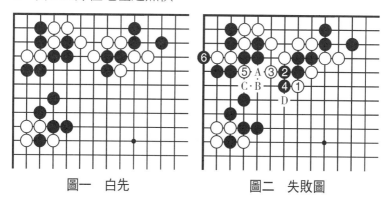

圖一　白先　　　　　　圖二　失敗圖

圖三　正解圖　白1斷是左右有殺棋的好手，黑2、4
到左邊提白棋兩子後，白5到右邊再征吃黑三子，至白9
右邊五子黑棋接不歸。

圖四　變化圖　白1斷時黑2改為在中間打，白3還
是在右邊征吃黑子，黑6曲時白7打中間四子黑棋，以後
白棋或A位吃左邊四子，或B位征吃右邊五子。

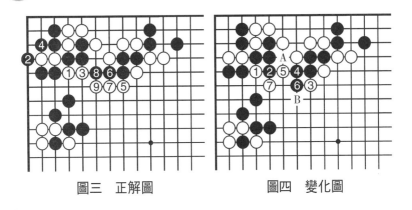

圖三　正解圖　　　　　圖四　變化圖

第六十七型　黑　先

　　圖一　黑先　白棋內部潛伏了數子黑棋，包括中間一子▲黑棋，黑棋仍可利用白棋缺陷和見合手段取得相當利益。

　　圖二　正解圖　黑1跳後就形成了讓白棋無法兩處兼顧的下法。白2沖是正應，黑3擠，白4只好到上面打黑四子，黑5是雙打，最後黑7吃得白兩子。

　　圖三　變化圖　黑1跳時白2在中間團，無理！黑3接上，白4擋，黑5到角上扳，上面三子白棋少一口氣被吃，損失慘重。

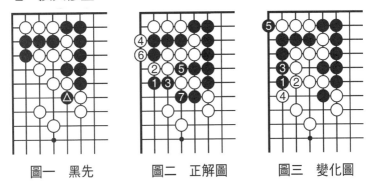

圖一　黑先　　　　圖二　正解圖　　　　圖三　變化圖

第六十八型　白先

　　圖一　白先　白棋左邊三子要做活並不難，問題是怎樣才能下出最佳效果。

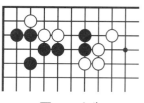

圖一　白先

　　圖二　失敗圖　白1頂，黑2當然接上，白3扳後再5位立下，黑6接，白7要做活，卻是後手，黑棋可以進攻外面四子白棋，白棋被動。

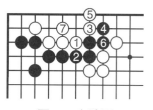

圖二　失敗圖

　　圖三　正解圖　白1托，這就有了在兩邊扳的見合下法。現在黑2在上邊扳，白3斷後黑4接，白5打後黑6打，白7提後黑8接。本圖和失敗圖的最大區別是白取得了先手活，可以去處理外面的白棋。

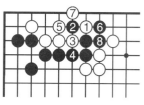

圖三　正解圖

　　圖四　變化圖　黑2改為在右邊扳，白3退，以後A、B兩處必得一處，白可吃黑子，兩處白棋反而連通了。

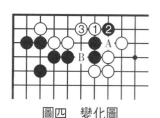

圖四　變化圖

第六十九型　白先

　　圖一　白先　黑▲一子在上面飛起封鎖白◎兩子，白如A位拆一求活，則黑B位尖就很危險了。要用見合手段脫險。

圖一　白先

圖二　**正解圖**　白1托是讓白兩子脫險的唯一手筋，不管黑在左邊或右邊扳，白均有應手。黑2在左邊扳，白3斷，黑4打，白5打後至白11，白棋將黑棋穿通，而且形成了外勢，並逼黑二路求活，顯然白優。

圖二　正解圖

圖三　**變化圖**　黑2改為在右邊扳，白3依然是扳，這正是見合戰術。對應至黑8斷，白9曲出是冷靜的一

圖三　變化圖

手，黑10長時，白11打一手後再13位跳出，下面都是雙方必然對應，至白17黑被壓在二路求活，而且還有黑8等三子孤棋，當然是白好的局面。

第七十型　白　先

　　圖一　白先　黑棋在❹位挖，白棋被分裂成幾處，現在要求白棋利用見合手段整理好自己的棋形。

　　圖二　失敗圖　白1打，黑2當然接上，白3長出，黑4到上面挺出，白5扳，黑6退後，白棋棋形太薄，而且黑4對上面兩子白棋有很大影響。

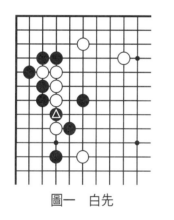

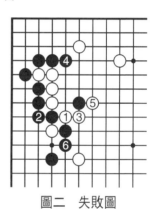

圖一　白先　　　　　　　圖二　失敗圖

　　圖三　正解圖　白1到上面斷是有見合手段的好手，黑2接是正應，白3扳後黑4為防❹兩子被吃不得不補。白再於中間5位打，至白9長出，白棋外勢完整，與失敗圖有天壤之別。

　　圖四　變化圖　白1斷時黑2不接而在上面打是無理之手，白3正是見合之處，黑4提，白5雙打，黑棋崩潰！

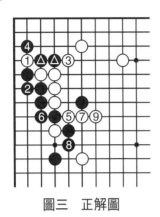

圖三　正解圖

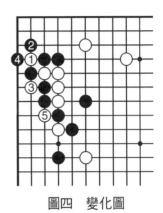

圖四　變化圖

第七十一型　黑 先

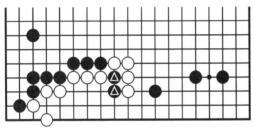

圖一　黑先

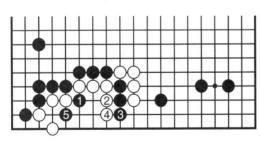

圖二　失敗圖

圖一　黑先

黑棋要發揮被白包圍在裡面的兩子▲黑棋的作用。

圖二　失敗圖

黑1斷，白2到右邊打吃黑兩子，黑3立，但白4擋後黑三子逃不出去，只好在5位吃下左邊白四子，所得不多。

圖三　正解圖

黑1小尖正合「棋逢難處走小尖」的棋諺，白2立下阻止黑棋渡過，黑3即斷，白左邊被吃。

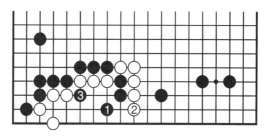

圖三　正解圖

　　圖四　變化圖　黑1小尖時白2靠下，黑即3位扳渡過到右邊，白4、6只好做活，但右邊四子白棋成了孤棋，將要受到黑棋攻擊。

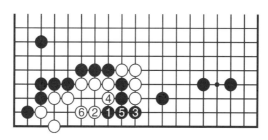

圖四　變化圖

<h2 style="text-align:center">第七十二型　黑　先</h2>

　　圖一　黑先　黑▲四子僅三口氣，而白◎五子卻有四口氣，但白上面有斷頭可利用，再加上見合手段就可以取得效果。黑如直接在A位斷，則被白B位打就沒戲了。

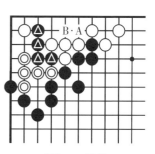

圖一　黑先

　　圖二　正解圖　黑1在一路

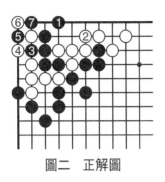

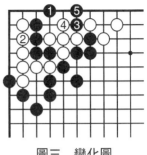

圖二　正解圖　　　　　　　　圖三　變化圖

小尖是左右有棋的見合妙手。白2防斷接上，黑3即到左邊沖下，白4擋，黑5在左邊撲一手後即在7位拋劫，成為劫爭就是成功。

　　圖三　變化圖　黑1尖時白2在左邊接，黑3就斷，這就是「東方不亮西方亮」的下法。

第七十三型　黑　先

　　圖一　黑先　黑要利用見合戰術吃掉白◎四子逃出角上三子黑棋。

　　圖二　失敗圖　黑1沖過於單調，白2退，黑3吃兩子白棋，白4接上，黑5打是無用之著，白6接上後黑角

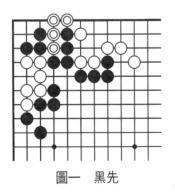

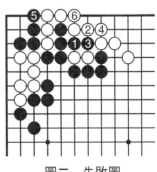

圖一　黑先　　　　　　　　圖二　失敗圖

無望了。

　　圖三　正解圖　這一題看似複雜，其實僅黑1夾即可解決問題，因為有A、B兩處見合，黑必得一處，白角上四子被吃。

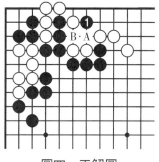

圖四　正解圖

第七十四型　黑　先

　　圖一　黑先　這是一個星定石的變著，白6有點欺著的味道，黑如何應對才能左右逢源？黑如只在A位立下過於保守，白即於B位將黑封鎖住，全局主動。

　　圖二　正解圖　黑1尖出是上下有見合手段的好手，白2在下面飛起，黑3馬上刺，然後5位把白封鎖起來。以後有A位靠下逼白做活的下法。

圖一　黑先

圖二　正解圖

　　圖三　變化圖　黑1尖時白2到右邊跳，黑3馬上飛壓白左邊一子，白4跳後黑可在A位一帶逼白兩子，現在白上下均未安定，全局黑棋好下。

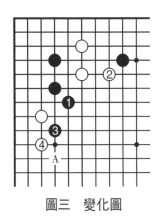

圖三　變化圖

圖四　參考圖

　　圖四　參考圖　圖二中的白6改在「三‧三」路點角，黑2擋後是雙方正常對應，白雖得到了角部，但是黑吃下白三子應該滿足，而且白角和外面白子◎尚有聯絡問題，應是黑好。

第七十五型　黑　先

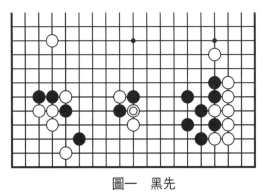

圖一　黑先

圖一　黑先

　　戰鬥在中間進行，白棋◎一子斷開黑棋，黑棋下面三子怎樣才能逃出？

圖二　正解圖

　　黑1、3在兩邊先各打一子，然後在中間5位挖，白6打後黑7立下，以後A、B兩處見合可吃去白兩子，下面黑棋也就逸出。

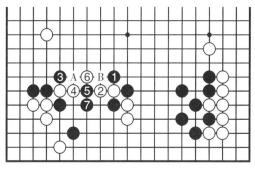

圖二 正解圖

圖三 參考圖 這是日本有名的一局實戰棋譜,是典型的見合戰術的具體運用。白1到白13正是運用了「兩邊同形走中間」的棋理,不管黑棋在哪一邊行棋,白棋均可在另一邊獲得相當利益。

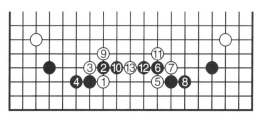

圖三 參考圖

第七十六型 白 先

圖一 白先 黑在❹位飛下,企圖吃下白◎一子,白如運用見合手段是可以逃出的。當然如在A位或B位硬沖是不可能逃出的。

圖二 正解圖 白1在「二・二」路尖是見合好手,黑2在下面擋,白3在上面沖,黑4擋,白5虎斷下黑一子。黑2如改為4位擋,則白即2位沖,黑A、白B即可斷

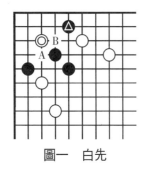

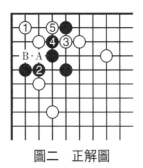

圖一　白先　　　　　　　圖二　正解圖

下下面一子黑棋。

第七十七型　白 先

圖一　白先　白棋◎四子被圍在黑棋裡面，可以利用上面已死的三子白棋做文章，用見合戰術逃出。

圖二　失敗圖　白1扳，黑2擋不准白棋渡過到下面，白3虎是頑強抵抗，黑4打，白5打成劫爭，不算成功。

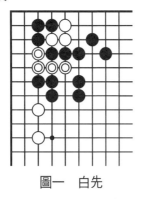

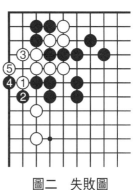

圖一　白先　　　　　　　圖二　失敗圖

圖三　正解圖　白1夾就產生了上下見合點。黑2沖，白3擋，黑4扳時白5打，黑6接頑強抵抗，白7到上面緊氣，黑8撲入，白9提，對應至黑12提，成劫爭，白

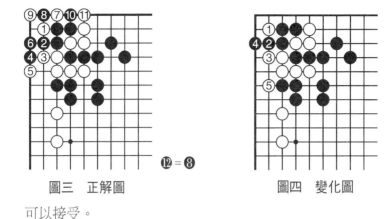

圖三 正解圖　　　　　　　　圖四 變化圖

可以接受。

　　圖四　變化圖　黑4改為立下以避免成劫，白5在左邊一扳就渡過到下面了。

第七十八型　黑 先

　　圖一　黑先　白棋被分成兩處，正是黑棋最佳攻擊時機，怎樣讓白棋不能上下兼顧是關鍵。

　　圖二　失敗圖　黑1是過於擔心自己的斷頭，太軟弱了，白2先在上面托一手後再於4位跳，這就安定了上面白棋。黑5飛下企圖攻擊下面白棋，但是白6拆二後黑已無攻擊手段了。

圖一 黑先

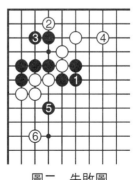

圖二 失敗圖

　　圖三　正解圖　黑1長出是上下均有殺棋的好手，這正是見合戰術。白2在下面拆二，黑3馬上飛下對上面三子白棋進行攻擊，白棋困難。

　　圖四　變化圖　黑1挺出時白2先處理上面，夾住黑一子。黑3馬上靠下，白4曲是無奈地掙扎，黑5長後白恐怕難活。白4如在A位扳，則黑即B位斷，白仍不能逃出困境。

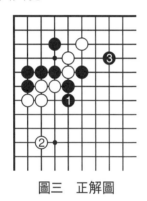

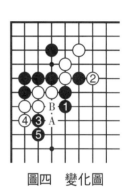

圖三　正解圖　　　　　　　圖四　變化圖

第七十九型　黑　先

　　圖一　黑先　黑棋要儘量發揮黑▲一子的作用，並抓住白棋A位斷頭的缺陷讓白棋不能兼顧。

　　圖二　失敗圖　黑1在下面打，白2接，黑3打時白4反打，黑5提，白6長後黑角

圖一　黑先

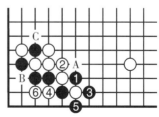

圖二　失敗圖

上三子被吃。另外，黑1如改為4位接，則白即A位虎，黑還B位接，白C位提黑一子，黑被封住，內外勢全失。

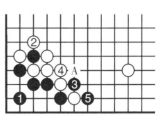

圖三 正解圖

　　圖三　正解圖　黑1到角上虎似乎和外面無關，可是黑棋補上自己的缺陷後，白棋就無法兼顧自己的兩個缺陷了。白2提上面黑一子，黑即於下面3位打吃下白一子。白如A位虎，則黑即2位長出。

第八十型　黑 先

　　圖一　黑先　白棋上面三子⬣處境困難，要爭取運用見合戰術先手做活才算成功。

　　圖二　失敗圖　黑1接上只是求活的下法，對白棋影響不大，白2在下面扳後黑3、5扳立求活，白6、8長後黑角尚未活，白A、黑B、白C、黑D、白E後黑角成「盤角曲四」，不活。但如補一手，白即F位扳，黑棋不爽！

　　圖三　正解圖　黑1立下是利用見合戰術讓黑先手活

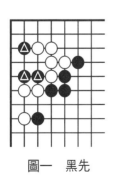

圖一　黑先

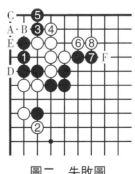

圖二　失敗圖

棋。白2如圖
二扳，黑3就
立下，白4、6
後因為黑角已
經淨活，所以
黑可以在7位
長出了。

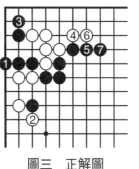

圖三　正解圖

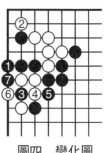

圖四　變化圖

　　圖四　變化圖　黑1立下時白2到角上扳，黑3就到
下面挖，白4打，黑5、7對白棋進行「滾打包收」，白棋
被吃，黑棋連到外面。

第八十一型　黑　先

　　圖一　黑先　白棋有一定缺陷，黑棋要抓住時機給白
棋一擊，以獲得利益。當然要考慮黑⬤一子。

　　圖二　失敗圖　黑1搭下是常用手段，白2扳出，至
白6吃下一子黑棋後很厚實，右邊黑地化為烏有。黑7接
後白8飛出，黑⬤一子將受到攻擊。而白角上尚有A位補
活的手段。黑棋不算成功。

　　圖三　正解圖　黑1點入是妙手，等白2尖時再3位
靠下，至黑9，白角已淨死。而白少了A位一手棋。這就

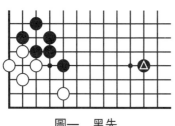

圖一　黑先

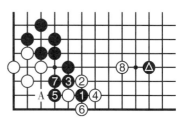

圖二　失敗圖

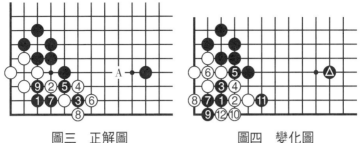

圖三　正解圖　　　　　　圖四　變化圖

是黑棋成功之處。

　　圖四　變化圖　黑1點時白2頂，黑的見合手段就是棄子取外勢。黑3、7、9是棄子封外勢，黑11靠下後白已被緊緊封住，黑的外勢和右邊一子⬤黑棋相映成趣，大獲成功。

第八十二型　黑　先

　　圖一　黑先　黑棋如能斷下白◎兩子，則獲利不小，但白棋聯絡似乎很完整，黑棋要用見合戰術才能達到目的。

　　圖二　失敗圖　黑1對打，白2接棄去白◎一子，等

圖一　黑先

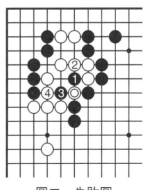

圖二　失敗圖

黑3提子後白於4位連回，黑棋僅得白一子而已。

　　圖三　正解圖　黑1挖打，白2接上，黑3到下面打，白4棄去四子希望連回，但仍有A、B兩處中斷點，白無法連回上面兩子白棋。

　　圖四　變化圖　黑1打時白2到上面接，黑3就到中間嵌入，白仍有A、B兩處中斷點，無法連回白棋。

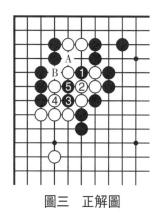

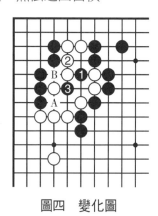

圖三　正解圖　　　　　　　　圖四　變化圖

第八十三型　黑 先

　　圖一　黑先　中間數子黑棋被圍，想要脫險就要運用見合戰術。

　　圖二　失敗圖　黑1直接沖下，白2也必然接上，黑3夾是好手，可惜經過苦苦掙扎到黑9只是後手做成了一隻眼，白10到右邊沖後再12位撲入，黑不能活。

　　圖三　正解圖　黑1到角上夾是以後有做活和逸出的見合下法。白2曲下，黑3再沖，以下A和B兩處見合，或A位吃白三子活棋，或B位吃白一子逸出。

　　圖四　變化圖　黑1夾時白2接，黑3到上面斷打吃

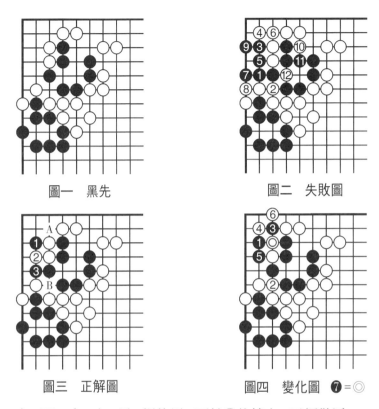

図一　黑先　　　　　　　　図二　失敗圖

図三　正解圖　　　　　　　図四　變化圖　**❼**=◎

白兩子，白4夾，黑5提後黑7再於◎位接上，已經做活。

第八十四型　黑　先

圖一　黑先　黑棋在白棋內部一
子△尚有餘味，只要運用見合戰術，
就可讓白棋不能上下兼顧。當然直接
在A位斷是不成立的。

圖二　失敗圖　黑1立下是抓住
了要點，有A位的斷和3位打的兩處
見合點，白2擋的目的是不讓黑在A

圖一　黑先

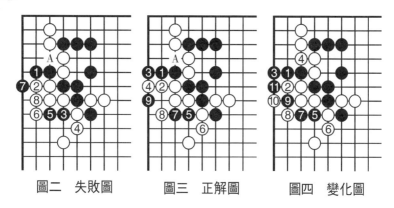

圖二　失敗圖　　　圖三　正解圖　　　圖四　變化圖

位斷，黑3打操之過急，對應至白8接，黑已無後續手段了。

　　圖三　正解圖　圖二中黑3應該再立一手就正確了。白4擋還是為了防止黑在A位斷。黑5打時白6過強，白應在7位打才行，那樣黑提一子開花收穫也不小。黑7立下後白8扳，黑9打後白棋幾乎崩潰。

　　圖四　變化圖　當黑3在一路立下時白4接上，黑仍然在5位打後再於7位擋下，白8扳，黑9撲入後形成了「滾打包收」，白被全殲。

第八十五型　白　先

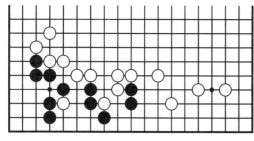

圖一　白先

圖一　白先

　　白棋要利用黑棋的缺陷獲得相當利益，當然要做到「東方不亮西方亮」。

圖二 正解圖

白 1 扳是妙手，黑棋就不能左右兼顧了。黑 2 打後白 3 接上，黑 4 接上，白 5 長出，黑 6 扳，白 7 撲入後形成了「滾打包收」，黑被全殲。

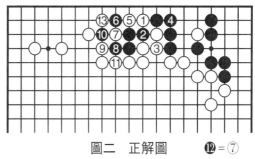

圖二 正解圖　⑫＝⑦

圖三 變化圖

當白 3 接時黑 4 改在左邊打，白 5 打後再 7 位沖下吃掉黑兩子，黑 8 還要補活。仍是白棋便宜。

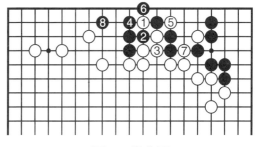

圖三 變化圖

第八十六型 黑 先

圖一 黑先

黑棋想要把白棋左右分開是有辦法的，但如直接在 A 位扳，則白 B 位斷，黑不行。要用見合手段達到目的。

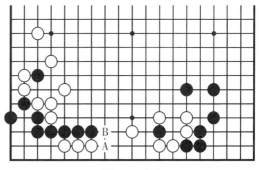

圖一 白先

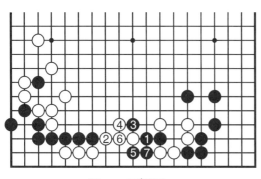

圖二　正解圖

圖二　正解圖

圖二　正解圖

這是一盤實戰圖，在實戰中黑1長出，白2扳出，黑3上扳，白4虎，黑5打後再7位接上，黑棋已將下面白棋地盤徹底破壞，大獲成功。

圖三　變化圖

黑1長出時白2在下面長，黑3夾是好手，以下是雙方必然對應，至黑11接，白被壓在二路太苦且尚未淨活。顯然白棋不行。

圖三　變化圖

第八十七型　白　先

圖一　白先

圖一　白先

下面的白棋好像一盤散沙，但是只要運用見合手段就大有可為。

圖二　失敗圖

白1打的目的是想形成「滾打包收」，但是對應至黑6，白棋在黑棋範圍內是完全不能做活的。

圖二　失敗圖

圖三　正解圖

白1改為上一路打，正確。黑2接，白3在二路打，至白7接上，黑8當然到下面吃棋。白9得以轉身吃黑▲一子，黑

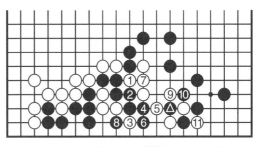

圖三　正解圖　　⑫＝▲

10打，白11反打成劫爭，在黑棋包圍圈裡下成這樣白棋應該滿意了。

圖四　變化圖

圖三中黑4改為提去白1一子，白5馬上包打然後於7位接上，黑8不讓白子退回，白9即向左邊尖，黑棋左邊數子不活。

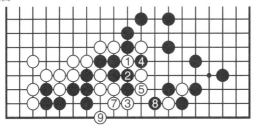

圖四　變化圖　　　❻＝①

第八十八型　黑　先

圖一　黑先　白棋邊上左右兩塊棋均未安定，要找到讓白棋左右不能兼顧的見合手段是黑棋的任務。

圖一　黑先

圖二　失敗圖　黑1隨手一打，白2接上，黑3過分輕率，如此下棋說明水準太低，黑5跳，白6飛出後圍得不少空，而黑對左角絲毫沒有傷害。

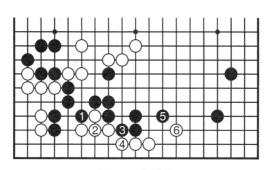

圖二　失敗圖

圖三　正解圖　黑1點讓白棋很難應對，白2擋阻止黑1渡到左邊，黑3先向角上扳一手，好次序！以下雙方對應至黑11立下，白棋右邊已被全殲。而白◎兩子也很

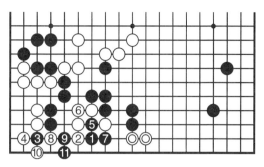

圖三　正解圖

難處理。

圖四　變化圖

黑1點時白2接，黑3退回，白4曲下時黑5立，好手！以下黑有A位跳入殺角和B位罩殺中間白棋兩處必得一處的見合手段。

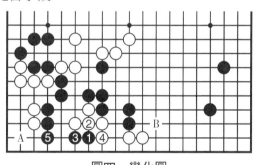

圖四　變化圖

第八十九型　白　先

圖一　白先　中間白子如何利用右邊黑棋的缺陷和見合手段做活？

圖二　失敗圖　白1大飛，企圖殺死右邊黑棋，但是黑對應正常，至黑6黑棋已活，白無所得。

圖一　白先

圖二　失敗圖

　　圖三　正解圖　白1跳入，黑2阻渡，白3立下是左右有棋的妙手，黑4如讓白1渡過，則右邊黑棋不活。以下至白9，白棋連回左角。

圖三　正解圖

圖四　參考圖　白1點時黑2尖頗有誘著之嫌。白3仍應A位立下，則黑不能活。但此時白3接上，失算。白5只有放棄角上四子在右邊做活，太可惜了。

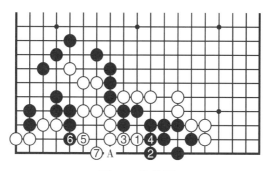

圖四　參考圖

第九十型　黑　先

圖一　黑先　中間七子△黑棋似乎已經無路可逃，但是只要運用見合手段就有棋可下。

圖一　黑先

圖二　正解圖　黑1跳下是左右有棋的好手，白2接補活左角，黑3馬上在右邊立下，白4擋，黑5扳後白四子被吃，中間黑子已成活棋，而右邊白子還要求活。

圖二　正解圖

圖三　變化圖

圖三　變化圖

黑1跳下時白2在右邊立下阻止黑棋在A位立，黑3就用見合戰術到左邊斷，白4打，黑5立吃下白◎一子，雖然黑也沒活，但外氣多於白棋，對殺結果是黑勝。

圖四　參考圖

圖三中黑3斷時白4改為在下面打，黑5長出多棄一子是好手，以下是雙方必然對應，至黑11打成劫，但此時黑棋外氣太多，此劫幾乎沒有意義了。

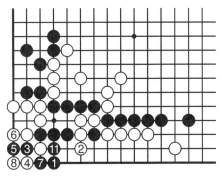

圖四　參考圖　　⑨＝❸　　⑩＝❺

第三章　定石的見合

定石是眾所皆知的雙方在角上相對合理兩分的下法，正是這個原因就有了左右逢源，甚至有幾種應法的落點，這些落點就可以認為是見合處。掌握定石中的見合戰術才能靈活運用定石。這裡舉出一些典型的運用見合戰術的定石供圍棋愛好者參考。

第一型　白　先

圖一　白先　這是「小目二間高夾」定石的一型，白8脫先後黑9向角裡尖，白10仍然他投，黑即於11位托，白棋怎樣才能擺脫困境？

圖二　失敗圖　黑1托時白2在下面扳是正確的一手，可惜的是白4打，膽子太小了。以下黑5、7斷下白◎一子，白棋損失太大了。

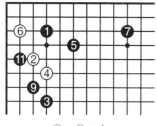

⑧、⑩脫先

圖一　白先

圖二　失敗圖

　　圖三　正解圖　在圖二中黑3斷時由吳清源大師發現了白4尖頂的妙手,以後就有了A位打和B位扳的見合好手,黑棋不能兩全,這樣白棋可以安定下來了。

　　圖四　變化圖　黑1托時白2退,太弱!黑3擠入後白棋將要逃孤。

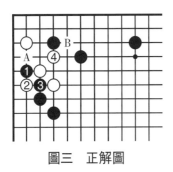

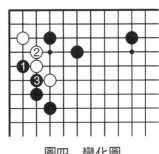

圖三　正解圖　　　　　　　圖四　變化圖

第二型　白　先

　　圖一　白先　這是「小目二間高夾」定石的一型,黑本應在A位拆二或B位靠,如今在△位碰,白棋一定要小心應對。

　　圖二　失敗圖　白棋稍一不慎就會吃虧。白1長出,黑2馬上扳,白3扳時黑4連扳,強手!以下至黑12是必

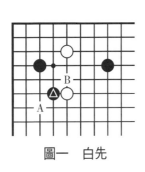

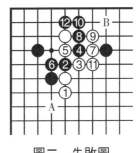

圖一　白先　　　　　　　　圖二　失敗圖

然對應。結果黑棋實利太大，而且白棋上下A、B兩處均有露風，白棋吃虧。

　　圖三　正解圖　白1在黑棋❶軟頭上扳是強手，黑2退，白3緊貼，黑4斷，白5立，黑6挖後白7打，白9接，對應至白15扳後，和失敗圖比較即知，下面有白5立，且白外勢完整，而黑角卻沒有圖二大，所以白好。

　　圖四　變化圖　圖三中白9接時，黑10在外面挺起，白11跳，黑12封鎖白棋，白13靠棄子搶到了15位的先手接後再17位飛入角，黑角被吃，這正是白棋運用見合戰術的成果。

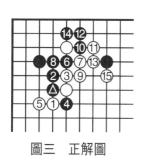

圖三　正解圖

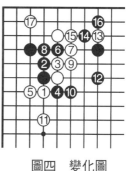

圖四　變化圖

第三型　白　先

　　圖一　白先　此為「小目低掛，黑3二間高夾」的基本定石之一，對應至白10黑本應在A位拆一補上一手，可是此時黑棋脫先了，白棋如何發起狙擊？

　　圖二　失敗圖　白1靠下操之過急，黑2當然要扳，白3過

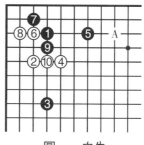

圖一　白先

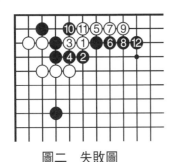

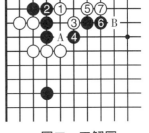

圖二　失敗圖　　　　　　　圖三　正解圖

分隨手，對應至黑12，即使白棋爬二路能活也是大虧，何況很難活出。

　　圖三　正解圖　白1點入是好手，黑2接上後白3尖，黑4擋，白5再扳，黑6長，白7長一手多出氣來，以後A、B兩處見合白必得一處，黑棋不能兼顧。

第四型　黑先

　　圖一　黑先　此圖為高目定石之一型。雙方對應正常，但如征子對黑棋有利則黑有更好的下法。

　　圖二　變化圖　當黑子征子有利時黑7改為向右邊長有誘著之意，白8打上當，黑9立下，白10擋，黑11曲，白12長過分，黑13馬上抓住機會打後再15位壓，以後黑有A、B兩處見合，白棋將崩潰。

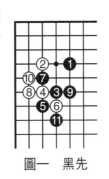

圖一　黑先　　　　圖二　變化圖

第五型 黑 先

圖一 黑先 這是大斜定石，白2掛，黑3大斜飛壓，白4脫先他投，黑5尖頂，白6長後對應至白12扳，黑棋如何下才能取得最大利益？

圖二 失敗圖 黑1扳，白2接後黑3虎補斷頭，白4打後再於上面一路扳粘，黑9還是後手。結果白角先手活棋而且圍地不小，黑棋不算成功。

圖三 正解圖 黑1到上面兩白子頭上扳是以後有見合的好手，白2到下面扳，黑3壓一手後在角上5位立下，黑角上獲利不小，而白棋尚未活棋，白苦。

圖四 變化圖 黑1扳，白2到角上反扳，黑棋就到下面3、5位扳粘。以後至白8

圖一 黑先 ④脫先

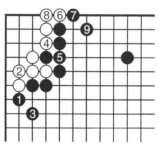

圖二 失敗圖

圖三 正解圖

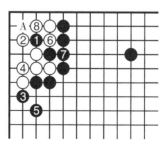

圖四 變化圖

提黑一子，如不提，則黑可A位扳，白不活。和失敗圖相比這是黑棋先手，黑棋成功。

第六型　黑　先

圖一　黑先

　　圖一　黑先　此為「小目一間低掛、一間低夾」定石的一型。現在白在◎位長，黑棋怎樣應才是最緊湊的下法？

　　圖二　失敗圖　黑1長，白2當然跳出，黑棋沒有得到什麼。黑如在A位退，則白即1位扳，這都是緩手。

　　圖三　正解圖　黑1硬曲走成了所謂愚形「空三角」，可是在此卻成了兩邊有棋的好手。白2虎是防黑斷，黑3就到上面去封鎖白棋三子。

　　圖四　變化圖　黑1曲時，白2和黑3交換一手後在4位扳起，黑5是和上面見合之處，斷後吃下兩子◎白棋。

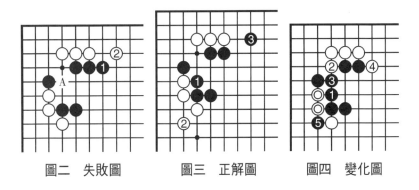

圖二　失敗圖　　　　圖三　正解圖　　　　圖四　變化圖

第七型　黑　先

　　圖一　黑先　這是「小目一間高掛、一間低夾」定石

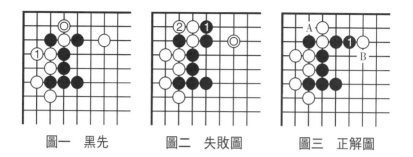

圖一　黑先　　　　圖二　失敗圖　　　　圖三　正解圖

的一型。現在白在位立下，黑棋要怎麼落子才有力？

　　圖二　失敗圖　黑1立下是無謀之著，白2當然曲打吃黑一子，而黑棋對白◎一子沒有任何影響，可見黑棋行棋不夠緊湊。

　　圖三　正解圖　黑1頂是這個定石的關鍵一手棋，以後有A位擋下吃白兩子和B位扳出兩處可得一處的見合。

第八型　黑　先

　　圖一　黑先　這是常見的「小目高掛」定石的一型，白◎一子跳起攻擊黑棋，黑棋有一手可以兼顧兩邊的妙手。

　　圖二　失敗圖　黑1跳出是無謀之著，只是一味地逃跑，白2把左邊補好，黑3還要向外逃，全局被動。

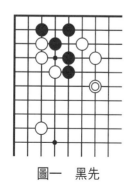

圖一　黑先

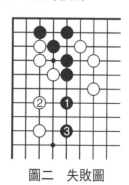

圖二　失敗圖

圖三 正解圖 黑1到外面靠是出人意料的一手棋，這正是左右有見合手段的妙棋。白2沖下，黑3擋，白4曲過分，黑5飛下後白角被吃。

圖四 變化圖 黑1靠時白2在左邊補，黑3扳，白4平，黑5虎，以下對應至黑9，黑棋出頭舒暢。

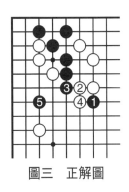

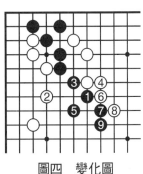

圖三 正解圖　　　　　　圖四 變化圖

第九型　黑　先

圖一 黑先 這是「雙飛燕」定石的一型，現在白在◎位夾企圖奪取黑方眼形，白有A位渡過和B位頂的見合手段。黑棋應以牙還牙，也用見合手段對付才行。

圖二 失敗圖 黑1立下阻止白棋渡過。白2頂，黑

圖一 黑先　　　　　　圖二 失敗圖

3只有接上，白4渡過，黑5斷，白6打後黑7立是無用之著，白8曲下後，黑棋已經成為無根之棋，將受到白棋的猛烈攻擊。

　　圖三　正解圖　黑1先到左邊斷，白2打後黑3立下，白4擋，黑5是先手便宜，再於7位立下，白8依然頂，黑9、白10渡過時黑就可以11位斷了，角上兩子白棋被吃。

　　圖四　變化圖　黑1斷時白2改為上面打，黑3長一手後再到右邊5位立下，對應至白8渡，黑9仍然可以斷。

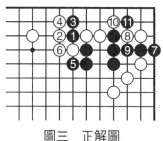

圖三　正解圖

圖四　變化圖

第十型　黑　先

　　圖一　黑先　這是「三・三」定石的典型形狀。白棋倚仗右邊一子在◎位打入，黑棋應怎樣對應呢？

　　圖二　失敗圖(一)　黑1在白打入的一子◎右邊攔下，白2扳，黑3阻渡，白4接後黑5也只有接上，白6沖出後即使黑角能活，但被分成兩塊，太苦。

圖一　黑先

圖二　失敗圖（一）　　　　　圖三　失敗圖（二）

圖四　正解圖　　　　　　　圖五　變化圖

　　圖三　失敗圖（二）　黑1改為在白◎一子下面擋，白2頂後至黑7虎是正常對應，黑角被搜刮殆盡，而且白以後有A位刺後B位扳，黑尚要求活，太苦！

　　圖四　正解圖　黑1到上面碰是以後上下有見合手段的好手，白2在上面渡過白◎一子，黑3即扳，白4扳，黑5接上後不僅角部得到不少實空，而且出頭很舒暢。

　　圖五　變化圖　白2如改為在下面長，黑3當然擋下吃去白◎一子。這正是黑1碰時計畫中的見合戰術。

第十一型　白　先

　　圖一　經過圖　這是星定石的過程，其中白7是正

圖一 經過圖　　　　圖二 白先

圖三 正解圖　　　　圖四 變化圖

應，結果雙方相安無事。

　　圖二　白先　此圖是圖一中白7改為1位接，有欺著味道，黑仍2位曲，白即可運用見合戰術對黑棋進行攻擊。

　　圖三　正解圖　白1點入是左右逢源的好手，黑2擋是無奈之棋，白3沖，黑4只有接上，至白7吃下黑一子可以滿意。

　　圖四　變化圖　白1點時黑2擋下阻渡，白3就立下，黑4企圖長一口氣，白5擋，至白9黑角少一口氣被吃。黑失去了根據地將被攻擊。

第十二型　黑 先

　　圖一　經過圖　這是大斜定石的一型，當黑4飛時白5應在角上吃去黑兩子，黑8後手虎補。

　　圖二　黑先　現在黑4飛時白5到下面托是欺著，黑

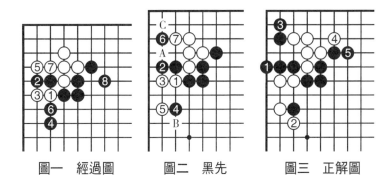

圖一　經過圖　　圖二　黑先　　圖三　正解圖

6到角上跳，白7頂是無理之棋。黑6如A位接，則白即於B位扳，黑棋不爽，因為即使黑在C位立下還未淨活。

　　圖三　正解圖　黑1立下是上下均有手段的好棋，白2到下面扳，黑3立下已成活棋，白4扳後黑5平，白尚要做活。顯然黑好。

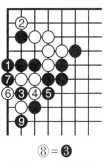

⑧ = ❸

圖四　變化圖

　　圖四　變化圖　黑1立時白2到角上扳是無理之棋，黑3挖正是和白2見合之處，對應至黑9打是「滾打包收」的下法，白棋損失慘重。

第十三型　黑先

　　圖一　黑先　這是壓靠定石的一型，黑棋一子❸到下面逼，白本該在A位立或B位頂補上一手，現在脫先了。黑棋有何見合手段對其進行攻擊？

　　圖二　正解圖　黑1點是絕好點，這是上下有見合手段的妙手。白2接上後黑3退回，既搜刮了白角上的官子，又讓白棋失去了根據地，黑可滿意。

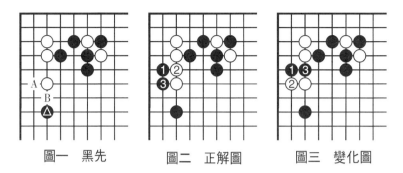

圖一　黑先　　　　圖二　正解圖　　　　圖三　變化圖

　　圖三　變化圖　黑1點時白2擋下，無理！黑3正是見合處，白被穿通，完全崩潰了。

第十四型　白　先

　　圖一　白先　這是「小目高掛一間低夾」定石的一型，黑棋到●位點是定石，白棋如在A位爬，則黑B位長白就太虧了。

　　圖二　失敗圖　上面說過白在A位爬是不能成立的，那如圖中白1穿象眼又如何呢？黑2擋，白3再長，黑4擋，白5斷，但由於有黑●一子，黑6擠入後白兩子接不歸。

　　圖三　正解圖　白1到外面靠是有見合手段的好手。黑2立下，白3夾，黑4扳阻渡，正確！如立將被吃，白5

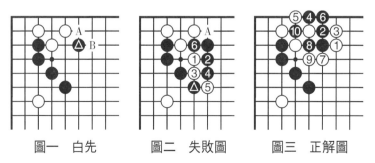

圖一　白先　　　　圖二　失敗圖　　　　圖三　正解圖

打不可省略，黑6接後白7在下面扳，黑8曲，白9打，黑10提成劫爭，此劫黑太重，所以是萬劫不應的，白可在外面得到兩手棋，此處還有一個小外勢，所以白棋不虧。

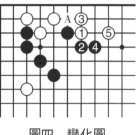

圖四　變化圖

圖四　變化圖　黑2改為在下面扳，白3立下，黑4長，白5跳，正是定石的一型，比在A位爬要強多了，這正是白1碰後的見合下法。

第十五型　黑先

圖一　黑先　這是「小目二間高掛」定石的一型，白棋本應在A位打，現在在◎位立下，那黑棋怎樣運用見合戰術落子呢？

圖二　失敗圖　黑1跟著擋下，正中白計，白2夾是手筋，黑3曲，白4擋下，黑5打，白6立一手是棄子常用手段。以下是必然對應，至白12撲入黑被全殲，而黑外面三子非常單薄，黑棋失敗。

圖三　正解圖　黑1向右邊長後就有見合手段，白2如也向右邊長，則黑3立下，白4不能讓黑在此扳只好長

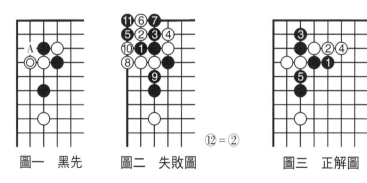

⑫＝②

圖一　黑先　　　圖二　失敗圖　　　圖三　正解圖

出，黑5頂後左邊兩子白棋已死。黑大獲實利。

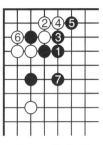

　　圖四　變化圖　黑1向右長時白2改為向上立，黑3曲下正好是見合處，白4曲，黑5扳後白6只有吃黑一子，黑到7位補上外勢雄厚，大獲成功。

圖四　變化圖

第十六型　白　先

　　圖一　白先　這是「小目低掛一間低夾」定石的一型，白棋在◎位飛壓，黑棋一般在A位沖，白B位擋，黑C位斷。現在黑在●位拆二是騙著，白棋如何對應才不會上當？需運用見合戰術。

　　圖二　失敗圖　白1馬上向上沖是操之過急的一手棋，正中黑計，黑2沖後再於上面4、6位扳粘，然後在8位斷，白9打後再向角裡飛，以下是黑棋的棄子過程，白棋一步步被引入了黑棋的圈套，對應至白29，黑棋先手將白棋緊緊包住，結果白棋一共僅得到了18目棋，而黑棋雄厚的外勢將遠遠超過此數。白棋全局已敗。

　　圖三　正解圖　白1置黑拆二而不顧到下面靠黑一

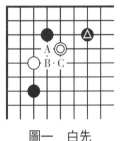

圖一　白先

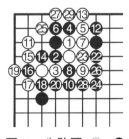

圖二　失敗圖　㉑＝⓰

圖三　正解圖

子，黑2扳，白3挺起，黑4時白5是愚形好手，以後有A位斷和B位沖的見合，兩處必得一處，當然白好。

第十七型　白　先

圖一　白先　這是最基本的星定石之一，一般黑在A位長，白B位跳，可是現在黑在△位扳有欺著之意，白棋如對應不當則要吃虧。

圖一　白先

圖二　失敗圖　白1在二路扳正中黑棋下懷，黑2長，白3長後黑4仍然長，白被壓在二路爬太委屈了，黑可滿意。

圖三　正解圖　黑△扳時白1夾是好手，黑2接是不得已的一手，白3渡過。結果黑△一手成了壞手，按原定石黑有3位點的可能，現在沒有了，白厚。

圖四　變化圖　白1夾時黑2沖下，無理！白3是和黑2處見合的一手棋，白3當然斷，以下均為雙方騎虎難下的對應，結果黑棋近於崩潰。

圖二　失敗圖　　　圖三　正解圖　　　圖四　變化圖

第十八型　白　先

圖一　白先　此為高目定石的一型，黑到△位點，白

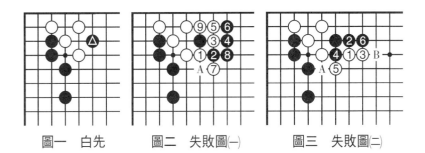

圖一 白先　　　圖二 失敗圖㈠　　　圖三 失敗圖㈡

棋如何對應才不吃虧？

　　圖二　失敗圖㈠　白1壓，黑2扳起，白3斷，黑4、6連下兩手，白7是常用手法，但白9還要後手吃黑一子，而且還有A位斷頭，白可能被封在內。白1如改在9位爬，那更是不能考慮的棋。

圖四 正解圖

　　圖三　失敗圖㈡　白1改為罩，黑2先長一手後再於4位沖，然後6位長，如此白棋A、B兩處不能兼顧。

　　圖四　正解圖　白1到黑▲一子外面碰，看似簡單卻深得見合戰術的精華，以後白棋A、B兩處必得一處。

第十九型　白　先

　　圖一　白先　這是「小目低掛二間低夾」定石的一型，現在黑棋在▲位長出後白棋如何處理◎兩子是要用「東方不亮西方亮」的戰術。

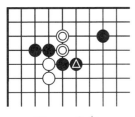

圖一 白先

　　圖二　失敗圖　白1跳是在沒

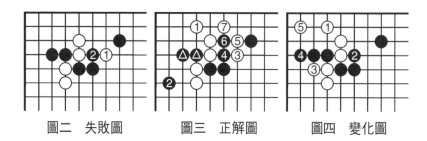

| 圖二 失敗圖 | 圖三 正解圖 | 圖四 變化圖 |

有充分準備的情況下盲目的一手棋，黑2直接沖下，白棋沒有後續手段了。

圖三　正解圖　白1到上面二路尖是左右逢源的妙手。黑2在左邊飛出，是照顧▲黑兩子，這時白3再跳出，由於有了白1一子，黑4、6沖時白7正好擋上，黑棋不行。

圖四　變化圖　白1尖時黑2改為在右邊曲下防止白棋跳出，白3就在左邊曲下，緊黑兩子氣，黑4長，白5到角上跳後，黑棋三子已經被吃。這正是見合之妙。

第二十型　白　先

圖一　白先　這是人人皆知的「雙飛燕」定石，現在輪到白棋落子，能否找到有見合效果的一點是本題的關鍵。

圖二　失敗圖　白1點是常用搜根的手筋，但黑2不接而反扳是妙手，白3長，黑4依然夾，白5打，黑6接上後白7扳角，黑8虎，白所獲不豐，而黑有B位立的先手和A位長的便宜，白棋不便宜。

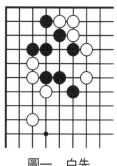

圖一　白先

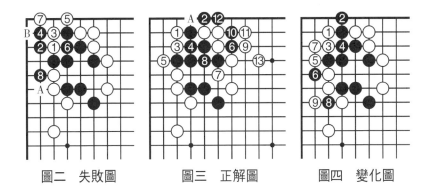

圖二　失敗圖　　　　圖三　正解圖　　　　圖四　變化圖

　　圖三　　正解圖　　白1到上面夾，黑2扳正確，是阻止白在A位渡過，白3是和渡過兩手必得一手的見合處，黑4接後白5渡過，黑6到右邊斷，至白13白棋不但得到了角部實空，而且在右邊取得了相當的外勢。黑棋雖吃得了三子白棋，但仍未淨活。當然白棋便宜。

　　圖四　　變化圖　　白1夾時黑2立下阻渡，白3、5依然渡過，對應至白9，結果比圖三更差。

第二十一型　　白　先

　　圖一　　白先　　這是「小目一間低掛一間低夾」定石的一個變形，現在白棋要找到一手棋達到上下都能攻擊黑棋的目的。

　　圖二　　失敗圖　　黑在△位頂時，白1退是一般應手，但是黑2拆後，黑棋上下均已成形，而白在中間眼形

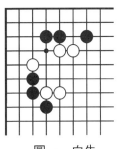

圖一　　白先

尚不具備，沒有安定，將受到黑棋的攻擊。

　　圖三　　正解圖　　白1立下是上下均有殺著的妙手，黑

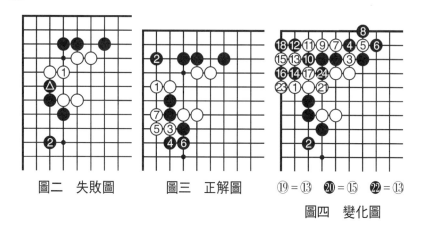

圖二　失敗圖　　　　圖三　正解圖　　⑲＝⑬　⑳＝⑮　㉒＝⑬

圖四　變化圖

2補角是正確的，白3就到下面斷，對應至白7吃去黑兩子，白棋得到了安定，而下面三子黑棋成了浮棋，白棋不壞。

　　圖四　變化圖　　白1立下時黑2到下面虎不讓白棋吃黑兩子。白3即沖下，白5斷，黑6打時白7反打，以下雙方是必然對應，由於有白1一子，形成了典型的「拔釘子」，黑棋差一口氣被吃，損失比圖三慘重。這就是白1上下有見合手段的好處。

第二十二型　黑　先

　　圖一　黑先　　這是常見的「大雪崩」定石的一型，現在輪黑走，下在何處才能讓白棋形狀不佳？要運用見合戰術。

　　圖二　失敗圖　　黑1斷是初級水準，白2退以動待靜，和右邊一子白棋◎正好呼應，黑棋反而失去目標，沒有什麼好手了。

　　圖三　正解圖　　黑1夾正是見合戰術的運用，白2接

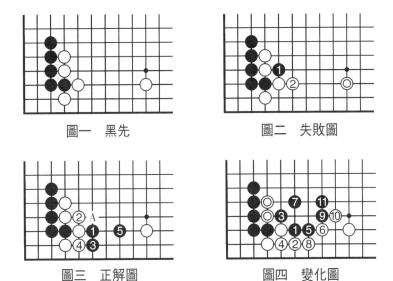

圖一　黑先　　　　　　　圖二　失敗圖

圖三　正解圖　　　　　　圖四　變化圖

上，黑3立下，白4只有接，黑5拆一雖然不大，但是將白空化為烏有，而且將白棋分為兩塊，黑棋滿意。白2如A位虎，則黑即4位打，白更虧。

　　圖四　變化圖　白2在下面虎，黑3打，對應至黑11，將白壓在二路而且斷下白◎兩子，黑大獲成功。

第二十三型　黑　先

　　圖一　黑先　這是大斜定石的變形，現在黑棋要運用見合手段才能處理好中間數子。

　　圖二　失敗圖㈠　黑1尖頂，白2擠，黑3只有接上，白4長出，黑5又到右邊扳，白6跳，結果是左右白棋均已安定，而中間黑棋尚未成形，將受到

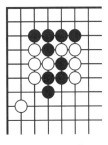

圖一　黑先

圖二　失敗圖(一)　　圖三　失敗圖(二)　　圖四　正解圖

白棋攻擊，黑不利。

　　圖三　失敗圖(二)　黑1改為在右邊扳，白2當然扳，黑3只有長，白4馬上頂住黑四子後，黑棋形狀已經崩潰。

　　圖四　正解圖　黑1併是左右必得其一的好手。白2尖是防黑在A位靠下，黑3和白4交換一手後再在5位扳，黑棋舒暢。

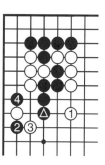

圖五　變化圖

　　圖五　變化圖　黑在▲位長時白1在右邊跳下，黑2即靠下，白3扳，黑4夾，白已窮於應付了。

第二十四型　黑　先

　　圖一　黑先　白1此時點入是在左右有己方棋時的一手好棋，不算是欺著，但黑棋如何應對將損失減少到最低程度是當務之急。

　　圖二　失敗圖　白1點入時黑2在右邊擋，白3尖，黑4阻渡，白5再到上面扳，黑6扳，白7虎，黑8打，白9做劫。黑10雖是先手劫，可是此劫白輕黑重，白棋一旦

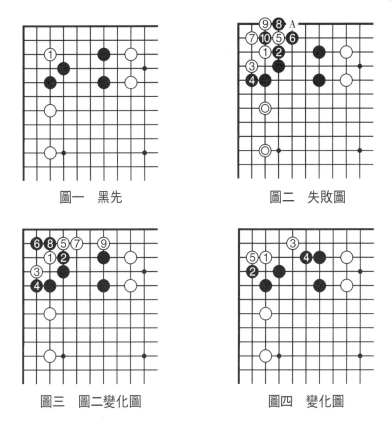

圖一 黑先　　　　　　　　圖二 失敗圖

圖三 圖二變化圖　　　　　圖四 變化圖

在A位提子不僅可以活棋，而且外面黑棋棋形不完整，所以此劫黑棋不應輕易開劫，但黑棋對下面兩子◎白棋也有影響。

　　圖三　圖二變化圖　當圖二中白5扳時黑6到角上點，白7即長出放棄角上兩子，黑8斷，白9渡回兩子。白棋收穫不小。

　　圖四　變化圖　黑2改為在下面向裡面尖，白3就在上面小飛，黑4阻止白棋渡過，白5再到角上擋下，白角已活。

　　圖五　圖四變化圖　圖四中白3飛時黑4尖頂，白5就向右邊長，黑6扳，白7沖出，黑棋A、B兩處均有破綻，有捉襟見肘之處。黑將大虧。

　　圖六　最佳方案　綜上所述，白1點後見合之處頗多，所以對雙方來說黑2擋時白3托，黑4在上面扳最為妥當，白5退回後黑6要補上一手，白棋先手取得了官子便宜，而且安定了下面拆二兩子，可以滿足，而黑棋也在角上得到了安定，雙方均可接受這個方案。黑4如改為在下面5位扳，則白4位退可以活角不用打劫。

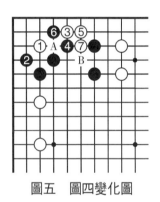

圖五　圖四變化圖

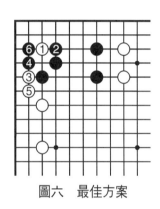

圖六　最佳方案

第二十五型　白　先

　　圖一　白先　這是常見之型，雖說不能完全算是定石，但也和定石下法相差無幾，現在白棋怎麼才能獲得利益？當然不能一根筋，要有「東方不亮西方亮」的計畫。

　　圖二　正解圖　白1此時在「三・三」路點入正是時機，黑2在右邊擋，白3扳，黑4打，白5擠入後黑不能接，黑6只有向角裡長打，白7提一子，黑8打後白可脫

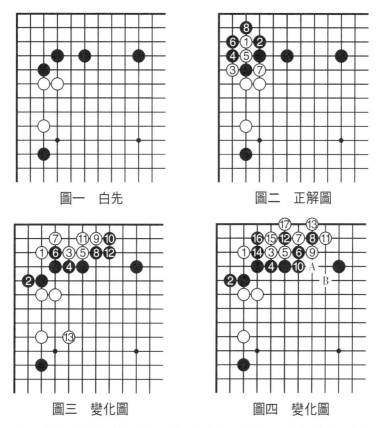

圖一 白先　　　　　　　圖二 正解圖

圖三 變化圖　　　　　　圖四 變化圖

先。結果白棋相當厚實，先手壓縮了黑角，應當滿意。黑3如改為5位團，則白就在4位長入，黑6位打，白也不錯。

　　圖三　變化圖　白1點角時黑2立下阻止白棋渡過到下邊，白3再點，這正是和渡過形成的見合下法，黑4接後白5長，黑6沖，以下對應至白11，白棋已經先手活棋了。黑12還要補一手斷頭，白搶到了下面13位跳起補好自己，白棋可以滿意。

　　圖四　變化圖　圖三中黑6改為直接在右邊扳，白7

扳時黑8連扳，白9打後再11位打，對應至白17黑棋損失慘重，以後白還有A位貼長和B位飛出的手段，當然白好。

第二十六型　黑 先

圖一　黑先　這是「小目高掛」定石，當右邊有▲一子時黑1打入是成立的，白2尖企圖吃掉黑子，黑3先沖一手，白4扳，那麼接下來黑棋兩子如何才能逃脫呢？

圖二　正解圖　黑1先扳一手，目的是給白棋多留下幾個斷頭，然後在3位立下是絕妙之手，因為以後有A、B兩處見合，可以渡過。

圖三　參考圖　黑在▲位立下時白1在左邊立下阻渡，黑2就到右邊托過，白3扳是無理之手，黑4斷後白5打，過分！黑6擠入是雙打，白7提後並未得到便宜。以後黑可根據情況選擇A、B兩處雙打，白無法對應，完全崩潰。

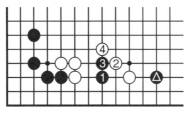

圖一　黑先

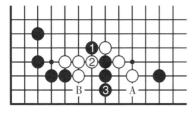

圖二　正解圖

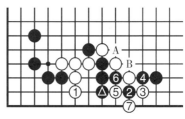

圖三　參考圖

第二十七型　黑　先

圖一　黑先

　　這是一盤全局落子的選擇，現在白◎在右上角掛，黑棋採用什麼定石才能照顧到全局是關鍵。黑如簡單地在A位跳，則白即到左邊B位一帶搶佔大場。而黑棋的選擇一定要有見合之點才行。

圖一　黑先

圖二　正解圖

　　黑1選擇了壓靠後再於3位扭斷的定石，這樣以下就有了見合手段。以下是按定石進行，至白18接是正常對應。結果是白棋上面厚勢和白◎一子重複，而黑棋形成厚勢和下面相呼應，而且得到先手搶到左邊拆二，黑好！

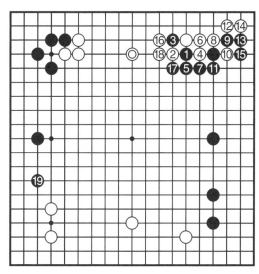

圖二　正解圖

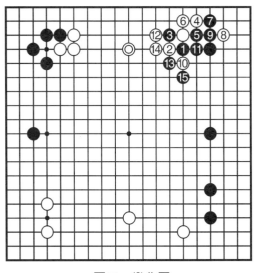

圖三　變化圖

圖三　變化圖

圖三　變化圖

黑3斷時白4尖以求變，而黑5正是準備好了的見合處，也是定石的一型。對應至黑15，黑棋雖是後手，但角部實利大於圖二，且黑棋的厚勢依然和下面相呼應，而白棋厚勢仍和白◎一子重複。黑棋應該滿足。

第二十八型　白　先

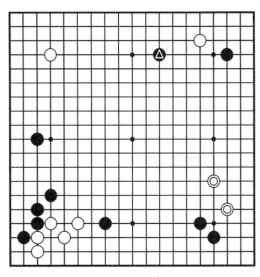

圖一　白先

圖一　白先

白棋應選擇什麼定石以達到見合效果，並照顧到下面兩子白棋◎？

圖二 失敗圖

白1象步飛出，黑2靠是正常對應，以下是按定石進行，從實利上說白棋相對多一點，但是黑棋得到了先手，搶到了10位開拆並逼迫白下面兩子，全局黑優。

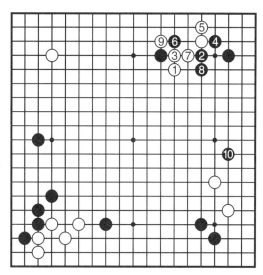

圖二 失敗圖

圖三 正解圖

白棋選擇了在1位反夾的定石是有所考慮的，以下有見合手段可照顧到下面兩子白棋。黑2尖後白3象步飛出，黑4長，白5挺出佔據了全盤高點，且和下面兩子遙相呼應。白不壞。

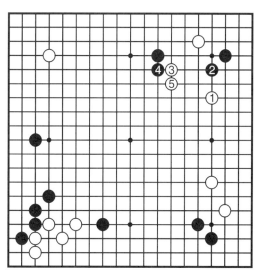

圖三 正解圖

白1夾時黑2改為壓靠，白在3位挖是準備好的見合處。以下對應雙方均是按定石進行，結果至黑16，白棋得到了先手到右邊17位拆二，而黑棋所得外勢被下面白子抵消掉了，應是白好。

圖四　變化圖

第二十九型　白　先

圖一　白先

佈局剛剛開始，在右上角進行的是黑棋小目白棋高掛、黑棋一間低夾的典型定石。現在白棋面臨A、B兩處選擇，選哪一處才有見合點呢？

圖一　白先

圖二　失敗圖

白到右邊打是定石的一型，但是結果黑棋鑄成了厚勢，當白5尖時黑6正好飛起與之相呼應。雖不能說白不好，但總是在按黑棋步調下棋，不爽。

圖二　失敗圖

圖三　正解圖

此時白選擇了白1曲出的定石，以後

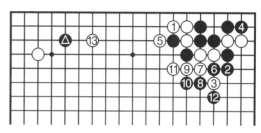

圖三　正解圖

就有了見合手段，對應至黑12，白棋取得了先手，白13利用右邊厚勢對黑一子形成了「開兼夾」，白好！

圖四　變化圖　圖二中黑6在斷頭接上也是定石的一型，也正是白棋原設計的見合下法，對應至白21飛出，白棋搶到了19位夾擊黑一子，和中間數子黑棋形成對攻，但白在邊上易於成活。黑是浮棋，白棋好走。

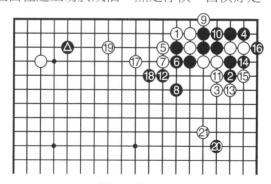

圖四　變化圖

第三十型 黑 先

圖一 黑先

這是讓四子的盤面，白棋現在在◎位扳出也是這個定石的後續手段，問題是黑棋如何發揮外面數子黑棋的作用？

圖一 黑先

圖二 失敗圖

黑 1 斷正中白計，白 2 挺起後黑 3 只有飛起，於是白 4 向右邊飛下，黑 5 跳，白 6 碰，以後不管怎麼變化右下黑子都要設法做活，白棋在外面一定會獲得厚勢。黑棋失敗。

圖二 失敗圖

圖三 正解圖

白◎一子扳起時，黑1在右邊飛起是以見合為背景的一手棋，白2向左邊壓，黑3扳起，白4斷後黑5、7打粘。黑棋棄去一子，外勢完整，上下呼應，全局黑優，而白A位尚欠一手棋。

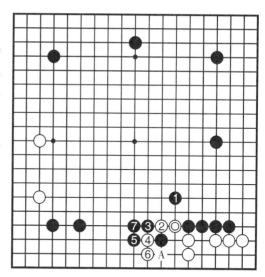

圖三 正解圖

圖四 變化圖

黑1飛起時白2頂是想沖出，黑3退是準備好了的見合處。白4只有按黑棋安排的路線行棋，至黑17打吃，白18提黑五子。白棋所得不到30目，而黑得到了雄厚外勢，和外面黑子配合，全局黑優。

圖四 變化圖

第三十一型　黑　先

圖一　黑先　佈局剛開始，可是白棋本應在A位完成定石，卻脫先到黑角掛去了，黑當然不會放過這個機會，但選擇什麼定石並利用見合戰術掌握全局主動呢？

圖一　黑先

圖二　失敗圖

圖二　失敗圖

黑1高掛，白2採取了一間低夾定石。以下按定石進行，至白16白棋形成厚勢，和右角相呼應，顯然黑棋不爽。另外，黑1如在6位一間低掛，則白即在A位「開兼夾」恰到好處，依然是白棋主動。

圖三　正解圖　黑1此時採用二間低掛才是正確的下法，白2尖，黑3拆二，正好是針對右角白棋三子，白棋被動。

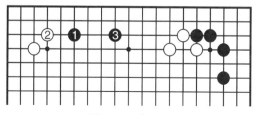

圖三　正解圖

圖四　變化圖　黑1二間低掛時白2「開兼夾」，但黑已準備好了見合點，即到3位托，至黑17是定石的一型，上面白棋有重複之嫌。黑棋不壞。

圖四　變化圖

第四章　佈局的見合

　　掌握見合戰術在佈局中至關重要，只有懂得見合戰術，在佈局中才能找到重點位置，才能不下廢棋。

　　每當盤面上出現幾點可落子點時就有急場和大場等處，在選擇此點時就要懂得見合才能做出正確決定。

第一型　白　先

　　圖一　白先　佈局進入尾聲，盤面上還剩下 A、B、C 三處大場，白棋面臨如何選擇。下面分析一下。

圖一　白先

圖二　失敗圖㈠

圖二　失敗圖㈠

　　白1到左上角托不可否認是實利相當大的一手棋，可是當白3退時黑4不在角上糾纏，而是到右邊飛起，白5飛後黑6、8連壓兩手，然後黑10到左下角尖守角，顯然全盤黑棋大優。

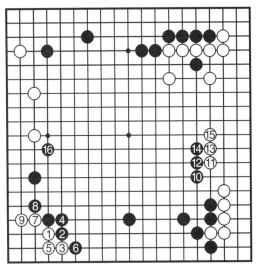

圖三　失敗圖㈡

圖三　失敗圖㈡

　　白1改為左下角托也是按「先角後邊再中間」的方法落子的。黑2扳，以後對應至白9立後手活角，黑棋還是搶到了先手到右邊10位飛起，而且黑12、14連壓兩手後再回到左邊16位飛壓，黑棋中間形成大形勢，全局主動。

圖四 正解圖

由圖二、圖三可以看出，白棋不管走A位或B位都是後手，而右邊才是本局重點。所以白1飛才是正解，而A、B兩處見合，以後白總可得到一處，所以不急於落子。

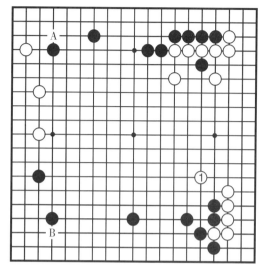

圖四 正解圖

第二型 白 先

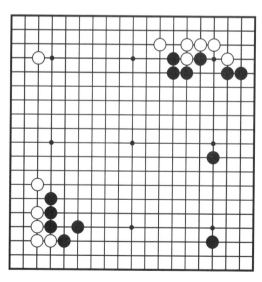

圖一 白先

黑棋是「高中國流」佈局，至此黑棋在右邊形成大模樣，白棋如何進入必須慎重。

圖一 白先

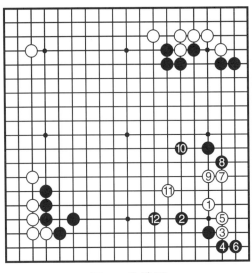

圖二　失敗圖

圖二　失敗圖

　　白1到右下角掛是一般想法，但此時卻不是最佳下法，黑2飛起至白7是定石，黑8尖頂一手後再10位跳起，白11跳出，黑12在下面跳，黑棋兩面都得到了便宜，而白棋僅僅是逃出而已，白棋大虧。

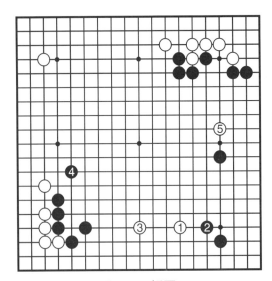

圖三　正解圖

圖三　正解圖

　　白1在右邊大飛掛是對付中國流的常用方法。黑2尖，白3拆二後，黑4飛起，白5即可打入，白可滿意。

圖四 變化圖

當白1大飛掛時黑2從左邊攔，白3再到右邊掛，這正是見合處。以下不管如何變化，白總有棋可下。黑4壓，白5扳，對應至白15，白已淨活無後顧之憂，且白1一子尚有餘味。而上面黑棋並不完整，尚有打入的餘地。白可滿意。

圖四 變化圖

第三型 白 先

圖一 白先

白棋先手怎樣才能發揮右邊和上面白棋的作用是本題關鍵。

圖一 白先

圖二 一般圖

白1在右邊拆二不能說是壞棋，也不能說佈局失敗，但總覺得過於平淡，以後黑可在A位一帶落子，白左上厚勢得不到發揮，而右邊黑棋仍有B位壓縮的手段。

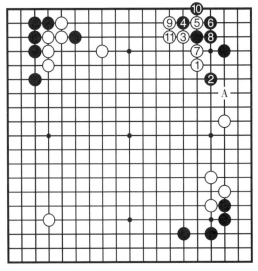

圖三 正解圖

白1鎮是新手，但在此型中卻是有見合手段的一手妙棋。黑2飛起或在A位拆二時，白3就到上面靠下，黑4扳，白5扭斷，黑6打後雙方對應至白11接，白棋形成外勢，和左邊相互呼應形成大空，當然形勢一片大好。

圖四 變化圖

白1鎮時黑2尖就是防止圖三中白在A位靠下，但白3是見合處，黑4立下後白5虎一手再在7位飛起，和左邊相呼應形成了大形勢。圖三、圖四均比圖二效率高很多。

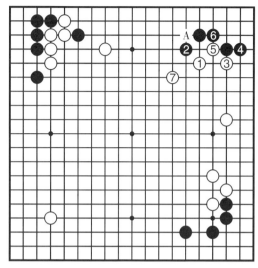

圖四 變化圖

第四型 黑 先

圖一 黑先 此時白◎在左下角小飛掛也算正常，黑棋應用什麼方法對應？千萬要考慮到右邊數子黑棋。

圖一 黑先

圖二　失敗圖

黑1向上跳太守規矩了，白2就向右邊拆二，黑3尖頂，白4上挺，白棋雖然是立二拆二好像吃了虧，但是右邊四子黑棋太單薄了，黑不成功。

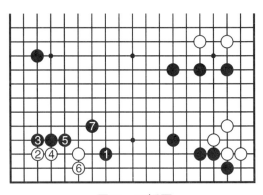

圖三　正解圖

圖三　正解圖

黑1一間低夾才是正著，而且有見合好手，至黑7飛封，黑棋形成了龐大形勢。

圖四　變化圖

圖四　變化圖

黑1夾時白2跳起，黑3關，白4鎮，黑5拆一後黑棋兩邊均獲得了相當實利，而白三子仍未安定，是黑好下的局面。

圖五　參考圖

在圖二中黑2關起時白3不可向角上飛，如飛則黑就不可能在5位應，而是在外面4位反夾，以下至黑14提白一子是常用定石的一型，如此黑棋更加厚實，白棋不行。

圖五　參考圖

第五型　黑　先

圖一　黑先

仍然是佈局階段，黑棋三子被攻擊，但是白下面兩子也未安定，黑棋的見合處怎麼找。

圖一　黑先

圖二　失敗圖

黑1在中間跳太弱了，白2也跳，不但補強了原來兩子弱棋，而且可以對黑棋四子發起攻擊。

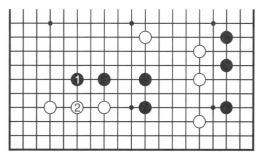

圖二　失敗圖

<div align="center">圖三　正解圖</div>

圖三　正解圖

黑1大膽打入是有見合準備的一手妙棋。白2跳起，黑3也跳起，和原來三子黑棋連成一片，即使白◎一子能從A位渡過，那也會加厚黑棋。

<div align="center">圖四　變化圖</div>

圖四　變化圖

黑1打入時白2小尖企圖逃出，黑3到左邊靠是騰挪妙手，白4扳，黑5退後至黑9虎，白被封到角裡了，而白棋2、8等三子還要外逃，當然黑好。

第六型　黑　先

圖一　黑先　白此時在◎位飛起鎮黑▲一子，現在黑棋如何應才能在佈局階段不吃虧。

<div align="center">圖一　黑先</div>

圖二　失敗圖　黑1點「三・三」，白2當然在左邊擋，黑3只有長，以下是正常對應，結果白棋形成雄厚外勢，和左邊外勢遙相呼應，中間形成了大形勢，黑棋很難與之抗衡。

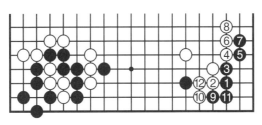

圖二　失敗圖

圖三　正解圖　黑1到五路上落子是奇思妙想，白2尖頂時黑3挺起，黑1就成了恰到好處的妙手。白4做「空三角」，正好黑5扳，白6當然長，黑7、9到邊上扳粘後，盤面上有角上A位點和左邊B位扳出兩處必得一處的見合。全盤黑棋好下。

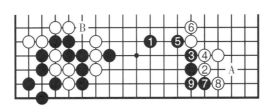

圖三　正解圖

第七型　黑先

圖一　黑先　盤面上邊是人人皆知的妖刀定石，現在黑棋取得了先手，當然是對左下角掛，但怎麼掛是值得仔細考慮的一手棋。

圖一　黑先

圖二　一般圖

圖二　一般圖

黑1低掛，被白利用上面一子白棋◎對黑1一子進行「開兼夾」，黑棋不爽。黑3只好尖出，白4向右邊大飛，黑5為防白A位尖頂不得不飛，白6得到先手到右下角掛。從局部來說黑棋並未吃虧，但總覺得被白棋打開了局面，黑棋不願意。

圖三　正解圖

黑棋二間低夾是見合戰術的具體運用。白2小尖，黑3正好大飛對白◎一子進行「開兼夾」，全局主動。

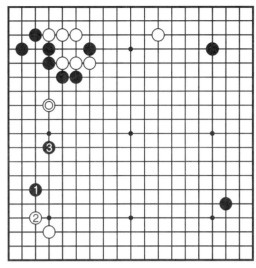

圖三　正解圖

圖四　變化圖

黑1二間低掛時白2在上面夾，黑3就托角，以下按定石進行，至黑11黑棋在左下角獲得了相當實利，可以滿意。這就是黑1二間低掛時已計畫好的見合手段。黑棋佈局稍優。

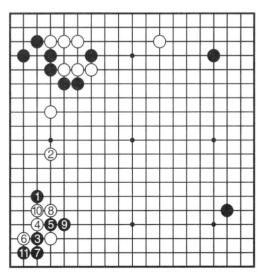

圖四　變化圖

第八型　黑　先

圖一　黑先

圖一　黑先

白棋在◎位開拆逼攻黑棋兩子。雖是佈局階段，但黑棋在此處還是不宜脫先，這個拆二應該補上一手，但是僅僅消極地補是不行的。

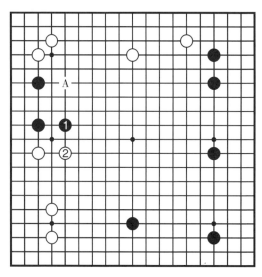

圖二　失敗圖

圖二　失敗圖

黑棋在1位跳起補，白2也在下面跳起補好了下面的大空，而且白以後有A位鎮攻擊黑三子，達到鞏固上面白棋棋形的目的。而黑1跳起後就沒有後續手段了。

圖三　**正解圖**　黑1到上面跳起才是正確的下法，因為下一步有在A位飛下浸消白地和在下面B位打入白空的兩點，黑棋必得其中一點，這正是見合戰術的體現。

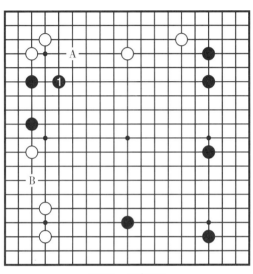

圖三　正解圖

第九型　白　先

圖一　**白先**　佈局剛開始，黑▲一子是不讓白棋在此開拆，是本局要點，但是有點過分！白棋要抓住時機對其進行反

圖一　白先

擊，但一定要有兩手準備，不能讓自己陷入困境。

圖二　失敗圖　白1是墨守成規從寬處掛，但按定石進行至白5後，再看全局則是黑好。因為黑2正好補完整了下面，而白如在A位拆則嫌太窄了，可見白棋不爽。

圖二　失敗圖

圖三　正解圖　白1利用左邊數子的厚勢斷然打入，黑2跳，白3也跳，黑4只有跳起，白5跳起後黑被分成兩處，下面白棋就有了A位飛攻黑三子和B位掛兩處見合，佈局白好下。

圖三　正解圖

圖四　變化圖　黑2如尖起攻擊白1一子，白3就沖出進行戰鬥，至黑16是雙方騎虎難下的對應。白已取得了角部實利可以滿足。而黑棋尚有A、B等處中斷點顧

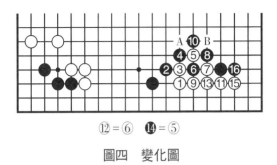

⑫＝⑥　⓮＝⑤

圖四　變化圖

慮，全局白棋主動。

第十型　黑　先

圖一　黑先　佈局已將完成，黑在⚫位夾擊右角兩子白棋，白棋◎在二路大飛企圖生根，這是讓子棋中常用的欺著。黑棋應該如何對應呢？

圖一　黑先

圖二　失敗圖

黑1頂，隨手！白2退，黑3扳，白4尖起後白棋已經得到了安定，而且白還有A位夾的手段，顯然黑棋周圍數子沒有發揮應有的攻擊效率，當然是失敗的下法。

圖二　失敗圖

圖三　正解圖　黑1尖看上去是很直接的強硬下法，但正是這手棋才有見合手段。白2長，黑3扳，妙！白4只有尖夾，黑5接上，白6渡過時黑7到左邊尖，如此整塊白棋失去了根據地，黑棋形成了外勢，和中間一子遙相呼應，將對白棋進行進攻，白棋也無暇到A位點角。全局黑棋佈局成功。

圖三　正解圖

圖四　變化圖

圖三中黑3扳時白4斷，過分！因為黑棋有見合手段，黑5打，白6長時黑7渡過到角上。白6如改為A位打，則黑即6位提白4一子，白更不行。

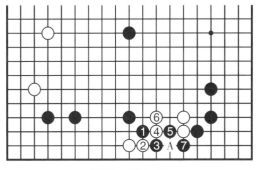

圖四　變化圖

第十一型　黑　先

圖一　黑先

佈局至此黑棋如何選點是個分水嶺，一般黑在A位飛出守住上邊，但白在B位關出擴大了左邊模樣，黑棋沒有什麼優勢，佈局不算成功。

圖一　黑先

　　圖二　正解圖　黑1果斷打入白棋陣勢之中正是時機，白2飛攻，黑3碰就是準備好了見合手段，白4下扳，黑5就長出，白6貼長後黑7扳，白8退，黑9向中間跳出已成活形，而白右邊兩子尚未安定，以後全局黑棋主動，佈局成功。

圖二　正解圖

　　圖三　變化圖　圖二中的白4改為上扳，黑5先上扳再於7位下扳，這正是見合之妙手，白8打，黑9接上後白10只有打，黑11跳出後基本已經安定，而白右邊兩子尚有被黑在A位跨出的缺陷。由佈局進入中盤後是黑棋好下的局面。

圖三　變化圖

圖四　參考圖　圖三中的白6不上長而改在下面打，過分！黑7立多棄一子是常用手法。以下是必然對應，黑棋得到先手在19位尖，白20擋後黑21斷，白棋幾乎崩潰。

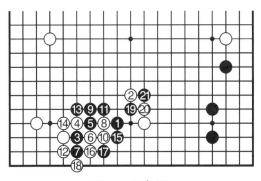

圖四　參考圖

第十二型　白　先

圖一　白先　左邊是「小雪崩」定石的一型，白棋形成了厚勢，當然要拆邊，但是拆的位置一定要合適，要注意到右角黑棋大飛有點薄弱。

圖一　白先

　　圖二　失敗圖　白1拆後黑2拆一，白3還要跳起。上面說過右角本來比較薄弱，而黑2雖小但加固了黑角，而白1、3兩手後黑有黑A、白B、黑C、白D的官子，白左邊厚勢沒有得到發揮，所得實空也不滿意。白棋佈局不算成功。

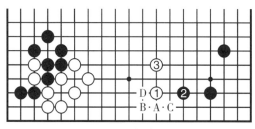

圖二　失敗圖

　　圖三　正解圖　白1盡最大限度地開拆才是正解，因為有見合的後續手段，黑2是正常補好大飛守角的常形，又避免了白在A位或B位擴大形勢。白棋兩子和左邊厚勢配合恰到好處。

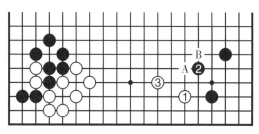

圖三　正解圖

　　圖四　變化圖　白1開拆時黑2打入，白3跳起，黑4跳後白5也跟著跳，以下就有了A位飛依靠左邊白子厚勢攻擊兩子黑棋和右邊B位攻擊角上兩子黑棋的手段。這就是見合的威力。

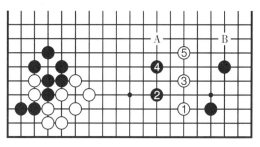

圖四 變化圖

第十三型 白 先

圖一 佈局尚在進行中，黑棋在右邊形成了大形勢，白棋當然要侵入進去，如僅僅在A位鎮，則黑B位飛應就加強了下面黑子，白再進入就很困難了。

圖一 白先

圖二　正解圖　白1到右下角的無憂角上鎮是常用的侵消手段，在本型配置下最為合適。因為以後是上下有見合手段的一手棋。黑2是重視左邊的下法，白3靠下，黑4立下，白5虎一手後再到7位拆一，這就在黑棋空裡活出一小塊棋來，白棋成功！

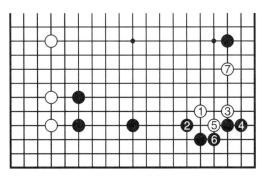

圖二　正解圖

圖三　變化圖　白1鎮時黑2在右邊飛起是重視右邊實地的下法，白3就在左邊靠下，這正是見合之處，黑4下扳，白5扭斷，黑6打，白7長後黑8回頭打一手，對應至白13，白棋成功地穿通了黑棋。

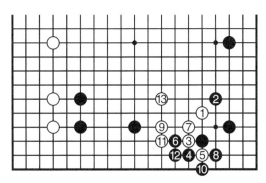

圖三　變化圖

第十四型　白　先

圖一　白先

佈局已近尾聲，這是「中國流」佈局，黑棋將在下面形成大空，而白棋上面也很空虛，此時白棋選點將關係到佈局的得失。

圖一　白先

圖二　失敗圖

白1到左上角大飛守角不可否認是一手大棋，可是被黑2到下邊關起後，白再於3位強行進入黑空已遲。黑4飛起，白5靠，黑6扳後白再於7位托角，對應至黑14白將苦活，全局不利。白7如改為14位長，則黑即10位尖，白成為無根的浮棋，將被黑追殺，更加不利。

圖二　失敗圖

圖三　正解圖

圖三　正解圖

白1將左上角暫時放置直接到右下角掛，黑2飛起，白3托角，黑4拆後於6位立下，態度強硬！但白對應得當，至白17接白棋基本已活，而且還有白9的出頭，達到了破壞下面黑地的目的。

圖四　變化圖

圖四　變化圖

白1掛時黑2托，白3扳也是和圖三中白3見合處。黑4退時白5輕靈飛出，黑6後白再到右邊7位尖，以下是正常對應，至白13飛出白棋彈性十足，黑棋已不能構成大形勢了，應是白棋好走的局面。

第十五型　白　先

圖一　白先

白棋沒有到上面拆，而是到下面投入，這也是白棋應有的態度。白1投入時當然有充足的準備，黑2肩沖時白棋怎樣應才能左右逢源？

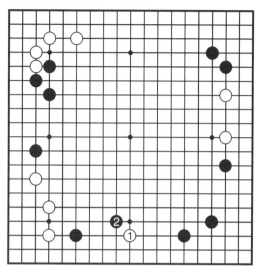

圖一　白先

圖二　失敗圖

白1上挺是對付肩沖常用的手法，黑2上挺後以下是正常對應，至黑6跳後應該承認白棋已經很舒暢地走出來了，可是由於右下角黑▲一子正好阻止了白棋以後發展的餘地，所以不算最佳效果。

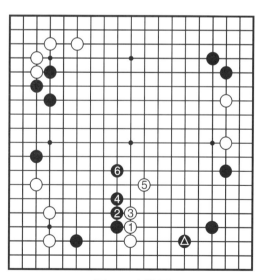

圖二　失敗圖

圖三　正解圖　白1對右無憂角碰是左右均有棋可下的妙手。黑2上長時白回到左邊在3、5位連爬兩手後再於7位貼長，等黑8長時白9就飛出。如此白棋已在黑空裡活出一塊棋，而且有9位的出頭。再看左邊四子黑棋成了無根的浮棋，將成為白棋攻擊的目標。

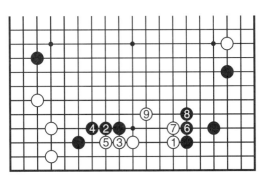

圖三　正解圖

圖四　變化圖　白1碰時黑2改上挺為扳，白3平，黑4當然接上，白5再向左長，黑6在上面飛，白7本是和黑6見合處。結果白幾乎得到了完整的左邊，而且右下角白還有A位托的餘味。應是白棋不壞的佈局。

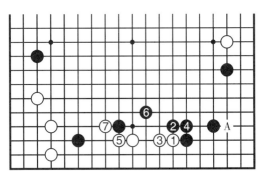

圖四　變化圖

第十六型 黑 先

圖一 黑先 佈局已經基本完成，還剩下上面和左邊可以落子，現在黑棋如在左邊下子則過於保守，白將在上面形成大勢。所以當務之急是怎麼進入上面。

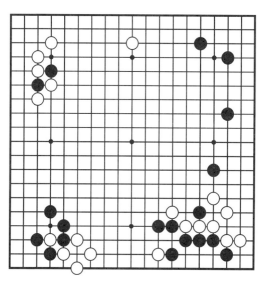

圖一 黑先

圖二 失敗圖

黑1尖侵是常見的侵入手段，但經過白2至白6的交換，結果黑棋三子成了孤棋，將受到白棋攻擊，白棋就會從中獲利。

圖二 失敗圖

圖三　正解圖　黑1此時用馬步侵才是有見合手段的好手。白2向左飛，黑3壓一手後再向右邊5位飛，和右邊形成兩翼張開的最佳佈局棋形，而上面白棋和左邊白棋有重複之嫌。黑棋稍優。

圖三　正解圖

圖四　變化圖　黑1馬步侵時白2在右邊尖應，於是黑3就在左邊靠下，這正是「東方不亮西方亮」的見合戰術。白4只有扳，黑5平，白6爬二路，黑7跳是常用手段，對應至黑11虎，白棋被壓低，顯然黑棋佈局成功。

圖四　變化圖

第十七型　黑　先

圖一　黑先

現在黑棋如何佈局才是關鍵，當然是在下面佈局，

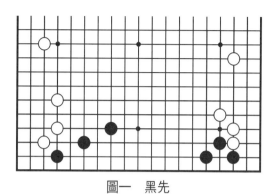

圖一　黑先

落點要有見合手段才好。

圖二　失敗圖(一)

黑1從左向右拆開似乎不錯，可是當白2跳起後就會發現下面黑棋很空，再補一手很委屈，如不補則白又可以進來。而白2和上面一子白棋◎相映生輝、配合極佳，可見黑棋不成功。

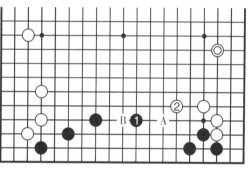

圖二　失敗圖(一)

圖三　失敗圖(二)

黑1到角上大飛，但中間太空，白2打入後，黑就沒有後續手段了，所以也不能算成功。

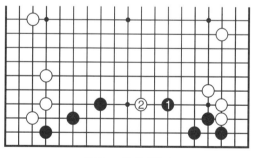

圖三　失敗圖(二)

圖四　正解圖　黑1小飛雖步調小一些，但正是此時的最佳選擇，白2靠想擴大右邊形勢，黑3就簡單地扳起，白4長，黑5堅實地接上形成了厚勢，和左邊相映生輝。黑1飛時白如在A位一帶打入，則黑即有見合處B位的飛壓。

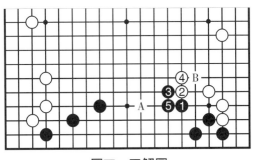

圖四　正解圖

第十八型　白　先

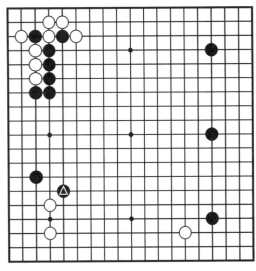

圖一　白先

圖一　白先

黑棋在△位飛壓當然是為了擴大右邊形勢。白棋下到何處才有見合？有時未必要和對方硬拼，本手也是一種最好的反擊。

圖二 失敗圖

白1到下面長大有給黑棋幫忙之嫌，黑2當然順勢長出，白3無奈，如被黑在此飛下可吃不消，白如在A位大飛，則黑可3位跨下。黑4跳後兩邊黑勢遙相呼應形成了大模樣，當然是黑棋佈局成功。

圖二 失敗圖

圖三 正解圖

白1到角上立一手是出人意料且不易發現的本手，看似簡單卻是棋力的體現。因為有了這一手棋，下面就有A位打入黑陣和B位一帶開拆兩處必得一處的見合。

圖三 正解圖

第十九型　白　先

圖一　白先

黑棋到▲位搶佔大場，下面白棋如何落子才能照顧到全局？這是一個關鍵。

圖一　白先

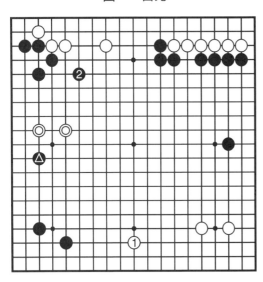

圖二　失敗圖

白棋到下面拆是按一般佈局原理落子，是防止黑棋在這裡拆和左邊黑子▲形成所謂「兩翼張開」。但是上面黑2飛起後左邊兩白子◎成了孤棋，將受到黑棋猛烈攻擊。

圖二　失敗圖

圖三　正解圖

白1到上面飛起才是此時佈局的要點，不要小看這一手棋，它卻有三個見合。第一，照顧了左邊兩子◎白棋；第二，鞏固了上面數子白棋；第三，由於頭高可以俯視全局，伺機打入黑空。

圖三　正解圖

第二十型　黑　先

圖一　黑先

白1在上面拆二是防止黑在A位開拆和左邊黑子⬤形成「兩翼張開」，同時威脅上面白棋拆二。現由黑棋選點，那當然應該主動到下面打入。

圖一　黑先

圖二　失敗圖　黑1到下面分投，以為兩邊均有拆一的見合，其實不然，白2是「逼敵近堅壘」的下法，安定了右邊三子，而黑兩子尚未安定。另外，黑如在A位一帶拆邊，則白即到B位一帶守住下面。黑右邊是扁的，而白下面是立體形，當然是白好！

圖二　失敗圖

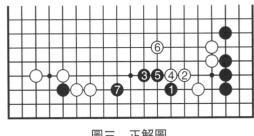

圖三　正解圖

圖三　正解圖

黑1的打入點看似太接近右邊三子白棋，其實是左右逢源的妙手，白2在右邊小尖，黑3飛起，白4壓，黑5頂住，白6要出頭，黑7在三路飛已成活形，破壞了白地，獲得成功。

　　圖四　變化圖　黑1打入時白2企圖將黑1一子逼近
自己子多的一邊，其實右邊三子白棋非常單薄，黑3飛起
正是有見合的一手棋，正中白棋要害，白右邊三子有些困
難了。

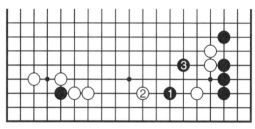

圖四　變化圖

第二十一型　白　先

　　圖一　白先　白1是無可爭議的先手大場，逼迫黑2
拆二。問題是下一手白怎樣下才能確保右邊的實地？

圖一　白先

圖二　失敗圖

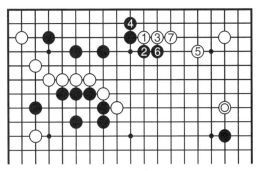

圖三　正解圖

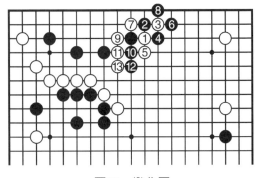

圖四　變化圖

圖二　失敗圖

白1以右上角「三・三」為中心向兩邊展開，可是白棋處於低位，黑2正好尖侵，以後不管白棋怎麼應都成不了大形勢。

圖三　正解圖

白1到左邊碰是為了不讓黑棋脫先，是有見合手段的妙手。黑2下扳，白3簡單地長，當黑4立下時白5正好從「三・三」飛起，黑6壓，白7長後和右邊一子白棋◎正好相呼應形成大模樣。

圖四　變化圖

白1靠時黑2在上面二路扳，白3反扳正是見合處，黑4用強，但是對應至白13後白棋穿通而出，左邊三子黑棋已死，白棋收穫巨大，顯然黑棋不行。

第二十二型　白　先

圖一　白先

佈局即將結束，角和邊上的黑、白棋已經各佔其地。黑棋在上面好像已經形成大模樣，但是並非銅牆鐵壁，仍有打入的可能，打入後一定要有靈活的見合手段才行。

圖一　白先

圖二　失敗圖

白1淺侵過於小心，黑2只在下面應一手已經相當滿意了。如此佈局當然是黑棋所期待的。

圖二　失敗圖

　　圖三　正解圖　由於上面黑棋尚未完全定型，白1打入正是時機，黑2尖頂，白3跳，黑4是為防白在A位一帶靠出，白5先和黑6交換一手也是好棋，白7後再於9位托，對應至白13接，白棋已在黑棋裡面活出一塊棋來。

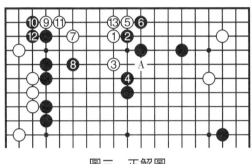

圖三　正解圖

　　圖四　變化圖　白1打入時黑2在左邊拆二攔逼，白3托後再5位頂是好手，這就是在打入時準備好的見合手段，對應至白15，白棋仍然可以做活。

圖四　變化圖

第二十三型　黑　先

圖一　黑先

佈局至此盤面上還剩下上邊和右邊兩處大場，如何靈活地選擇關係到全局的主動。

圖一　黑先

圖二　失敗圖

黑1在上面拆不可否認是大場，正好抵消白棋右邊厚勢。但白2抓住時機馬上在右邊五路淺侵。黑如A位應不甘心，如在B位鎮未必能吃下打入的白2一子。黑1如改為2位一帶圍空，則白就利用右上角厚勢到C位拆，全盤黑棋佈局並不領先。

圖二　失敗圖

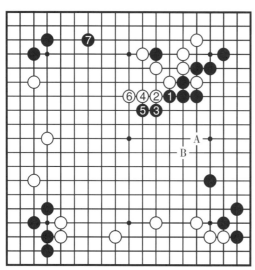

圖三　正解圖

圖三　正解圖

圖三　正解圖

黑1先在中間壓，白2如扳，則黑即在3、5位連壓兩手後再到上面7位拆，這樣上下均發揮了最大效率。白如還在A位打入，由於黑有了上面厚勢就可以在B位一帶罩進行攻擊。

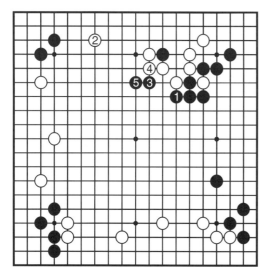

圖四　變化圖

圖四　變化圖

黑1壓時白2到上面開拆，黑3就馬上飛壓，白4接上後黑5繼續長，右邊形成了龐大模樣，黑棋佈局成功。

第二十四型 黑 先

圖一 黑先

佈局至此,黑棋右邊模樣和左邊白棋模樣相對抗。黑棋怎樣發揮右上角的厚勢是佈局的關鍵,不要急於成大勢,而要有後續手段。

圖一 黑先

圖二 失敗圖

黑 1 大飛是按「先角後邊再中間」的原則不能算錯,而且希望和上面厚勢形成大模樣,可是在此型中卻不是最佳落點,因為白2到中間鎮後,黑棋上面厚勢發揮不了作用。

圖二 失敗圖

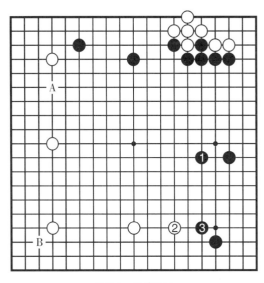

圖三　正解圖

圖三　正解圖

黑1看似簡單，卻是經過深思熟慮的一手棋，首先保證了上面厚勢的發揮，而且可以進一步在2位擴大模樣。白2後黑3尖，因為盤面上還有A、B兩處見合，黑棋必居其一。這正是對見合的深刻理解和運用。

第二十五型　白　先

圖一　白先

圖一　白先

白棋在右下角有個厚勢，但上面有黑棋的大模樣，白棋當務之急是對這大模樣進行侵消，這也在佈局範疇之中。

圖二　失敗圖

白1打入過深，逃出線路也很窄，黑2鎮後白3尖，黑4順勢飛向下面，白5尖護斷頭，但黑6擋下後 A、B 兩處見合，白棋上下均將被攻，太苦！

圖二　失敗圖

圖三　正解圖

白1在四路淺侵是適度的一手棋，黑2鎮時白就可以在3位跳並攻擊黑▲一子，黑無暇顧及向白角進攻，只好在4位長，以下至白9跳，白棋出頭順暢，而黑棋數子面對右角白棋厚勢很是無味。

圖三　正解圖

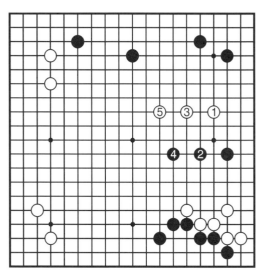

圖四　變化圖

圖四　變化圖

白1打入時黑2跳出，白3正是見合點，黑4再跳，白5也跳出，達到了破壞黑棋模樣的目的。

圖四　變化圖

第二十六型　黑　先

圖一　黑先

佈局至此，白棋在◎位跳起，黑棋上面數子有被攻擊的可能，怎樣才能攻守自如是本題的關鍵。

圖一　黑先

　　圖二　失敗圖　黑1跳起雖然補強了上面數子黑棋，但白2向右邊拆二後黑棋就沒有什麼後續手段了，而且黑棋尚嫌重複。

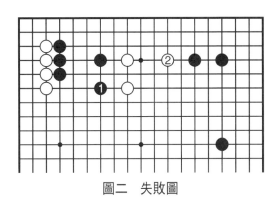

圖二　失敗圖

　　圖三　正解圖　黑1飛起看似很簡單的一手棋，卻是見合戰術的最佳選擇，因為以後可以在A位封住角上白棋，或在B位拆並攻擊兩子白棋。

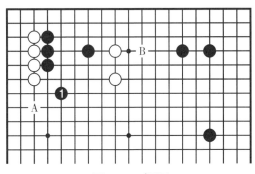

圖三　正解圖

第二十七型　白　先

圖一　白先

黑棋到上面▲位開拆，白棋此時應抓住戰機利用見合戰術打入黑棋陣內。

圖一　白先

圖二　失敗圖

白1到上面大飛守角是一般下法，黑2馬上到下面補強，和右下角厚勢相呼應形成大空。剩下的左右大場見合黑棋可佔一處，白棋佈局不能滿意。

圖二　失敗圖

圖三　變化圖

白 1 抓住時機到下面打入，黑 2 尖阻渡，白 3 就上挺，至白 7 虎白棋已經安定。黑 2 如改為 7 位一帶夾擊白 1，則白有 A 位渡過的見合處。

圖三　變化圖

第二十八型　黑　先

圖一　黑先

佈局雖然接近尾聲，但可落子之處有很多，如何才能掌握主動呢？

圖二　黑先

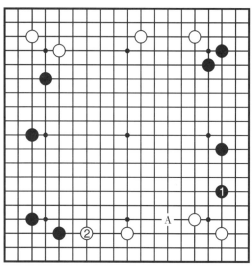

圖二　失敗圖

圖二　失敗圖

圖二　失敗圖

黑1到右邊拆二不可否認是局部好點，但是白2拆二後加強了下邊，同時也讓黑棋在A位打入的價值大大降低了。

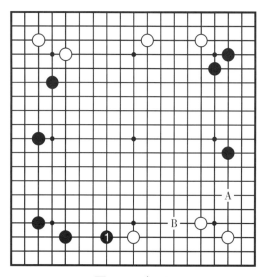

圖三　正解圖

圖三　正解圖

圖三　正解圖

黑1到下面拆二，其利有二：一是和左邊形成了「兩翼張開」；二是有A、B兩處見合，可以在A位拆或在B位打入，兩者必得其一。黑棋佈局成功。

第五章　中盤的見合

中盤是一局棋最激烈的部分，見合就成了必須掌握的戰術。運用見合戰術就可以左右逢源、化解危機。

第一型　黑先

圖一　黑先　黑棋要利用白棋A位斷頭對白棋進行攻擊，如只在B位夾那太普通了，不算好手。

圖一　黑先

圖二　失敗圖

黑1直接斷，白2打時黑3是沒有計算的隨手一棋，對應至白10，黑子被「滾打包收」全部被吃。

圖二　失敗圖

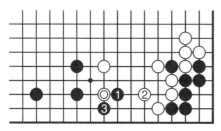

圖三　正解圖

圖三　正解圖 黑1到白◎一子右邊碰，是有見合手段的好手，白2虎是護斷，黑即在3位扳過，獲利不少。

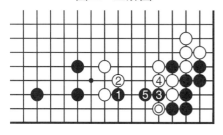

圖四　變化圖

圖四　變化圖 黑1碰時白2虎抵抗，黑3就斷，白4接，黑5長出，由於有黑1一子，白◎一子被吃。這就是黑1一子以後的見合。

第二型　白　先

圖一　白先

圖一　白先 白◎三子在黑棋夾擊之中，如何處理好這三子關係到全局的優劣，如只是單一的要求安定，那將失去全局優勢。

圖二　失敗圖

白1擋下雖是先手，但黑2曲後白3還要補上斷頭，黑4飛後白四子尚未安定，而黑在左邊形成了模樣，這盤棋至此恐怕勝負已定了。

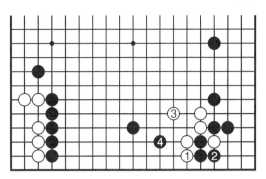

圖二　失敗圖

圖三　正解圖

白1到中間黑△一子下面托以求騰挪是左右有棋的好手。黑2在左邊扳是正應，白3退，等黑4接後白再於5位擋，黑6曲時白7飛起，這是雙方都可接受的結果。

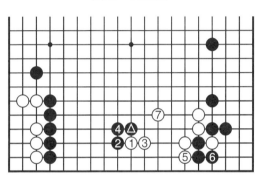

圖三　正解圖

圖四　變化圖

白1托時黑2到右邊扳，壞手！白3打時黑4不得不曲，白5打，黑6只有立下，以下黑棋不得不

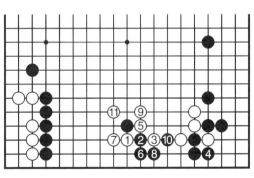

圖四　變化圖

按白棋的步調行棋，至白11黑棋左邊外勢完全失去威力，而右邊三子白棋尚有餘味，黑棋失敗。

第三型 白 先

圖一 白先

圖一 白先

佈局已經基本完成，中盤戰鬥在下面開始。黑▲到下面打白一子，白棋當務之急是安定中間三子。

圖二 失敗圖

白1反打，過於簡單，黑2提，白3打一手，黑4不願打劫而粘上，白5仍要護斷頭，以後將會和黑▲兩子形成對攻，前途不可預料。

圖三 正解圖

白1飛是有見合手法的好手，黑2提是穩當下法，白3就在二路托，以下是雙方騎虎難下的下法。至白13虎，白斷下兩子黑棋，而且形成了外勢，全局白好。

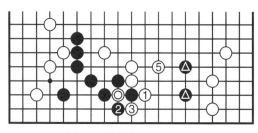

圖二 失敗圖　　　❹＝◎

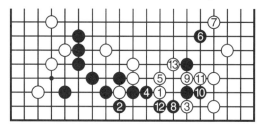

圖三 正解圖

　　圖四　變化圖　黑2改為角上尖頂，白3立下是棄子，是和圖三有見合的下法。黑4擋下，白5打是先手便宜。對應至白11補方白棋棋形厚實，而右邊數子黑棋很單薄，成了孤棋，黑棋明顯不利。

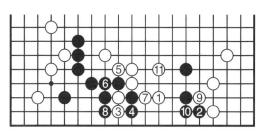

圖四　變化圖

第四型　黑　先

　　圖一　黑先　黑在▲位飛逼，中間白子本應補一手才能安定，如今脫先了，黑棋如何抓住時機進行攻擊？黑如在A位壓，則白B位長；黑如按常形在B位夾，則白C位扳，白棋都可得到安定，黑棋不算成功。

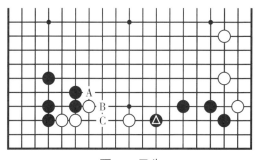

圖一　黑先

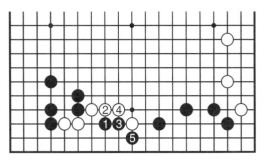

圖二　正解圖

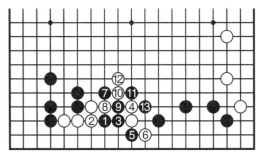

圖三　變化圖㈠

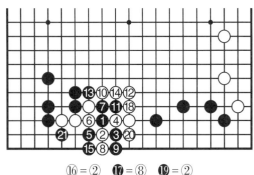

⑯＝②　　⑰＝⑧　　⑲＝②

圖四　變化圖㈡

圖二　正解圖

黑1點入是見合戰術的運用。白2壓，黑3就爬回。黑5後不只是白空被掏，而且白棋失去了根據地將受到猛烈攻擊。

圖三　變化圖㈠

黑1點時白2接上，黑3頂時白4上長抵抗，黑5扳時白6也扳阻止渡回，無理！黑7跳，好手！對應至黑13吃去白三子，而且右邊白棋很難處理，白棋失敗。

圖四　變化圖㈡

黑1點時白2在二路托以求變化，黑3扳，白4斷，黑5打，以下形成所謂「拔釘子」，但是在此型中卻行不通，對應至黑21，白四子少一口氣被吃。

第五型　白　先

圖一　白先

黑在❷處斷，多少有些欺著味道，但白棋如對應不當，則將處於被動局面。

圖一　白先

圖二　失敗圖

白1打後再於3位立下是俗手，黑4曲後白5跳起補上斷頭，雖然是常形，但是終究還是薄，將受到黑棋攻擊。

圖二　失敗圖

圖三　正解圖

白1打時黑2立，白3到角上碰是見合好手，黑4抵抗，黑4如下在A位，則白即5位扳可以滿意。圖中黑4向右曲過分。白5先在

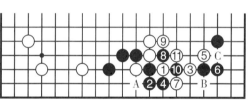

圖三　正解圖

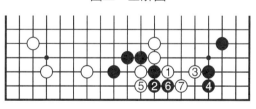

圖四　變化圖

右角扳一手，黑6退後白7再於左邊擋，黑8至白11打，以下黑如在1位接，則白在B位虎，這樣白棋A位擋和C位沖兩處見合必得一處，黑棋不行。

圖四　變化圖　白3碰時黑4到角上立下，那白5就

在左邊擋，黑2一子就逃脫不掉了。黑中間三子成了浮棋，更苦。

第六型　黑　先

圖一　黑先

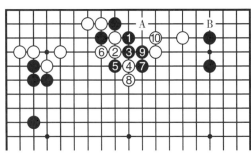

圖二　失敗圖

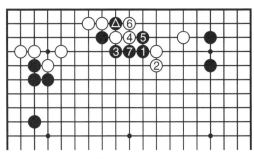

圖三　正解圖

圖一　黑先

白在◎處斷，黑棋要求順暢地出來。要考慮左右逢源。

圖二　失敗圖

黑1直接打，白2長，黑3貼長，對應至黑9接，白10立下後，黑棋是單線逃出，白棋左邊獲得了相當實利，而且右邊三子白棋只要在A位尖後B位托即可成活。黑棋苦。

圖三　正解圖

黑1碰是以後有見合的好手，白2長出，黑3就在下面打，黑棄去上面一子❹形成外勢，而白右邊三子失去了根據地，將成為黑棋攻擊

的對象。

　　圖四　變化圖　黑1碰時白2下扳，黑3打正是見合
戰術。白4長，黑5接，白6立下，黑7先打一手後再9位
接，白10不得不挺起。至黑13跳，黑棋出頭舒暢，大獲
成功。

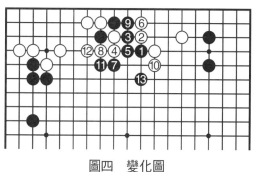

圖四　變化圖

第七型　白　先

　　圖一　白先　當黑1夾擊白左邊三子時，白2反夾，
黑3壓靠，白4挖後形成形狀。此時白要吃黑3一子很容
易，但如被黑搶到A位等點後，則左邊三子白棋就危險
了。

圖一　白先

圖二　失敗圖

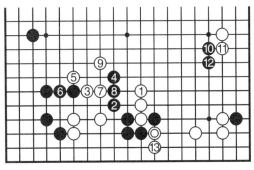

圖三　正解圖

圖二　失敗圖

白1立下似乎是強手，但黑2貼長後白3無奈，只有跟著長，黑4仍然貼長。白5企圖逃白數子，但黑6扳，白7補，黑8到白5頭上扳，白數子已壯烈犧牲了。白3如在4位扳，則黑即A位反扳，白仍不行！

圖三　正解圖

白1呆長似拙實巧，是能兼顧兩邊的一手妙棋，也就是有見合的一手。既保護了白棋◎一子，又攻擊了下面三子黑棋。黑2只有尖出，三子黑棋向外逃。白3順勢併，黑4仍要逃，白5扳後7位刺，再9位跳出繼續攻擊黑棋。黑10、12到上面交換是為了壓縮白棋模樣。白得空到13位立下後，黑棋將面臨左右被攻擊的為難境界。

圖四　變化圖　白1長後黑2打白◎一子，白3立下，黑4貼長，白5打，由於有了白1一子，白7可以再打一手，黑8逃不行，白9征吃，黑無法逃出。

圖四　變化圖

第八型　白先

圖一　白先

白1打入黑棋陣地，黑2鎮，白3飛，黑4壓企圖將白棋封鎖在下面。白如A位頂，則黑B位壓，白C位扳，不可否認白可以做活，但是那將讓黑棋形成雄厚的外勢，是得不償失的下法。

圖一　白先

圖二　失敗圖

白1扳，黑2當然斷，白3打，黑4長後白5仍要接上，黑6封住白棋，白仍要在下面苦活，顯然白棋不利。

圖二　失敗圖

　　圖三　正解圖　白1到左邊先跨一手是左右逢源的好棋，黑2擋時白3再在右邊扳，黑4斷，白5打後可以在7位長出了。黑不能在A位斷，如斷則白可以在B位雙打，白棋突圍而出了。

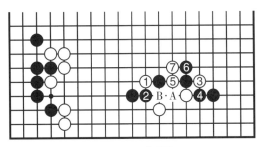

圖三　正解圖

　　圖四　變化圖　白1跨出時黑2虎下守角，白就在3位退回，白仍能衝出包圍。

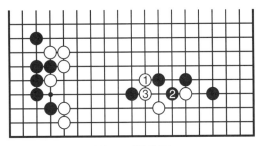

圖四　變化圖

第九型　黑　先

　　圖一　黑先　這是一盤實戰譜，黑棋將在左邊形成大空，白◎馬上打入，現在黑棋怎樣對應才能達到「東方不亮西方亮」的效果？

圖一　黑先

圖二　失敗圖

這裡介紹的是實戰經過。黑1直接攻擊白◎一子，白棋採取了騰挪戰術，對應至白20白棋已經活出，黑棋在中間並沒有獲得什麼利益，而且有重複之嫌。而中間數子白棋尚有餘味。黑棋沒有達到預期目的。

圖二　失敗圖

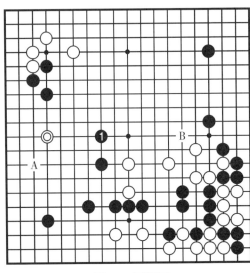

圖三　正解圖

圖三　正解圖

圖三　正解圖

局後經過研究和高手指點，黑棋應該平靜地在中間1位跳出，這一著看似是不經意的棋，卻是左右有棋的好手。以後黑可在A位攻擊白打入的◎一子，或在右邊B位飛出，攻擊中間一團白子，透過攻擊可以形成上邊的形勢。

第十型　白　先

圖一　白先

黑棋已經在上邊有了相當的形勢，白棋如再不打入，則被黑補上一手就無法進去了。但打入的選點一定要能在黑棋裡面生根才好。

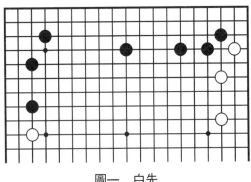

圖一　白先

圖二　失敗圖

白1在四路打入是有些膽怯，黑2拆一是穩健的好手，白3尖，黑4挺起，白5只有跳，白棋將受到黑棋猛烈攻擊，而黑棋將在攻擊過程中獲得相當實利。

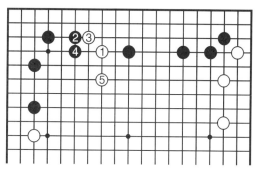

圖二　失敗圖

圖三　正解圖

白1在三路打入好像深了點，卻是左右有棋的好手。黑2在左邊逼，白3即在右邊托，黑4扳，白5也扳，黑6接後白7虎時已成活棋。

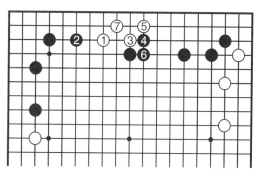

圖三　正解圖

圖四　變化圖

黑2改為在右邊立下紮釘，白3就到左邊碰，黑4挺時白5和黑6先交換一手

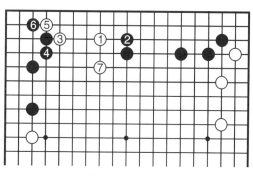

圖四　變化圖

再於7位跳出，與圖三相比白更有活力。這也是利用見合戰術取得的效果。

第十一型 黑 先

圖一 黑先 白1對黑棋托，黑棋如在A位扳，則白B位退後黑棋求活應該不成問題，但是在求活的過程中必然會讓白棋形成外勢，也就會影響到中間一子黑棋❹，所以此法黑棋不理想。

圖一 黑先

圖二 正確圖 白1靠時黑2夾正是見合戰術。白3接，黑4扳，白5斷，黑6打後再8位虎，白9不得不吃黑2一子，黑10拆一已成活形。其中白7如改為A位打，則黑即7位提白5一子，黑角上已活，而白還要B位征吃黑❹一子。右邊一子黑棋有C和D兩邊拆二的餘地，黑棋可以滿意。

圖二 正確圖

圖三　變化圖

黑2夾時白3改為立下，黑4就挖，白5在上面打，黑6接上後白7只有到上面打，黑8打後再10位吃下白一子，得大便宜。

圖三　變化圖

圖四　參考圖

黑4挖時白5改為在下面打，黑6接，白棋在7位打後再9位提黑2一子，黑10罩形成外勢，

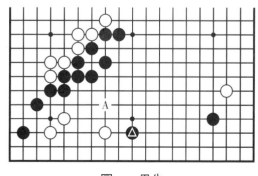

圖四　參考圖

和右邊一子黑棋▲配合，全局黑棋不壞。

第十二型　黑　先

圖一　黑先

黑棋在▲位逼過來，由於上面黑棋較厚，白應於A位補上一手，可是白棋卻脫先了。此時黑棋就要抓住時機對白三子進行攻擊。

圖一　黑先

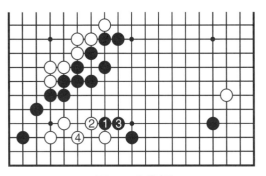

圖二　失敗圖

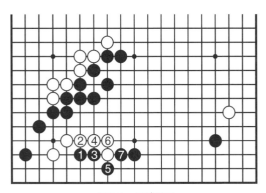

圖三　正解圖

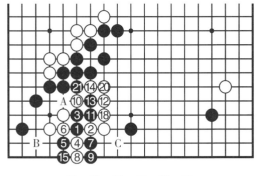

⑯＝④　❶❼＝⑧　❶❾＝④

圖四　變化圖

圖二　失敗圖

黑1從上面壓是不懂得如何利用上面黑棋厚勢，白2扳，黑3退後，白在4位雙虎，白棋已經活出，黑棋無功而返。

圖三　正解圖

黑1點入在此時是最有力的攻擊點，但一定要有見合處。白2壓至黑7，白棋成了無根的浮棋，將在黑的厚勢下苦苦求活，即使活了也會讓黑棋在右邊形成大空。

圖四　變化圖

黑1打入時白2改為頂，黑3挺起，以下白棋企圖用「拔釘子」方式吃掉黑棋，至黑21打後，即使白在A位接上也不行，因為黑在B、C位均有渡過。

圖五 參考圖

黑1點時白2改為尖，棋諺雖說「尖無惡手」，然而在這裡卻是無理棋，黑棋有見合手段。黑3沖後再5位曲，白6接，黑7斷，白8

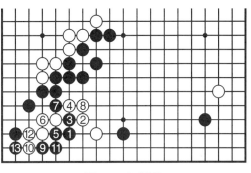

圖五 參考圖

接，黑9、11扳粘後再於B位夾，左邊白棋被吃。

第十三型 白先

圖一 白先 白1打入當然是有備而來，黑2尖攻，白棋想要擺脫困境要有見合手段才行。這是一盤實戰譜，且看白棋的對應。

圖一 白先

<p style="text-align:center">圖二　失敗圖</p>

圖二　失敗圖

白 1 尖向外逃出，黑棋就在 2 位壓，白 3 長時黑 4 壓，如此互攻白棋不會吃虧。如黑不願戰鬥，黑 4 也可以改為 A 位擠，白 B 位接，黑 C 位渡過放棄黑⚫一子，下面實利大極。

圖三　正解圖

白 1 到三路托是左右逢源的好手，黑 2 在左邊扳，白 3 斷，黑 4 向一邊長是對付「紐十字」的常用手法。以下至白 13 曲，由於白棋征子有利，黑不能在 A 位打，黑下面三子光榮犧牲了。

<p style="text-align:center">圖三　正解圖</p>

圖四　變化圖

白 1 托時黑 2 改為在右邊扳，白 3 就

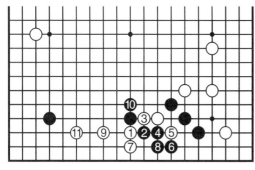

<p style="text-align:center">圖四　變化圖</p>

斷，黑 4 只有平回，白 5 扳，黑 6 也只能反扳，白 7 乘機立下，以下至白 11，左邊黑地已被破壞，而且右邊三子

白棋還有餘味，黑棋
不爽。

圖五　實戰圖

　　由於白1托是左
右有見合手段的棋，
黑2只好委曲求全儘
量減少損失，對應至
黑14守角，白棋已

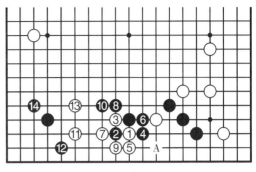

圖五　實戰圖

活，而且還有A位的跳入，並取得了先手，白棋不壞。

第十四型　黑　先

　　圖一　黑先　左下角白棋是大飛守角，雖然有了白◎
一子玉柱補角，但是由於兩邊有了黑棋且較厚，黑棋就有
了打入手段，而且是左右逢源。

　　圖二　正解圖　黑1點入是上下均有棋可下的一手
棋，白2壓，黑3長，白4再壓後黑5渡過，白角被掏，黑
棋可以滿意。

圖一　黑先

圖二　正解圖

圖三　變化圖　黑1打入時白2尖態度強硬，阻止黑棋渡過，黑3馬上沖，經過至白12的交換後，黑13再飛向角裡，這一系列都是和圖二有見合的下法，白14靠後黑15退。

圖四　接圖三　黑在🔺位退，白1就退，黑2態度強硬。黑也可在8位做活，那白也可做活。至白13角上是黑棋先手雙活，黑搶到14位挺起，應是黑棋獲利，而且外面白棋尚要求活。

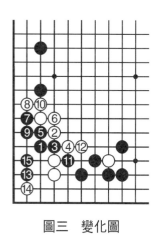

圖三　變化圖

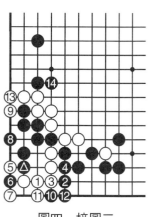

圖四　接圖三

第十五型　黑　先

圖一　黑先

圖一　黑先

進入中盤後輪黑先，下面黑棋落點在何處？一定要有「東方不亮西方亮」的戰術才能奏效。

圖二 失敗圖 黑1拆二過分保守，右角黑棋本已成活棋無須再補，而且有個厚勢，以此厚勢為背景僅僅拆二不能滿意，而白2跳起後補好了左邊大飛守角，效率極高。結果黑棋失敗。

圖二 失敗圖

圖三 正解圖 黑1抓住時機打入白棋空中是有充分準備的，也是有見合手段的一手棋。白2尖是阻止黑1外逃，黑3就到「三·三」路托角，白4退，黑5在二路扳，白6阻止黑棋渡過。以下均為一般對應，至黑13黑棋在角上活出一塊來，而白棋的厚勢和右邊黑棋厚勢相抵消，顯然黑棋滿意。

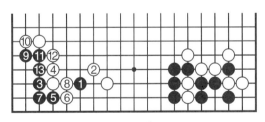

圖三 正解圖

圖四 變化圖 黑1打入時白2補角，黑3就向右尖出，這正是見合處。白4長出，以下對應至黑9，白空被破壞了，而且白4、6、8數子面對黑棋厚勢無法發揮，黑棋當然滿意。

圖四　變化圖

圖五　參考圖　黑1打入時白2跳起，黑即3、5、7三手先壓縮了白角，再於9、11位輕靈跳出，和圖四大同小異，仍是黑棋成功。

圖五　參考圖

第十六型　黑　先

圖一　黑先　下邊五子白棋看似很堅固，然而還是有相當缺陷，黑棋怎樣抓住時機下出左右逢源的見合好手呢？

圖一　黑先

圖二 失敗圖

黑 1 向二路飛下，隨手！白2擋，黑3沖，白4虎，黑5點時白6擋，至白12黑四子少一口氣被吃。

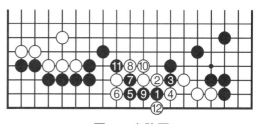

圖二 失敗圖

圖三 正解圖 黑1托是左右逢源的好手，白2退，黑3就長回，白4不能5位擋，如擋則黑A位沖，白B位擋，黑4位長後白將崩潰。黑5退回後白棋不活，黑好！

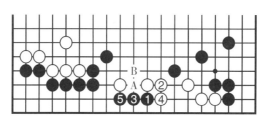

圖三 正解圖

圖四 變化圖 黑1托時白2虎阻止黑棋連回，黑3就扳起，以下至黑13是一氣呵成的下法。右邊五子白棋光榮犧牲了。而外面白棋也沒淨活，黑棋獲利不小。

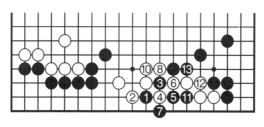

圖四 變化圖 **❾**＝④

圖五　參考圖　在圖三中白4改為在左邊擋下，黑5就先沖一手，白6擋後黑7再向右長，白8擋，黑9斷後，黑可以A位打後再10位斷，所以白10不得不接上，黑11緊氣，白兩子被吃。請注意此型與圖二的區別。

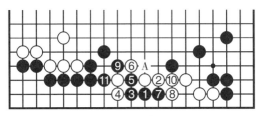

圖五　參考圖

第十七型　白先

圖一　白先　戰鬥在下面進行，黑棋因征子有利到▲位斷。此時白棋如何對應關係到全局勝負。

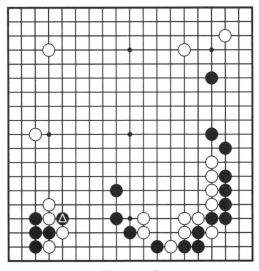

圖一　白先

　　圖二　失敗圖　　白1曲下，黑2就簡單地平一手，白下面兩子已淨死，白3在左邊飛起。這種下法不能完全說白棋失敗，但是黑棋中間三子變厚了，白棋右邊厚勢得不到發揮，所以白棋不能滿意。

圖二　失敗圖

　　圖三　正解圖　　白1挖雖是意外的一手，卻是左右逢源的妙手。黑2在左邊打，白3這時開始征子，至黑8時白9打，黑無法在A位提白子，如提則白即B位吃黑四子，白11提黑2一子後顯然白好。

圖三　正解圖

圖四　變化圖　白1挖時黑2改為在右邊打，白3當然長出，黑4只有接上，白5卻不急於在A位征黑一子，而是更兇悍地在5位斷。以下黑棋A、B兩處不能兼顧，顯然黑棋不利。

圖四　變化圖

第十八型　白　先

圖一　白先　佈局剛剛開始，但白棋還是比較堅實，黑棋卻較單薄，白棋要抓住時機對黑棋進行攻擊。

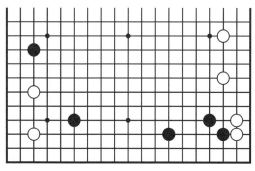

圖一　白先

　　圖二　正解圖　白1打入正是左右有見合處的好手。
黑2跳起守住角地，白3拆二或於A位拆攻擊黑▲一子，
應該是白棋主動的佈局。

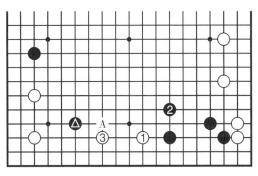

圖二　正解圖

　　圖三　變化圖　白1打入時黑2改為夾，白3正是準
備好了的見合處，黑4托是常用的棄子手法。白5扳後對
應至白11渡過掏空了黑角，而且還解除了黑棋在A位靠
的威脅，白棋不壞！

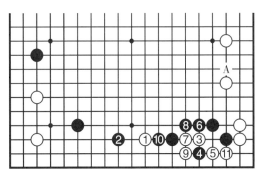

圖三　變化圖

第十九型　白　先

圖一　白先

圖一　白先

　　實戰進行至此已到關鍵時刻，白棋怎樣處理右下角三子◎，當然要靈活一些且要有見合手段才行。這白三子就是放棄也要有相當價值才行。

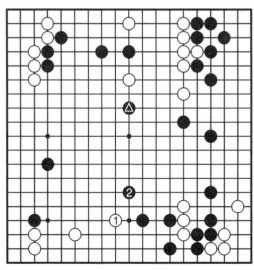

圖二　失敗圖

圖二　失敗圖

　　白1到下面開拆，黑2飛起後和上面一子▲相呼應，右邊三子白棋也失去活力。白棋不能滿意。

圖三　正解圖

在實戰中，白1在中間落子正是上下有棋的見合好手。黑2飛是以下面為重，白3就向右跳聯絡三子白棋。以下均為雙方正常對應，至白15，黑雖勉強圍了下面，但白13一子處露風，而且上面三子黑棋過於單薄將受到攻擊，白棋滿意。

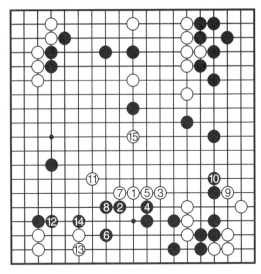

圖三　正解圖

圖四　參考圖

白1時黑2不讓白和右邊三子白棋聯絡，白就在3位靠下，可以成空，與圖二相比差別很大。白棋收穫不小。

圖四　參考圖

第二十型 白 先

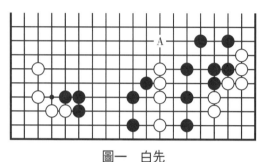

圖一　白先

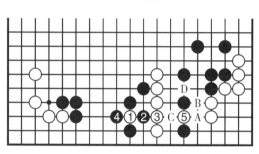

圖二　正解圖

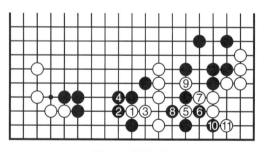

圖三　變化圖

圖一　白先

　　右下角的戰鬥已近尾聲，白棋有了四子孤棋，如僅僅在A位跳則索然無味，那麼能否用合見戰術得到解脫？

圖二　正解圖

　　白1挖是妙手，以後不管黑2位打或4位打都有應法，是見合手段的運用。黑2在右邊打，白3接上後黑4提，白5即到右邊再挖。以後黑A、白B、黑C、白D，黑被斷下。黑4如改為B位補斷，則白即4位長出，黑左邊被破壞。

圖三　變化圖

　　圖二中黑2改為在左邊打，白3退，黑4接後白仍可以在5位挖，以下對應至白9在上面挖後，黑棋顯然吃了大虧。

圖四 實戰圖

在實戰中黑4沒有接，而是改在右邊虎，白5先在下面斷，再7位打後於9位封，白棋出頭寬暢，比起單在A位跳要強萬倍。

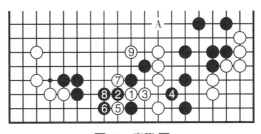

圖四 實戰圖

第二十一型 黑 先

圖一 黑先 下面白棋有四個斷頭，此時黑棋要抓住戰機，運用見合戰術取得便宜。

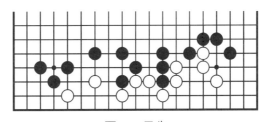

圖一 黑先

圖二 失敗圖 黑1扳，隨手！白2打，黑3接後白4也接上，黑棋沒有後續手段了。

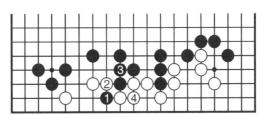

圖二 失敗圖

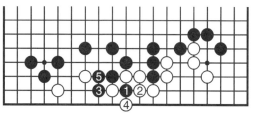

圖三　正解圖

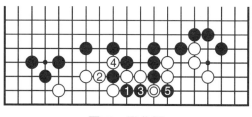

圖四　變化圖

圖三　正解圖

黑1先斷，白2打，黑3就在外面打，白4提，黑5接上吃下白兩子，得大便宜。

圖四　變化圖

黑1斷時白2打有點過分，黑3打，白4只有提，黑5即到右邊打白◎一子，白棋被分成兩塊，而且都要求活，大虧！

第二十二型　白　先

圖一　白先　這是實戰譜，看對局者是怎樣運用見合戰術處理白◎一子的。

圖一　白先

圖二　實戰圖　白1先尖一手，逼黑2接上後白3在二路小尖，以後A、B兩處必得一處，白可解脫困境，而黑失去了根據地將要外逃。

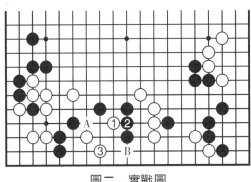

圖二　實戰圖

第二十三型　黑　先

圖一　黑先

中盤戰鬥在下面進行，如何處理黑棋▲三子是本局關鍵。

圖一　黑先

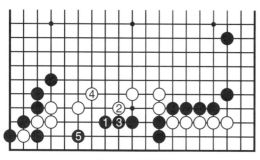

圖二　失敗圖

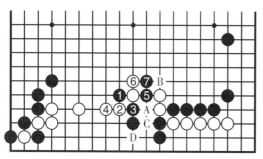

圖三　正解圖

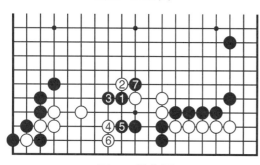

圖四　變化圖

圖二　失敗圖

黑1向左邊跳，白2先刺一手，逼黑3接後再4位飛封，黑5還要做活，如此下棋也太窩囊了。全局黑不爽。

圖三　正解圖

黑1靠，好手！有力！白2扳，黑3斷後白4防黑征子，黑5打後再7位沖出，白如A位斷，則黑B位曲可吃白子。白如C位沖，則黑D位退，白無法逃脫。

圖四　變化圖

黑1靠時白2在上面扳，黑3即長出，白4點，黑5頂，白6立下時黑7到上面斷，雖是雙方對攻，但黑棋好處理。

圖五　參考圖　黑1靠時白2頂，無理！黑3貼下，以下是雙方騎虎難下的下法，至白12不得不打，黑棋得到先手在13位封住四子白棋，結果黑棋大優。

圖五 參考圖

第二十四型 黑 先

圖一 黑先 白棋本應在A位一帶補上一手，可是現在脫先他投了，黑棋如何對白子進行攻擊？

圖二 正解圖 黑1點入正是時機，也是左右逢源的一手好棋，白2尖頂是阻止黑1渡過到下面來，黑3夾是好手，白4接後黑5渡到上面。白6沖，黑7到下面尖，白棋尚未淨活。其中白4如在5位曲，則黑即4位斷，白更不行。

圖三 變化圖 黑1點時白2在上面尖頂，黑即在3位托，白不能A位扳，如扳則黑即B位虎，白無應手。結果比圖二更

圖一 黑先

圖二 正解圖

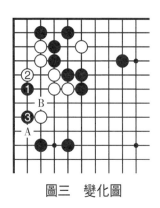

圖三　變化圖

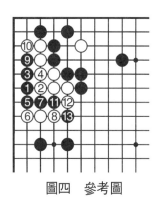

圖四　參考圖

壞。

　　圖四　參考圖　黑1點時白2頂，過分！黑3長時白4只有接上，黑5以後是雙方必然對應，至黑13斷，白棋已經崩潰，無法進行下去了。

第二十五型　白　先

圖一　白先

圖一　白先

　　這是實戰譜，黑棋在△位大飛的目的是圍成下面大空，但有些過分。現在白棋要抓住時機打入黑棋陣中，但要求能左右逢源，不能打入後無法活出和逃出。

　　圖二　正解圖　白1打入是最佳點，左右皆有棋可下，黑2在右邊立下，白3就向左邊拆一，雖然小了點，但正好是窺視黑棋A位中斷點、B位刺後再C位做活的手段。

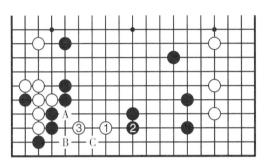

圖二　正解圖

　　圖三　變化圖　白1打入時黑2在左邊逼，白3就到右邊托，這正是和黑2見合之處，對應至白9形成劫爭，白棋劫材充足，所以白棋有利。

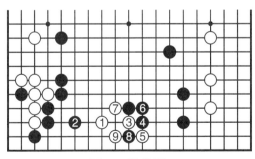

圖三　變化圖

第二十六型 黑 先

圖一 黑先

圖一　黑先

這是實戰譜，黑棋實地稍稍多於白空，但要保持這一點點優勢也不容易。下面分析一下黑棋在實戰中對見合戰術的具體運用。

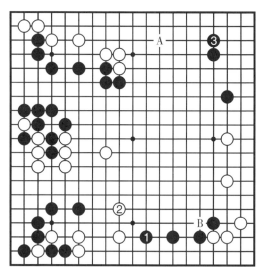

圖二 實戰圖

圖二　實戰圖

黑1在下面拆一看似不大，可是在此型中卻是最佳點，既安定了自己，又逼迫白2不得不跳起，否則黑將對中間和下面白棋發起攻擊。黑3再到上面大飛角處玉柱補上，是穩健的好手，以下A、B兩處見合，黑可得一處。

圖三　參考圖㈠

黑在右上角●位
玉柱補角，白1到右
下角斷，黑因為有了
下面的拆一可以不應
而到上面拆三。白3
打後雙方進行至黑
12，黑棋已活，上面
還有A位大飛削減白
地的手段，全盤黑棋
保持領先白棋十多
目，黑棋當然不錯。

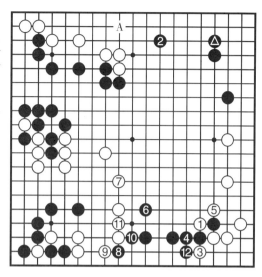

圖三　參考圖㈠

圖四　參考圖㈡

圖三中白1改為
到上面拆，黑2就在
右下角接上，紮實！
白3是為防止黑在A
位飛出分開上下兩處
白棋。黑4到上面先
鎮一手後再到右邊去
搶佔大官子，至白13
黑棋盤面上仍然領先
近十目，加上先手價
值仍是黑棋優勢。

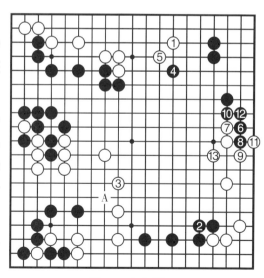

圖四　參考圖㈡

第二十七型 白 先

圖一 白先

圖一 白先

黑在❹位斷有些過分，白如在A位打，則黑B位立下後白棋毫無所得，而且自己還未安定，全局被動。

圖二 經過圖 ⓮=⑨

圖二 經過圖

白1到下面打，黑2長後，白3跳起是有見合手段的妙手。黑4挖打後6位長，再8位立下是最佳應法，白9打後以下是必然對應，白棋利用棄去的邊上三子，先手將黑包住形成雄厚外勢，至白19落子後下面形成大模樣。

圖三　參考圖　圖二中黑4不甘心被包在右邊，而在外面頂白3一子，白5馬上壓，黑6到右邊打，白7後左邊黑8不得不扳，黑如在15位打，則白11、黑18、白A、黑B、白C後中間黑子將被吃。白9到上面夾，以下至白17白棋已活，黑右下角還要補活，中間黑子尚未安定，將受到白棋攻擊。當然全局白好。

圖三　參考圖

第二十八型　黑 先

圖一　黑先　戰鬥在右上角已經接近尾聲，黑如在A位接，則不只簡單地保住了⬤兩子，而且有了B位斷和在上面用強的手段，這正是見合戰術。

圖二　實戰圖　黑1接上，白2也接通。黑3到右邊斷，白4打，黑5立下，白6到下面碰以求騰挪，黑7先曲一手才在9位打，目的是給白棋內部留下餘味。白12夾

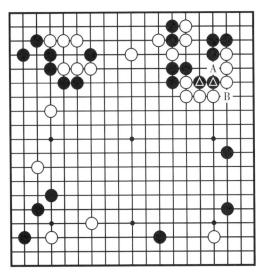

圖一　黑先

圖二　實戰圖

也是好手，但到黑19黑棋下面已活，白20還要補上一
手。黑棋獲利不少，又得到了寶貴的先手。黑棋大優。

圖三　參考圖

　　黑在⚫位接時白1到右邊拆保住了三子，黑2馬上抓住時機打，到黑8接，白9還要到右上角後手做出一隻眼來，黑12搶到先手到上面跳，雖然上面白棋和左邊兩子白棋◎均成活，但全盤白棋被動。

圖三　參考圖

第二十九型　黑　先

　　圖一　黑先　白棋下面是拆二加拆一好像很堅固，但是由於兩邊黑棋相當堅實，就有機會對其發動攻擊，但一定要有見合手段才能奏效。

圖一　黑先

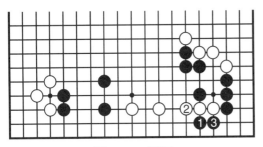

圖二　正解圖

圖二　正解圖

圖二　正解圖

黑1夾正是左右逢源有見合手段的一手妙棋，白2長是明智之棋，黑3退回，白棋尚未淨活，黑棋可以滿意。

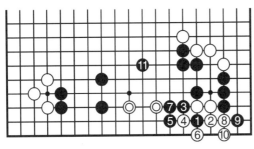

圖三　變化圖

圖三　變化圖

圖三　變化圖

黑1夾時白2曲下抵抗是無理之著，黑3正是與白2見合之處。白4打，黑5打後再7位接上，白8、10還要後手做活，黑11後白下面兩子◎已經嗚呼了。黑棋大優。

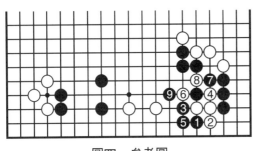

圖四　參考圖

圖四　參考圖

圖四　參考圖

當黑3扳時白4企圖沖出，無理！黑5就老老實實接上，白6打，黑7曲，白8雖提得一子黑棋，但黑9扳後，白棋全部被吃！

第三十型　黑　先

圖一　黑先

這是一盤讓九子的對局，此時白在◎位鎮，黑棋當然要出動▲一子黑棋，對白棋的進攻一定要讓它兩邊不能兼顧。

圖一　黑先

圖二　實戰圖

黑1尖，上面白2不得不跳出，黑3長後至黑9，白10又不得不跳，黑11順勢補好上面。白12再逃，黑13補好自己，白14仍要逃出，此時黑15到左上角補上一手，以後有A位分斷白棋和B位刺進攻中間白棋的兩處見合點。黑棋勝利在望。

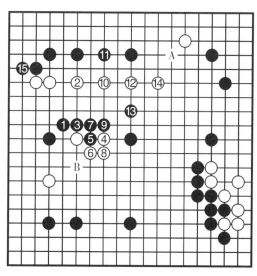

圖二　實戰圖

第三十一型　白　先

圖一　白先

圖一　白先

圖一　白先

　　本局關鍵是右上角的白棋如何抓住時機對黑角發動攻擊。白棋如僅僅在 A 位關出，黑即 B 位關。如此白棋並沒有安定，反而加強了黑棋，讓白棋右上角也受到了影響。

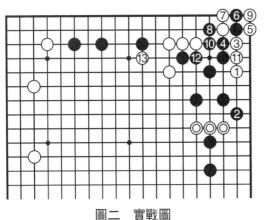

圖二　實戰圖

圖二　實戰圖

　　白 1 在右邊二路點入正是上下有手段的好手，黑 2 向下尖是阻止白 1 渡過到下邊。白 3 就到角上扳，黑 4 斷，以下至黑 12，白棋已淘掉了黑角，白 13 靠出獲利不少，而且白◎三子仍有價值，黑棋不爽。

圖三 變化圖

白1點時黑2在上面擋，白3就在下面托。黑4扳太強，白5凸起，黑6接後對應至白11黑四子被吃，顯然黑棋不利。

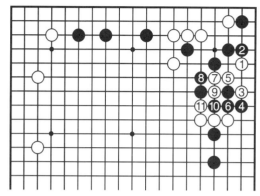

圖三 變化圖

第三十二型 黑 先

圖一 黑先

白倚仗左邊星位一子在◎位斷，黑棋如何對應是關係到全局的一手棋。

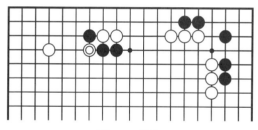

圖一 黑先

圖二 失敗圖

黑1到白二子右邊扳，是按「兩子頭上閉眼扳」的棋諺來下的，但是白2在上面打，黑3長，白4壓後，由於前面有白◎一子，以後不管黑棋怎麼下都不行。

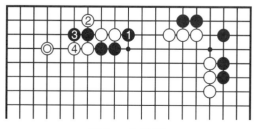

圖二 失敗圖

圖三　正解圖　黑1在上邊立下逼白2長後再於3位碰，好手！白4長，過強！以下對應至黑11長出後，黑棋有A、B兩處見合，無論走哪一處都是黑好。

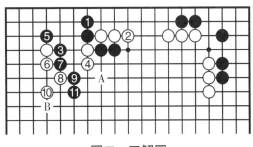

圖三　正解圖

第三十三型　白　先

圖一　白先

圖一　白先

戰鬥在左下角進行，三子黑棋▲和三子白棋◎在對攻，白棋先手如在A位跳出，則黑即B位長出，雙方向中間對跑，白棋無趣。

　　　圖二　正解圖　白1到下面兩子頭上頂，這是有見合手段的一手好棋，黑2下扳，白3長後黑4不能不出頭。白5就到上面扳，由於白在A位是先手，因此黑▲三子要逃極其困難。

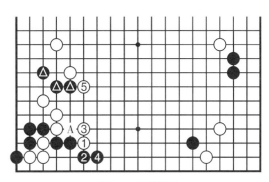

圖二　正解圖

　　　圖三　變化圖　白1頂時黑2向上曲出抵抗，白3也曲出，這正是見合手段，白棋連壓三手，黑8不得不跳出，白即9位先扳再於11位先手尖，最後在13位尖頂，黑棋四子已失去根據地，而白出頭較順暢，且有A位扳過，黑苦！

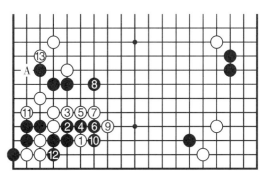

圖三　變化圖

第三十四型　黑　先

圖一　黑先　中盤經常發生短兵相接的戰鬥，角上白棋有缺陷，本應在A位補一手，可是白棋脫先了。黑棋抓時機如何壓縮白角是當務之急。

圖二　失敗圖　黑1靠下，白2挖是好手，黑3只有打，白4打，黑5提後白6利用棄去白2一子安然渡過。白2如在6位扳，則黑4位平後白就有A、B兩個斷頭，白棋不行。另外，黑1如在4位點，則白即3位沖，黑不行。

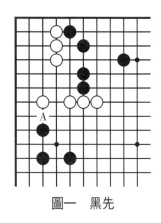

圖一　黑先

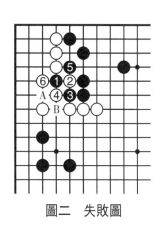

圖二　失敗圖

圖三　正解圖　黑1在裡面靠是計畫好有見合手段的一手棋，白2虎是正應，黑3還可長一手，白4不得不接上，黑5到二路渡過，白6守角，黑棋先手掏了白角應該滿意。

圖四　變化圖　黑1靠時白2下扳，黑3就簡單地挺起，以後A、B兩處見合必得一處，白將更慘。

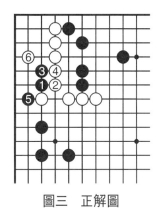

圖三　正解圖

圖四　變化圖

第三十五型　黑　先

　　圖一　黑先　白1鎮是很猛烈地攻擊，黑2「穿象眼」，一般對付「穿象眼」是不在兩邊壓的，所以白3也算正應，此時黑如何運用見合手法是關鍵。

圖一　黑先

圖二　失敗圖　黑1後白2退正確！白如在3位扳，則黑即2位斷，白不行。黑3壓，白4扳，黑5斷，白6在下面打的目的是不讓黑棋借用。以下對應至白10，黑棋無所得，幾乎全在下單官。

圖二　失敗圖

圖三　正解圖　黑1到白◎一子外面碰是騰挪的好手，白2上長，黑3到二路扳是棄子，和白4交換後黑5斷，白6只有打吃，黑7、9打兩手後再11位接上，白12後黑13先打，再於上面15位斷。白16，黑17挺起後A、B兩處見合必得一處，黑好！

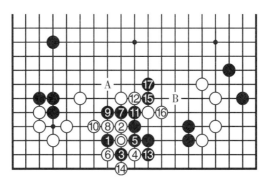

圖三　正解圖

圖四　參考圖

現在看一下黑
●、白◎飛時，黑棋
如到右邊向外飛出的
結果如何？白 2、4
先到右邊壓兩手是為
了下面的封鎖，白 6
後黑 7 沖，白 8 退後
黑無法沖出，再向左

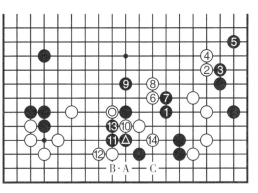

圖四　參考圖

邊外逃，但至白 14 尖後黑棋只好在 A 位尖，白 B、黑 C 求
做活，太苦！

第三十六型　黑　先

圖一　黑先　中盤的戰鬥往往是從角上開始的，現在
黑在●位壓靠，白在◎位頑強地扳，當然黑棋在壓靠時已
經準備好了見合手段來對付白棋。

圖二　失敗圖　黑 1 退過於軟弱，白 2 接上，黑只好
3 位虎後再於角上 5 位立下求活。但白棋左右兩邊均已成
形，黑棋當然不能滿足。

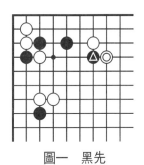

圖一　黑先

圖二　失敗圖

圖三　正解圖　黑1斷是強手，不管白棋在2位或A位打，黑棋均有應手，現在白2在右邊打，黑3立下，白4接時黑5先在角上立下是好手。對應至白8，黑棋得到先手到9位曲，黑棋已經淨活，而且右邊有B位露風，當然黑好。

圖四　變化圖　白2改為在左邊打黑⚫一子，黑3長出，白4接後黑5巧妙地到下面逼白6長出，黑7、9兩手順著調子沖出來，等白10接後黑11接上吃下上面三子白棋，黑棋收穫更大。

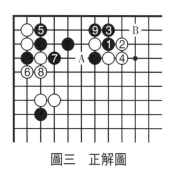

圖三　正解圖

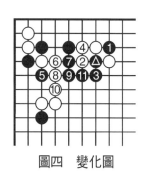

圖四　變化圖

第三十七型　黑　先

圖一　黑先　白在◎位刺攻擊三子黑棋，黑如在A位接，則白即B位鎮，黑棋是在按白棋的意願下棋，被白棋牽著鼻子走很不爽。

圖二　正解圖　黑1到右邊挖是好手，因為右邊已是白棋厚勢，不怕再加強白棋。白2在右邊打，黑3退，白4不能不接，黑5夾，白6接後黑於7位跳出，舒暢！白如在A位擠入，則黑即B位沖，白左邊數子將要逃孤。

圖一　黑先

圖二　正解圖

　　圖三　變化圖　黑1挖時白2改為左邊打，這就是黑棋早就準備好的見合手段，黑3接上，白4不得不提，黑棋仍然搶到了5位的跳出，白右邊雖然開了一朵花，但和右邊厚勢重複，並不可怕。

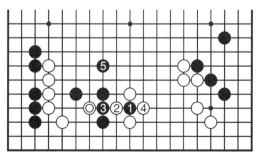

圖三　變化圖

圖四　參考圖

圖四　參考圖

黑1在右邊挖時白2改為沖，黑3頂，白4斷，黑5長時白6不得不斷，黑7長逼白8長，黑再9位曲吃掉下面兩子白棋，顯然黑棋獲利不少。

第三十八型　白　先

圖一　白先　這是一盤實戰譜，黑在⚫位斷，白棋被分成兩塊，很容易受到黑棋攻擊，白如到上面A位接，則黑B位渡過，白棋無後續手段。

圖一　白先

圖二 正解圖 白1到中間跳是出人意料的一手好棋，其中奧妙就是上下有見合手段。黑2打，白3順勢打一手，等黑4接上後白5到下面枷黑▲一子，黑6企圖脫逃，以下是演示黑棋逃跑過程，對應至白15，黑被全殲。其中要注意的是黑10沖時，白11冷靜退是好手，如在A位擋則黑可逸出。

圖二 正解圖

圖三 變化圖 當白1跳時黑2改為長出，白3即可立下，黑無法在A位斷，如斷則白5位打即可。黑4只好做活，白5虎，黑棋不只下面被穿通，而且中間兩子反而成了負擔。這正是白1的見合戰術。

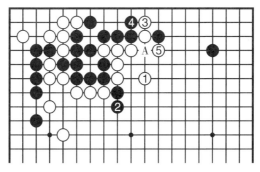

圖三 變化圖

圖一 黑先

第三十九型 黑 先

圖一 黑先 白棋在角上有一定缺陷，黑棋如何抓住時機對其攻擊以取得利益？如僅僅在A位尖，則白B位擋後就毫無意義了。

圖二 正解圖

圖二 正解圖 黑1到二路托是有見合手段的好手。白2虎，黑3退後，由於黑還有A位靠斷白棋的手筋，白尚差一手棋。當然黑棋獲利不少。

圖三 變化圖

圖三 變化圖 黑1托時白2外扳，無理！黑3長入後白4只有接，黑5沖後吃去角上兩子白棋，而且白棋失去了根據地，還要在A位渡過，白棋大虧。這就是黑棋上下有手段的見合戰術。

第四十型 白 先

圖一 白先 這是一盤高手的實戰譜，原為黑在❷位

尖沖，一般白棋在3
位長以後可在A位小
飛。可是現在白1先
向角上長一手再3位
曲，是預謀以下有見
合好手的妙棋。

　　圖二　變化圖
白1點入是在黑▲上
長時就預謀好的一手
棋。黑2立下是阻止
白在此處渡過，有些
無理。正解應該在3

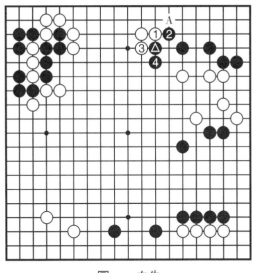

圖一　白先

位接上讓白1渡過，現在阻渡將損失慘重。白3沖，黑4
擋，白5併不急於回來而是立下，黑6擋，白7斷也是左
右逢源的見合戰術。黑8立下，白9吃黑6一子，黑棋被
分成兩塊，尤其是左邊五子成了無根之棋，將受到白棋猛
烈攻擊，全局被動將成敗勢。

　　圖三　參考圖　白在◎位斷時，黑8改為此圖中的1

圖二　變化圖

圖三　參考圖

位接，白2有在角上點方的妙手。黑3只有擋，否則白在
4位渡過。白4夾時黑5只有扳過，白6斷，黑7還要後手
退回。白棋吃下黑兩子，得到一個大角相當滿足，勝利在
望。

第四十一型　白　先

圖一　白先

圖一　白先

戰鬥在下面進
行，黑棋在●位扭
斷，白棋的對應一定
要左右逢源才行。如
只在A位打，則黑B
位長後白棋並未安
定，形狀很差，明顯
失敗。

圖二　正解圖

白1在上面打的
下一手3位頂是在為
讓黑棋兩面不能兼顧

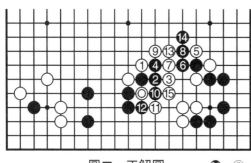

圖二　正解圖　　●=○

做準備。黑4曲時白
5又到右邊打，等黑6長時白7在中間沖出，黑8無奈只有
曲，於是白9、11對黑棋進行了包打，再13位接上，黑
14還要長，白棋很滿意，而且得到了先手。

圖三　變化圖　白3頂時黑4改為在左邊打白一子，
白5仍到右邊打，黑6長出時白7壓，黑8只有提白一
子。結果白9吃去黑兩子。黑8如在9位長，白即於A位

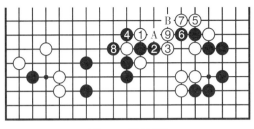

圖三 變化圖

打，黑仍要8位提白子，則白B位還是吃掉黑子。

第四十二型 黑 先

圖一 黑先 這是一盤讓五子的對局，白棋在◎位打入是欺著，但在讓子棋中是上手常用手段，黑棋稍不注意即中圈套。

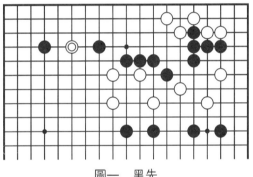

圖一 黑先

圖二 失敗圖

黑1壓靠，正中白計，白2扳出，黑3斷至白6提黑子，黑7渡過後白8、10連壓兩手，和中間白棋連成一片，形成雄厚外勢，而上面有白子◎潛伏，黑棋很難

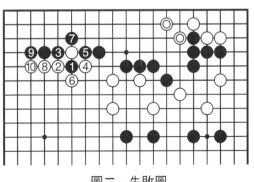

圖二 失敗圖

成大空，所以黑棋不成功。

　　圖三　正解圖　黑1尖攻白◎一子正是所謂「棋逢難處走小尖」的好手。白2挺起，黑3扳，白4曲後黑5虎，看似簡單的幾手棋，卻深得見合之精華。因為以下黑棋有A位封中間大龍和B位封白三子必得一手的好棋。

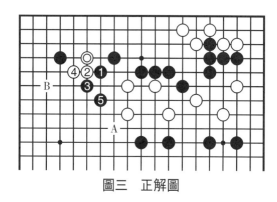

圖三　正解圖

第四十三型　白　先

　　圖一　白先　白棋右邊三子尚有相當價值，白棋如何讓黑棋不能左右兼顧是關鍵。

圖一　白先

圖二　失敗圖

白1到右邊門黑三子，但少一口氣，至黑4白三子被吃。白5企圖逃出，但黑6正好枷住，白無所得，而且並未成為活形還要逃孤，白棋失敗不言而喻。

圖二　失敗圖

圖三　正解圖

白1先長是讓黑棋左右不能兼顧的好手，黑2如圖二黑6一樣枷，白3尖也是見合手段，黑4接，白5就吃下右邊三子黑棋。黑4如在A位吃白兩子，則白就4位接回兩子白棋，黑棋更差。

圖三　正解圖

圖四　變化圖

白1長時黑2打，白3當然長，黑4長，白5長出後黑

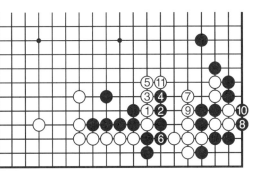

圖四　變化圖

還要在6位接，白7就枷右邊三子黑棋，搶到了9位封後再11位曲，黑棋下面全部捐軀了。

第四十四型　黑　先

圖一　黑先

圖一　黑先

　　顯然中盤進行了一場激烈的戰鬥，黑棋中間數子被白棋包圍在中間，然而下面白棋還有漏洞，黑棋如何抓住時機？關鍵是要「東方不亮西方亮」。

圖二　失敗圖

圖二　失敗圖

　　黑1刺，白2接，黑3靠是常用的突圍手段，但在此型中卻行不通。白4扳，黑5沖，白6打，黑7長，白8接上後裡面黑棋已經無法逃出了。

圖三　正解圖

黑1挖是有見合手段的妙手，白2在下面打，黑3退，白4虎，黑5平，白6沖一手後還要在8位接上，黑9就靠出，和中間白棋相互攻擊，下面總不會吃虧。

圖三　正解圖

圖四　變化圖

黑1挖時白2改為在裡面打，黑就有了見合手段，黑3退回，白4只有接，黑5尖逼白6位接後於7位長出，白8壓，黑9跳，結果黑棋比圖三更加順暢。

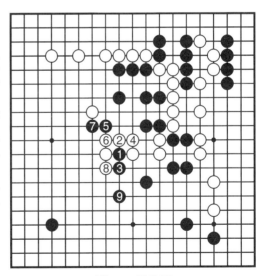

圖四　變化圖

第四十五型　黑　先

圖一　黑先

圖一　黑先

戰鬥在左邊進行，黑棋正在圍攻白棋數子，白在◎位跳企圖逃出，黑如在A位壓，則白即B位跳，黑再無攻擊手段了。黑棋要有「東方不亮西方亮」的下法就算成功。

圖二　正解圖　黑1到上面飛是聲東擊西，更是讓白棋上下不能兼顧的好手。白2只好在中間逃出，黑3擋下獲利頗豐。

圖二　正解圖

圖三 變化圖

黑 1 飛壓時白 2 先長一手，等黑 3 長後再於下面 4 位長出，黑 5 就到上面沖，以下是雙方正常對應，至白 14 是防止黑「滾打包收」形成厚勢，但黑 15 跳出後有 A、B 兩處見合，不管黑佔到哪一處白都不好受。

圖三 變化圖

第四十六型 白 先

圖一 白先 在實戰中角上黑子脫先造成了如此棋形，白棋應如何攻擊才能達到攻擊黑棋的目的？

圖二 失敗圖 白 1 到角上扳，黑 2 打後到 4 位拆一，白 5 擋後黑 6 長出。結果黑棋不但出頭順暢，而且可以隨時在 A 位做活，白棋沒有發揮攻擊的強勢。

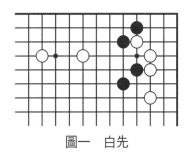

圖一 白先

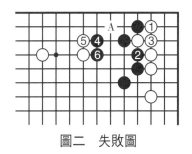

圖二 失敗圖

圖三　正解圖　白1夾是攻擊要點，讓黑棋很難兼顧。黑2接時白先在3位刺斷，黑4也只有長，白5再於角上扳，黑棋整塊棋缺少眼位，將受到白棋猛烈攻擊。

圖四　變化圖　白1夾時黑2先到角上打，但仍要回過頭來在4位長。白5先立下，逼黑6接上後再在7位打黑2一子。對應至黑10時黑棋仍未安定，白棋成功。

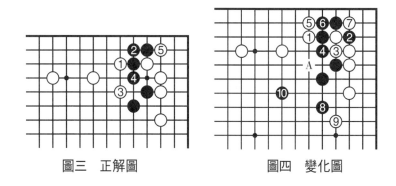

圖三　正解圖　　　　　圖四　變化圖

第四十七型　黑　先

圖一　黑先　雙方在角上進行戰鬥，黑棋要爭取出頭並能攻擊白棋才算成功。

圖二　失敗圖　黑1壓靠白◎一子，白2扳起，黑3

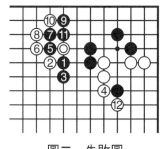

圖一　黑先　　　　　圖二　失敗圖

長時白4就到右邊壓，黑5斷時白6就在外面打，至白10
得到先手後白12到右邊扳。白棋兩邊都已走好，黑棋沒
有太大好處。

圖三 **正解圖** 黑1尖看似很簡單的一手棋，卻是最
有力的一手棋。因為白2壓時黑3即到上面夾擊白◎一
子。白◎一子如在上面拆，則黑就2位挺起。這正是見合
戰術的運用。

圖四 **參考圖** 黑1如在右邊壓，則白2當然也壓
出。黑3位夾時白4飛出，輕靈！如此黑▲一子已經受
傷，而且白還有A位曲封鎖黑棋的好手。而黑3一子反而
成了孤棋，黑棋不爽。

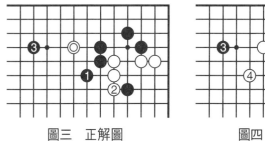

圖三 正解圖　　　　圖四 參考圖

第四十八型　黑 先

圖一 **黑先**

中間白棋拆二本
應補一手，現在兩邊
都是黑棋厚勢，而且
右角白棋也未淨活，
黑棋如何抓住戰機是
關鍵。

圖一 黑先

圖二　正解圖

圖二　正解圖

黑1在白一子右邊碰，白2在二路扳，黑3扳，白4打，黑5長，白6接上時黑7尖，好手！以後可A位拉回黑3

一子，則白棋崩潰，或在B位立下殺死白角，這就是見合手段。

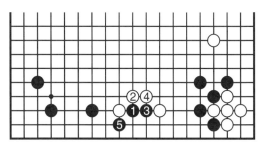

圖三　變化圖

圖三　變化圖

黑1碰時白2改為上扳，黑3頂後再5位扳，黑棋掏空了白棋，也讓白棋成了浮棋。

第四十九型　白　先

圖一　白先　白棋被分成上、下兩處，要想辦法讓它們連成一片，這裡也有見合手法。

圖二　失敗圖(一)　白1在上面沖，黑2就硬斷，白3枷是常用吃子手段，可是黑4、6只要簡單地沖，白就吃不了黑三子了。白棋兩邊都不好。

圖三　失敗圖(二)　白1改在下面長，黑2仍然沖後在4位斷，白5打，以下是必然對應，黑10扳是強手，黑12

圖一　白先　　　　　　　　圖二　失敗圖(一)

後下面白子已被吃掉，如再被黑在A位長，那上面白棋也要嗚呼了。

　　圖四　正解圖　　白1跳起是絕妙一手，黑2沖，白3尖後兩邊白棋已經連接上了，因為不管黑在A位或B位沖，白擋後均為虎口，黑棋無法斷開。這也是一種見合戰術運用在防禦上的下法。

圖三　失敗圖(二)　　　　　圖四　正解圖

第五十型　　白　先

　　圖一　白先　　黑角雖然看上去好像很堅固，但是當兩邊都有白棋時，白棋仍有打入的手段。

　　圖二　失敗圖　　白1打入不對，黑2擋下後白1頂多

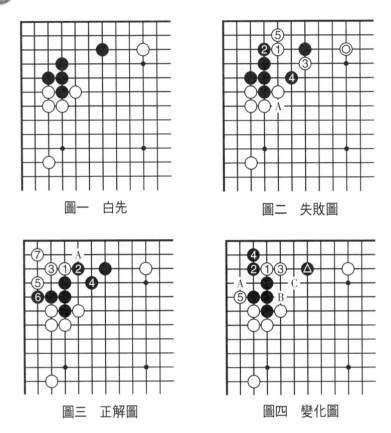

圖一　白先　　　　　　　圖二　失敗圖

圖三　正解圖　　　　　　圖四　變化圖

是在3位逃出，白5立下後有A位斷頭，而右邊一子◎也顯得孤單。

　　圖三　正解圖　　白1到角上托是左右有棋的好手，黑2在左邊扳，白3向角裡長，黑4補斷，白5尖，黑6阻渡，白7活角。白4如A位立，見後面參考圖。

　　圖四　變化圖　　白1托時黑2改為在角上扳，白3長出，黑4在角上立。以後黑如A位擋，則白即在B位將角封鎖在內，黑▲一子將被吃。黑如C位吃白1、3兩子，則白即A位向角裡長，實利大好。

圖五　參考圖　在圖三中黑4立下有些無理，白5扳，黑6扳後白7斷，以下形成了所謂「拔釘子」，黑棋將被全殲。

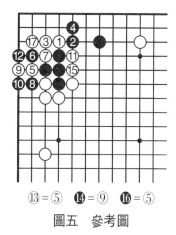

⑬＝⑤　⑭＝⑨　⑯＝⑤

圖五　參考圖

第五十一型　白　先

圖一　白先　中盤戰鬥在角上進行，關鍵是白棋怎樣才能取得最大利益，而不是得小利而大局上被動。

圖二　失敗圖　白1在二路打操之過急，黑2長，白3打後黑4打，白5提後只活了一個小角，而黑6跳後黑棋外勢整齊且雄厚，白棋當然不能滿意。

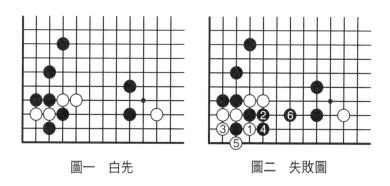

圖一　白先　　　　圖二　失敗圖

圖三　正解圖　白1飛是左右有見合手段的好手，黑2接上守角，白3托即可渡過，白棋主動。

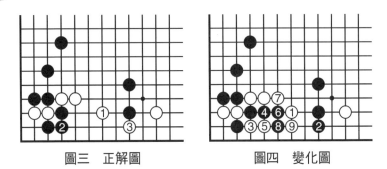

圖三　正解圖　　　　　　　　　圖四　變化圖

　　圖四　變化圖　白1飛時黑2立下阻止白棋渡過，白3就在二路打，以下是征子，不只吃下黑四子，而且形成了外勢，黑棋損失巨大。

第五十二型　白 先

　　圖一　白先　中盤就在角上展開了激烈的戰鬥，白棋四分五裂好像已經無法收拾了，但是如找到見合手段就能逃出困境。

　　圖二　正解圖　白1到上面頂是絕妙好手，黑2扳抵抗，白3就到下面開始征黑兩子，到黑8時，白9位打黑2一子，以後A、B兩處必得一處，白棋得到解脫。

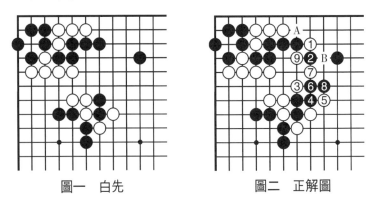

圖一　白先　　　　　　　　　圖二　正解圖

圖三　變化圖　白1頂時黑2曲下，白3夾，黑4緊白氣，白5再扳，黑6不得不打上面白棋。白7到下面打，黑▲兩子即可逸出。

圖四　參考圖　黑2又改為在中間扳，白3、5連打兩手，然後白7到上面長，黑8企圖逃出，但經過白9至白13，黑棋成為「烏龜不出頭」被吃。

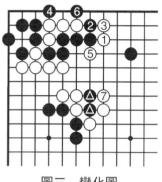

圖三　變化圖　　　　　圖四　參考圖

第五十三型　黑 先

圖一　黑先　黑棋在▲位打，白在◎位接上後黑棋如何利用見合手段取得最大利益？

圖一　黑先

圖二　失敗圖　黑1老實接上，白2當然渡過，黑3到右邊打一手幫白4接厚，黑棋幾乎是一無所得，是地地道道的俗著。

圖三　正解圖　黑1從下面打是有見合後續手段的妙手，白2長，黑3跟著長出，白4在下面打是正應，黑5到

圖二　失敗圖

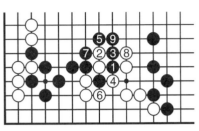

圖三　正解圖

圖四　變化圖

上面打，白6提，黑7打時白8打，黑9接後形成厚勢封住了白棋，黑棋不錯。

　　圖四　變化圖　圖三中黑5打時，白6不在下面提黑子而是曲，無理！黑7就到左邊立下，白8斷，黑9打，白10長時黑即在11位沖出，以後A、B兩處見合，白棋無論丟哪一邊都會吃大虧。

第五十四型　黑　先

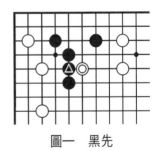

圖一　黑先

　　圖一　黑先　黑▲接上白◎一子後堅實了，於是就對左邊白棋產生了攻擊手段。

　　圖二　正解圖　黑1靠下是有計劃的一手好棋，白2扳，黑3扭斷，白4在上面打，黑5反打，白6提，黑7接上後白◎一子已成孤棋，而且黑被包圍在內，大虧。

　　圖三　變化圖　黑3斷時，白4改為在下面打，黑5就改為在裡面打，正是準備好了的見合點，白6提後黑7

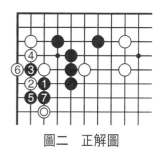

圖二 正解圖

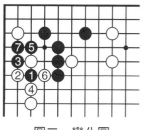

圖三 變化圖

接上，角上一子白棋被吃，黑棋獲利頗豐。

第五十五型 黑 先

圖一 黑先

白棋在◎位打入，黑棋如按常規下法是在A位跳起，但白即於B位托過，黑棋一無所得，大虧！

圖二 失敗圖

黑1到角上托，白2扳，以下按定石進行，對應至白14後白棋在左邊形成了厚勢，黑棋▲一子成了孤棋，而且右邊還有A位的中斷點，很難成大空，顯然黑棋不爽。

圖一 黑先

圖二 失敗圖

圖三　正解圖　黑1頂不是定石下法，是只有在中盤時才出現的變著，是有見合手段的好手。白2向下長，黑3在角上扳，至白8接時黑9跳起，白10不得不飛，黑11跳起後白◎一子已無法活動，而且左邊兩子白棋也不安定。全局黑好。

圖三　正解圖

圖四　變化圖　黑1頂時白2改為向下立，黑3是和圖三黑3見合點，白4扳，黑5當然長，至黑7後白8到二路飛連回一子白棋，黑9關起後白右邊兩子◎將被攻擊，而且黑還有A位靠下的手段，顯然黑棋有利。

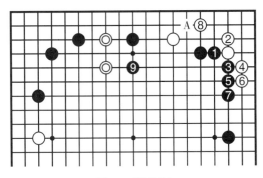

圖四　變化圖

第五十六型　黑　先

圖一　黑先　這是一盤讓五子的對局，白棋當然要用強，而黑棋則不能在沒有計劃好就隨手應棋。現在白在◎位扳出，黑棋應該如何對應？

圖一　黑先

圖二　失敗圖

白在◎位扳，黑1斷太草率，白2到上面補斷，黑3不能不長，白4沖後上面已全部歸白所有，黑棋不爽。

圖二　失敗圖

圖三　正解圖　當白在◎位扳時黑1退是冷靜的一手棋，白2無奈只有接上，黑3壓又是強手，白4逃，黑5順勢擋下，白6沖，黑7長出，以後有A、B兩點見合，白棋將苦戰。

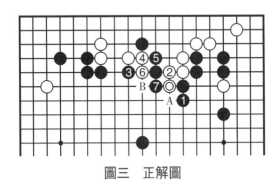

圖三　正解圖

第五十七型　黑　先

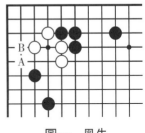

圖一　黑先

圖二　失敗圖

圖一　黑先　白角在兩邊黑棋包圍之中，黑棋不下出點便宜來總不甘心。當然黑如僅僅在A位尖，則白B位擋，黑不能滿足。黑如在B位托，則白A位扳後黑也沒有後續手段。

圖二　失敗圖　黑1扳大有畫蛇添足之嫌，白2扳，黑3點時白4打，黑5退回，至黑7擋黑雖得到了角部，但是先賠了一子，有點不划算。

圖三　正解圖　黑1直接點才是正解，是兩邊均有棋可下的妙手，白

圖三 正解圖

圖四 變化圖

2阻渡，黑3就到上面扳，白4只有團，黑5長進，至白8提黑一子，黑棋獲利不少。

　　圖四　變化圖　黑1點時白2到上面扳，黑3即渡回，這就是兩處必得一處的好處。要注意此型和失敗圖的區別，以後黑還有A位刺和B位扳等手段。

第五十八型　白　先

　　圖一　白先

　　這是一盤實戰譜，現在黑棋上方尚有打入餘地，如被黑再補一手白棋就很難再插足其間了。但打入點一定要有「東方不亮西方亮」的準備。

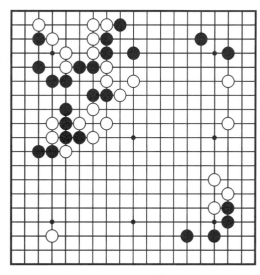

圖一　白先

圖二　實戰圖

圖二　實戰圖

圖二　實戰圖

白1打入正中黑棋要害。白如到A位守角，雖大但是不夠積極。黑2尖，白3飛起是輕靈的一手棋，黑4跨，白5沖是棄子，黑6擋，白即於7、9、11位連壓三手，黑12曲後白13長出，吃下左邊四子黑棋，收穫不小。

圖三　變化圖

圖三　變化圖

白1打入時黑2在左邊尖沖企圖抵抗，白3就直接上沖，黑4擋，白5長出，以下至白11接，黑棋左邊雖保住了，但右角想做活很困難，或者勉強逃出也會吃大虧。

第五十九型 白 先

圖一 白先 白棋◎四子在黑棋重重包圍之中，如淨死在裡面，這盤棋也就結束了。如何取得一定利益是本局關鍵，當然要有「東方不亮西方亮」的手段。

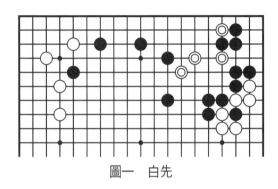

圖一 白先

圖二 失敗圖 白1直接壓，黑2扳起，白3斷用強，黑4冷靜地退，白5只好向上長，如在6位打，則黑即5位打，白在裡面不能做活。黑6、8後再10位跳回，白棋上面四子很難做活，即使勉強逃出，左邊損失也太大了。

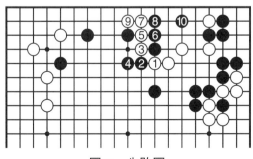

圖二 失敗圖

圖三　正解圖　白1在黑▲外面碰是意外的一手好棋，以下有見合手段，黑2向下長是為了淨吃右邊四子白棋。白3擋下，黑4不得不尖，白5曲後左邊三子黑棋將受到攻擊，以後白還有A位托的大官子，白棋可以滿意。

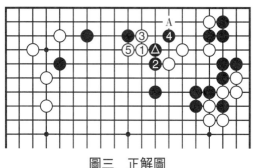

圖三　正解圖

圖四　變化圖　白1碰時黑如在上面2位托過，白3就先到下面靠一手，然後在5位飛出，以後A、B兩處見合，右邊數子白棋就逸出黑棋的包圍圈了。

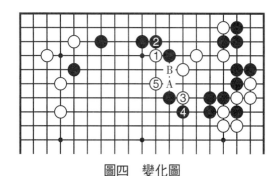

圖四　變化圖

第六十型　白　先

圖一　白先　黑棋在▲位刺，白棋要用見合手段來對

圖一　白先

應才可得到安定。

　　圖二　失敗圖　黑棋在⬤位刺時白1老實地接上也太隨手了，完全在讓黑棋牽著鼻子走。黑2在二路尖後白棋整塊不活，將面臨外逃的壓力。

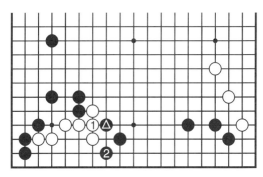

圖二　失敗圖

　　圖三　正解圖　白1到二路托是上下有棋的好手。黑2扳，白3退，等黑4接後白棋再於5位接上，白棋不壞。

　　圖四　變化圖　白1托時黑2在裡面扳，白3擠斷，黑4只有打，白5正是原定的見合處，黑6接後白7挺起，白棋不只已成活棋，而且出頭順暢。

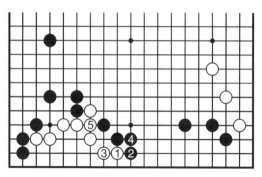

圖三　正解圖

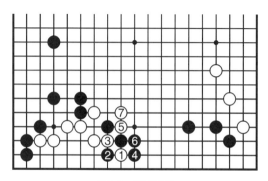

圖四　變化圖

第六章 官子的見合

　　見合在官子中也很重要，如在雙方盤面上均有一個後手兩目，而且盤面上還有一個後手一目時，那兩個後手兩目就是見合處，不急於去收，而是去收後手一目。

　　在官子中往往會出現死活問題，而這死活中就存在見合手段，一定要掌握好。

第一型　白　先

　　圖一　白先　白在◎位曲，黑棋本應在A位接，現在脫先了，當然白棋要殺死黑棋是不可能的，要求用見合手段取得官子便宜。如白只在A位沖，則黑B位擋僅得一目棋，算失敗。

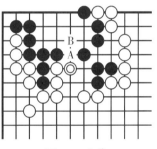

圖一　白先

　　圖二　失敗圖　白1到上面打是當然的一手，但是白接下來在3、5、7位連打，黑8接上後，即使白在9位沖，黑10擋後白也毫無所得，和開始就在9位沖結果一樣。

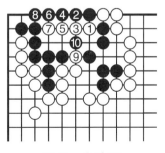

圖二　失敗圖

圖三　參考圖　白1打後再於3位打，當黑4長時白不再打了，而是到下面5位尖頂，下面就有了A位連回和B位吃三子黑棋的兩處見合，白必得一處，整塊黑棋不活。

圖四　正解圖　綜上所述，當白1打時黑2只好反打，白3提，黑4還要退，對應至黑10，白棋先手破壞了黑棋五目強。

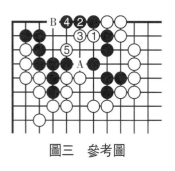

圖三　參考圖

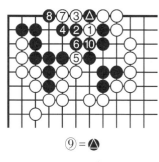

⑨＝●

圖四　正解圖

第二型　白　先

圖一　白先　黑棋在角裡已經淨活，現在白棋官子應從何處入手？如僅在A位扳，則黑B位打後甚至可以暫時不補棋，白棋索然無味。

圖二　正解圖　白1點入是有見合手段的好手，黑2尖頂是正應，白3渡回，黑4還要在角上做活，白棋先手破了白空，應該滿意。

圖三　變化圖　白1點時，黑2

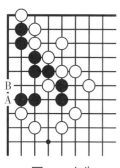

圖一　白先

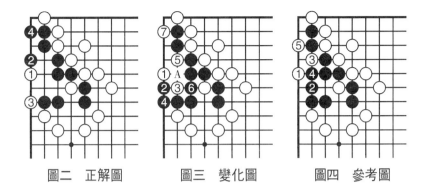

圖二 正解圖　　　圖三 變化圖　　　圖四 參考圖

尖頂阻止白1渡過到下面。白3先打一手後再5位斷。黑棋A位不能入子，只好6位接上，白7就到角上吃黑兩子。這正是準備好的見合手段。

　　圖四　參考圖　白1點時黑2曲阻渡，白3斷，黑4打時白5做劫。此劫關係到黑棋死活，是不能輕易開的。

第三型　黑　先

　　圖一　黑先　上面白棋有一定的缺陷，黑棋要抓住時機運用見合戰術取得官子便宜。

　　圖二　正解圖　黑1點入後白2退是正應，黑3退回，黑棋得到不少官子。這樣以後白棋還有可能在A位圍得幾目棋。

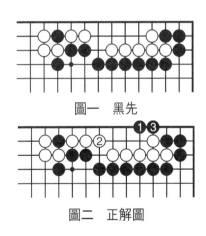

圖一　黑先

圖二　正解圖

　　圖三　變化圖　黑1點入時白2擋阻止黑棋渡過，是無理棋。黑3就在左邊扳，白4斷，對應至白8，黑中間

<div align="center">圖三　變化圖</div>

第四型　白　先

圖一　白先　白棋角上一子◎尚有利用價值，白可利用見合手段獲得官子便宜。白如A位點，則黑B位接，白C位扳，黑只要D位打，白已無後續手段了。

圖二　正解圖　白1先在角上扳才是正確下法，以下白棋就有了見合手段。黑2在下面扳是正應，損失最小。白3點，黑4接也是正確的對應。白5接回白3一子，黑6要後手渡回，白先手壓縮了黑子八目強。

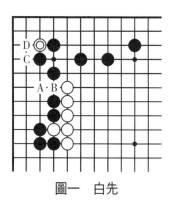

<div align="center">圖一　白先</div>

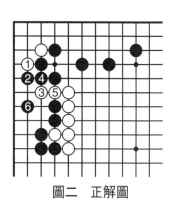

<div align="center">圖二　正解圖</div>

圖三　變化圖㊀　白3點時黑4接上是無理棋。白5擠打，黑6只好接上，白7虎，黑8打後再10位吃白兩子也是不得已。白11在角上扳後再13位做眼已成活棋，黑棋損失更大。

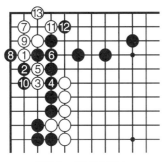

圖三　變化圖㈠

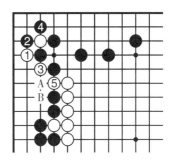

圖四　變化圖㈡

圖四　變化圖㈡　白1扳時黑2改為裡面打，白3打，黑4提，白5沖下後，黑如A位打，則白即B位雙打可得不少官子。所以還應以圖二為正應。

第五型　白　先

圖一　白先　由於黑棋棋形不完整，白棋可以利用黑的A位中斷點讓黑棋不能用強，當然要有見合手段才行。

圖二　失敗圖　白1扳太隨手，白3接後黑4到右邊補好之後，角上黑棋可成八目棋。白棋頂多是先手得到了兩目棋而已。

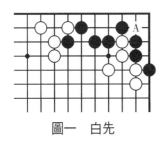

圖一　白先

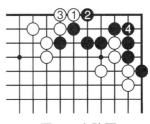

圖二　失敗圖

圖三　正解圖　白1點，黑2接上，白3渡過，黑4打後還要在6位做活，黑8後黑角上僅剩下兩目棋。

圖四　變化圖　白1點時黑2改為尖頂，白3和A位

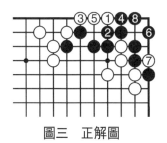

圖三　正解圖

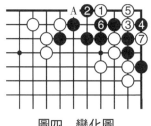

圖四　變化圖

是見合處。黑4在右邊打，白5立下後黑6只有接上，白7撲入後黑三子被吃，白棋獲利更大。

第六型　黑　先

　　圖一　黑先　白棋看似很牢固，但黑仍可利用白棋內一子黑棋▲併結合見合手段取得官子利益。

　　圖二　失敗圖　黑1和黑3在兩邊扳後再5位接，是一般官子，收穫不大，而且黑▲一子幾乎沒有起到任何作用。

圖一　黑先

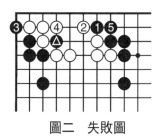

圖二　失敗圖

　　圖三　正解圖　黑1點入是左右有棋的好手，白2擋是正應，黑3渡回，白4擋，黑棋先手取得了比圖二更多的官子。而且以後黑在A位扳後，白仍要在B位補一手。

　　圖四　變化圖　黑1點時白2擋下阻渡，無理！因為黑3是早就準備好了的見合點，白角上三子被吃，白反而

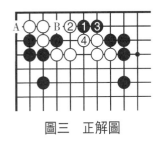

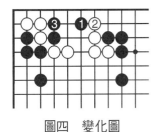

<center>圖三　正解圖</center>　　　　　<center>圖四　變化圖</center>

不活。

第七型　白　先

圖一白先白　棋可以利用被包圍在裡面的一子白棋和上邊一路的白子◎搜刮官子，但一定要運用見合戰術。

圖二　失敗圖　白1在上邊一路扳太隨手了，黑2跳後白棋所獲不大，而且黑內部一子白棋◎也毫無用處了。

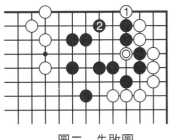

<center>圖一　白先</center>　　　　　<center>圖二　失敗圖</center>

圖三　正解圖　白1扳，黑2曲抵抗，白3連扳是好手，黑4打時白5、7滾打，黑8提後白9還可以在二路長，直到白13連回，掏盡了黑棋下面的空。

圖四　變化圖　白1扳時白3接上，這是和圖三中白3見合的一手棋。以後白有A位打和B位吃黑三子的見合手段。黑棋損失比圖三更加慘重。

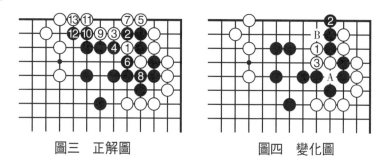

<table>
<tr><td>圖三　正解圖</td><td>圖四　變化圖</td></tr>
</table>

第八型　白　先

圖一　白先　白棋上面是「硬腿」，內部還潛伏了一子白棋◎，如懂見合戰術就可以得到官子便宜。白如僅僅在A位沖，則黑B位擋不過是先手一目而已。

圖二　正解圖　白1跳入，黑2只有團，白3到下面立下和5位曲一手都是棄子，白7位扳，黑8緊氣後白9渡過。黑8如在9位阻渡，則白即A位扳成劫爭，此劫白是無憂劫，黑棋一旦失敗，損失特大，所以不可能開劫。白9後收穫不小。

圖三　變化圖㈠　白1跳時黑2擋下阻渡，無理！白3尖頂倒撲黑三子，黑4只有打，白5擠打以後A、B兩處見合，黑只能C位提，白即A位提黑兩子，收穫不小。

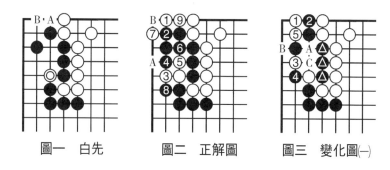

<table>
<tr><td>圖一　白先</td><td>圖二　正解圖</td><td>圖三　變化圖㈠</td></tr>
</table>

　　圖四　變化圖㈡　當白3尖頂時黑4接上抵抗，白5就向角上扳，這正是計畫中的見合點，黑6打時白7虎成劫爭，此劫白為無憂劫，但對黑棋來說太重！黑一般不敢也不應該開此大劫。

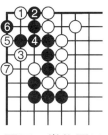

圖四　變化圖㈡

第九型　白　先

　　圖一　白先　進入官子階段，白棋如能逃出中間被圍的三子◎，則是不小的官子。但一定要有「東方不亮西方亮」的手段。

　　圖二　失敗圖　白1打，隨手！黑2只反打即可，白3提後黑4立下，白中間三子已經無法逃出。

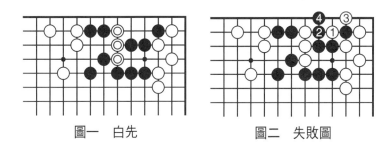

圖一　白先　　　　　　圖二　失敗圖

　　圖三　正解圖　白1立下是下一手均可渡回的有見合的好手。黑2接上，白3就在上面一路打，又是一手好棋，黑4接後白5渡回三子。

　　圖四　變化圖　白1立時黑2改為在右邊接上，白3就到左邊先沖一手後再5位渡回，也可直接在5位渡。

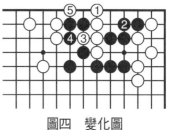

圖三　正解圖　　　　　　圖四　變化圖

第十型　白　先

圖一　白先　白棋可以利用潛伏在黑棋內部的一子◎，由見合戰術取得官子利益。

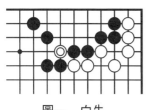

圖一　白先

圖二　失敗圖　白1直接斷打，黑2曲打，白3長是常用的棄子手段，黑4緊氣，白5扳後至黑8提，白棋並沒有獲得最大利益。

圖三　正解圖　白1在上面一路點入是好手，黑2尖是正應，白3退回後黑4擋，白棋先手得利，而且以後黑尚要在A位補一手。比圖二最少便宜兩目強。

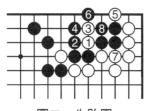

圖二　失敗圖

圖四　變化圖　白1點時黑2擋，無理！白3是準備好的見合處，黑4曲打，白5長後角上四子黑棋差一口氣被吃。

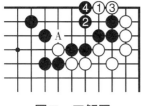

圖三　正解圖

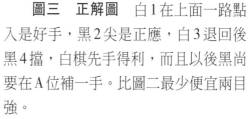

圖四　變化圖

第十一型　白　先

　　圖一　白先　黑棋右邊有
一子白棋◎，左邊有A位斷
頭，白棋利用這兩個條件，再
加上見合手段一定可以取得相
當利益。

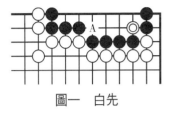

圖一　白先

　　圖二　正解圖　白1斷是
左右有棋的好手。黑2打時白
3到右邊立下，黑4提白子成
活棋，白5打吃右邊兩子黑
棋，收穫不小。

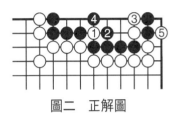

圖二　正解圖

　　圖三　變化圖　圖二中黑
4改為尖打吃白兩子，白5立
下正是見合點。結果黑左邊四
子被吃，而且還要後手在6位
做活。

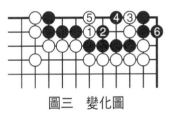

圖三　變化圖

第十二型　白　先

　　圖一　白先　白棋在圖中怎
麼收官才能取得最大利益？如僅
在A位沖，則黑B位打，白C位
接，黑D位接上，黑棋所得無
幾。

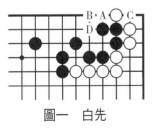

圖一　白先

　　圖二　正解圖　白1到裡面空三角前面頂是有見合手
段的好手。黑2夾是正應，白3打，黑4接後白5扳，黑6

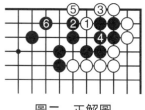 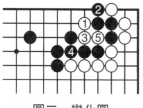

圖二　正解圖　　　　　　　圖三　變化圖

只有跳。黑如在A位打，則白可B位開劫，這種劫對黑棋不利。對應至黑6白棋所得不菲。

　　圖三　變化圖　白1頂時黑2曲下阻渡是無理的一手，白3向下沖，黑4只有接上，白5吃下黑棋四子，這就是在頂時就計畫好的見合手段。

第十三型　白　先

　　圖一　白先　死棋有時往往有意想不到的作用，現在黑棋右邊有兩子白棋◎，但仍有利用價值，可取得官子利益。當然要有「東方不亮西方亮」的手段。

　　圖二　失敗圖　白1到左邊夾是一般官子用的方法，和右邊兩子白棋◎不相干。至白7接是正常對應，而白◎兩子沒有發揮任何作用。

 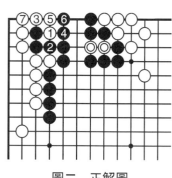

圖一　白先　　　　　　　圖二　正解圖

　　圖三　正解圖　白1到上面二路頂是出人意料的好手，黑2頂時白3沖，黑4打，白5立下，由於有白◎兩子，黑A、B兩處不能入子，形成了「金雞獨立」，黑左邊三子被吃，白棋收穫不小。

　　圖四　變化圖　白1頂時黑2在左邊頂，白3就長出，黑4只能在下面打，這就是白棋「東方不亮西方亮」的見合戰術。白5接上後吃下右邊三子黑棋，並逃出兩子白棋，收穫更大。

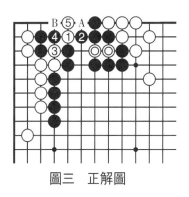 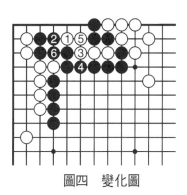

圖三　正解圖　　　　　　　圖四　變化圖

第十四型　白 先

　　圖一　白先　潛伏在黑棋右角的一子◎白棋好像已無價值了，但如找到見合手段就有出人意料的收穫。

　　圖二　正解圖　白1點入是左右有棋的好手，黑2尖是正應，白3托過，白棋獲得不少官子便宜。

圖一　白先

　　圖三　變化圖　白1點時黑2尖頂阻渡，過分！白3

圖二　正解圖　　　　　　圖三　變化圖

就到角上扳，這正是和圖二下法見合之處，黑4打時，白利用◎一子做劫，此劫白輕黑重，一般黑不宜開此劫。

第十五型　黑 先

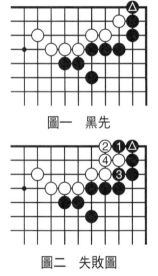

圖一　黑先

圖二　失敗圖

圖一　黑先　右角上有黑▲一子「硬腿」，一定要利用這一子取得官子便宜，當然要運用見合戰術。

圖二　失敗圖　黑1沖，白2擋，黑3打，白4接，這樣下是初級水準，太隨手了，而且角上一子▲「硬腿」一點用處都沒有了。

圖三　正解圖　黑1點入是利用黑一子▲「硬腿」潛入白空的妙手。白2曲是正應，黑3連回，比圖二要先手多得兩目。

圖四　變化圖　黑1點入時白2阻渡，黑3打是見合處，白4如接，則黑5立即斷打，白6提後黑7立下，右邊白子被全殲，白損失慘重。

<div align="center">

圖三　正解圖　　　　　圖四　變化圖

</div>

第十六型　白　先

　　圖一　白先　黑棋看似很完整，但白如只在A位靠下，則黑B、白C、黑D後白就沒什麼好處了，要找到更好的手段。

<div align="center">

圖一　白先

</div>

　　圖二　正解圖　白1到二路托是有見合手段的妙手，黑2在左邊扳讓白拉回是正應。這比直接在3位扳、黑2位曲、白A位接獲利要多不少。

　　圖三　變化圖　白1托時黑2曲下阻渡，白3扳後白5先虎一手再於7位打，黑8提白一子，白9接上後黑被分成兩處，而且還要到A位曲做活。黑棋損失慘重。

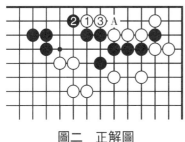

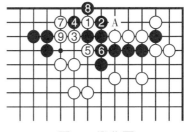

<div align="center">

圖二　正解圖　　　　　圖三　變化圖

</div>

第十七型　白　先

　　圖一　白先　白棋在黑棋內部有兩子白棋◎，可以利用見合戰術讓這兩子發揮作用。

　　圖二　失敗圖　白1長也是常用的手段，黑2打後白3、5多送兩子是棄子。白雖搶到7、9兩手得到了角空，但這還沒有充分發揮裡面兩子白棋的作用。

　　圖三　正解圖　白1到上面二路托是左右有見合手段的妙手，黑2在左邊扳為正應，白3退，而且以後還有A位夾的官子。

　　圖四　變化圖　白1頂時黑2向右曲，無理！白3正是見合點，黑4無奈，白5接上後角部三子黑棋被吃，損失慘重！

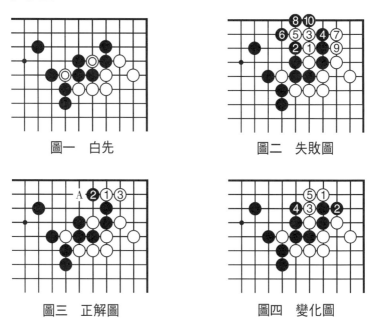

圖一　白先　　　　　　　　圖二　失敗圖

圖三　正解圖　　　　　　　圖四　變化圖

第十八型　黑　先

　　圖一　黑先　黑棋怎樣才能獲得最大利益是問題的關鍵。

　　圖二　失敗圖　黑1夾是在此型中常用的官子手段，白2夾，黑3在一路打雖是正應，但現在白有缺陷，黑可取得更大利益。

　　圖三　正解圖　黑1再向左邊一路對白◎一子夾，白2接，黑3頂後吃下白角上一子，比圖二收穫大得多。

　　圖四　變化圖　黑1夾時白2退，黑3可以再向前長一手，白4接後黑5擠，白6接，黑7渡過，白8擋。此圖黑是先手得利。白2時黑3也可5位擠，則白3、黑6可吃下白◎一子，但是後手。

圖一　黑先

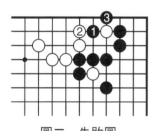

圖二　失敗圖

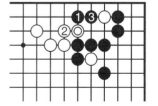

圖三　正解圖

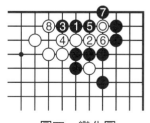

圖四　變化圖

第十九型　白　先

　　圖一　白先　黑棋似乎是無懈可擊，但白仍可以透過見合戰術獲得一定利益。

　　圖二　失敗圖　白1、3、5連走三手不過是普通的官子而已，連初學者也會走，並沒有找到黑棋的缺陷。只要懂得見合戰術就有辦法得到官子便宜。

　　圖三　正解圖　白1點入後就有了見合手段，黑2接上後白3尖，黑4只好接上，白5撲入是妙手，以後有A位成劫和白7提子兩處見合。黑6打，白棋做活。

　　圖四　參考圖(一)　白1點時黑2到下面接上，白3平，以後A、B兩處見合，黑棋不活。

　　圖五　參考圖(二)　白1點時黑2團，但白3沖後再於5位多棄一子，黑不活。

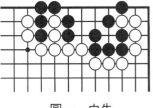

圖一　白先

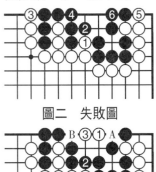

圖二　失敗圖

圖三　正解圖

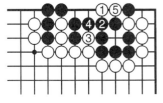

圖四　參考圖(一)

圖五　參考圖(二)

第二十型　黑先

圖一　**黑先**　白角上有缺陷，黑棋如能找到見合處就可以得到官子利益。

圖二　**失敗圖**　黑1打，白2接，黑於左邊3位扳後再5位粘不過是普通的先手官子而已，沒有得到更多的利益。

圖三　**正解圖**　黑1到「二・二」路靠，白2虎是正應，如5位接，則黑即2位長，結果將如圖四變化圖。黑3打，白4只有立防黑渡過，黑5提白數子，得到官子便宜不小。

圖四　**變化圖**　黑1點時白2到角上扳，黑3正是和A位見合處，白4只有接上，黑5、7後白還要在8位破眼，黑棋在裡面和白棋形成了雙活。

圖五　**參考圖**　在圖三正解圖中，黑3打時白4接上有些過分。

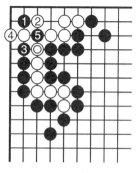

圖一　黑先

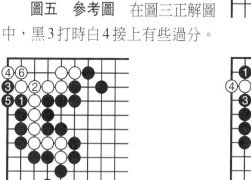

圖二　失敗圖

圖三　正解圖

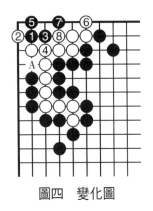

圖四　變化圖　　　　　　圖五　參考圖

黑5渡過，白雖有6位撲入的妙手，但是白8後主動權在黑棋手裡了，黑如在A位扳，則白只好在B位拋劫，此劫白重黑輕，白棋凶多吉少。

第二十一型　白　先

圖一　白先　白棋和黑棋都不存在死活問題，要求白棋利用見合戰術取得官子便宜。

圖二　失敗圖　白1到上面長，黑2打，白3接後黑4虎，白棋沒有得到什麼便宜，而且如在A位接還是後手，如不補則黑還有A位沖、白B位擋的先手一目，白棋無味。白棋要找到黑棋的缺陷加上見合戰術就可以取得一定

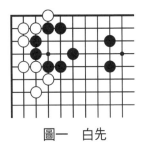

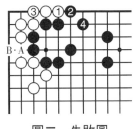

圖一　白先　　　　　　　圖二　失敗圖

利益。

圖三 　正解圖　　白1到裡面斷一手，等黑2打時白再於3位長，等黑6虎時白7搶到了先手在左邊打。

圖四 　變化圖　　白1斷時黑2改為在下面打，而白3馬上找到見合處到右邊頂，黑只好4位提白一子，白5得以渡過，收穫不小。

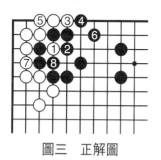

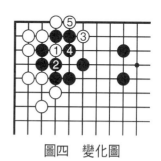

圖三　正解圖　　　　　　圖四　變化圖

第二十二型 　白 先

圖一 　白先　　本題的要求是白棋如何利用見合戰術在角上獲得官子最大利益。

圖二 　失敗圖　　白1扳後黑2跳是正常官子，談不上什麼便宜，不過得了個先手而已。

圖三 　正解圖　　白1點入是左右兼顧的好手，黑2頂

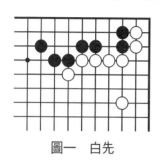

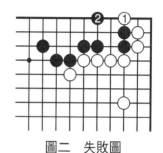

圖一　白先　　　　　　　圖二　失敗圖

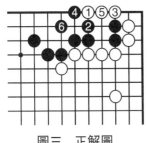

圖三 正解圖

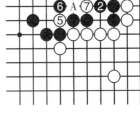

圖四 變化圖

是正應，白3跳回，至黑6補，白棋先手取得了比圖二多兩目的利益。

圖四 變化圖 白1跳時黑2曲抵抗，白3托回，黑4沖斷是無理的過分之棋，白5先到左邊斷一手，妙！黑6打後白7打吃右邊四子黑棋。黑6如在A位曲，則白即6位貼，黑將損失更大。

第二十三型 黑 先

圖一 黑先

圖一 黑先 黑棋如何才能先手吃下白◎一子？當然要讓白棋不得不成為後手。

圖二 失敗圖 黑1到上面先沖後再於3位斷下白棋一子，但是後手。

圖三 正解圖 黑1向白棋內部投入一子是絕妙好手，白2只好尖應，白如在A位擋，則黑可B位打後再2位打，白不活。接下來黑3接上同時打白棋，白4提黑一子，黑棋成了先手吃下白◎一子。

圖四 變化圖 黑1卡時白2接上白◎一子，黑3是

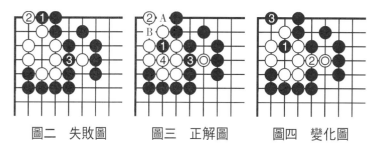

圖二　失敗圖　　　圖三　正解圖　　　圖四　變化圖

見合點，以後白不活。

第二十四型　白　先

圖一　白先　不存在殺棋的問題，只要白棋在官子上得到更大的利益，當然要做到「東方不亮西方亮」。

圖二　失敗圖　白1、3在左邊扳粘，黑4虎不過是一般官子，但黑4後黑棋還有A位沖的便宜，可見白棋失敗。

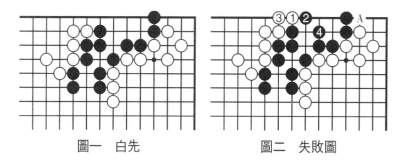

圖一　白先　　　　　　圖二　失敗圖

圖三　正解圖　白1點入是左右有棋的好手，黑2頂後白3渡回，至白5接。圖二中白得到了三目棋，而此圖中一目也沒有了，而且白在A位擋可先手得到一目。

圖四　變化圖　白1點時黑2改為尖頂，白3位打後再5位斷，黑6只有接，白7吃下角上兩子黑棋。

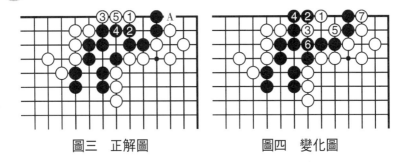

圖三　正解圖　　　　　　圖四　變化圖

第二十五型　白　先

　　圖一　白先　黑棋並非無懈可擊，白棋可以利用見合手段取得相當利益。

　　圖二　失敗圖　白1到角上扳太隨手，黑2退後白3不過是多爬一手而已。

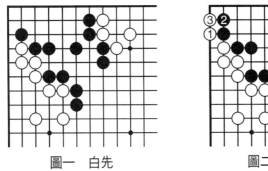
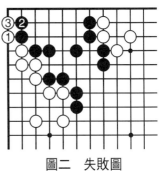

圖一　白先　　　　　　圖二　失敗圖

　　圖三　正解圖　白1夾是見合戰術，因為白棋左右逢源。黑2接是正應，白3渡過後所得官子比圖二多。

　　圖四　變化圖　白1夾時黑2立下阻止白1渡過到下面，無理！白3斷正是和黑2見合處。黑4只有打，白5即打下面兩子黑棋，黑不能A位接，如接則白B位打，黑棋損失更大。

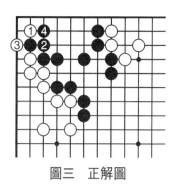

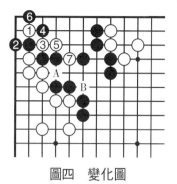

圖三　正解圖　　　　　　　　圖四　變化圖

第二十六型　白　先

　　圖一　白先　這是角上常見的棋形，白棋可以利用見合戰術多得一些官子。

　　圖二　失敗圖　白1、3連向角裡長兩手，黑2、4後白棋不過按正常下法取得幾目棋而已。

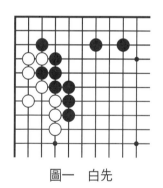

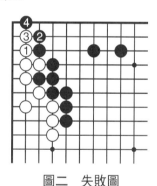

圖一　白先　　　　　　　　　圖二　失敗圖

　　圖三　正解圖　白1夾是上下有棋的好手，黑2反扳是正應，白3打、黑4接後白已比圖二便宜了。如別處無大棋白也可在A位接上，以後還有B位扳的先手。

　　圖四　變化圖　白1夾時黑2擋阻渡，白3夾，以後A、B兩處見合白必得一處，黑棋更虧。

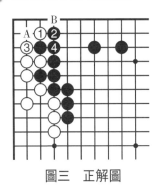

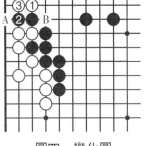

圖三　正解圖　　　　　　　圖四　變化圖

第二十七型　白　先

　　圖一　白先　白要抓住黑棋缺陷，利用見合戰術取得官子利益。

　　圖二　失敗圖　白1打，黑2長，至黑4時白5企圖枷住黑棋，但黑6長後，白棋無便宜。白如改在A位打，則經過黑B、白C，黑D接，白不過是先手封住了黑棋而已。

　　圖三　正解圖　白1點看似簡單，但卻是深得見合戰術的精髓，因為以後白A、B兩處見合必得一處。一般黑在C位應，白B後吃下右邊兩子黑棋。

圖一　白先

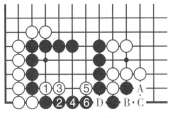

圖二　失敗圖

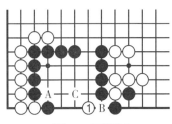

圖三　正解圖

第二十八型 白 先

圖一 白先 黑棋上面有不少斷頭，白棋如何利用見合戰術讓這些斷頭出現毛病是當務之急。

圖二 失敗圖 白1打，隨手！想得過於簡單。黑2長，白3再打，黑4長後，白棋A、B兩處均不能入子，不僅無所得，而且連原來在C位先手扳的官子也失去了。

圖三 正解圖 白1在裡面夾是經過深思熟慮的好手，因為下面有或於A位斷吃角上兩子黑棋，或在B位斷吃上面一子黑棋🔺的兩處見合。

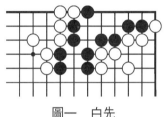

圖一 白先

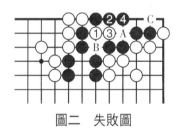

圖二 失敗圖

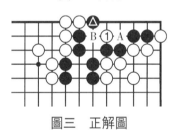

圖三 正解圖

第二十九型 白 先

圖一 白先 白棋如何利用黑棋裡面潛伏的一子白棋◎，加上見合戰術取得官子最大利益。

圖二 失敗圖 白1托，黑2扳，白3斷，黑4不上當，白5只有退，黑6提，白無任何便宜，還不如當初直接5位退。黑4如在5位打則上當，白即A位斷成為所謂「相思斷」，黑兩子將被吃。

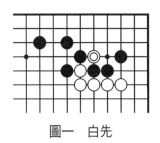

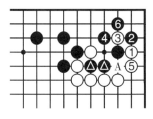

<div style="text-align:center">圖一　白先　　　　　　　圖二　失敗圖</div>

　　圖三　正解圖　　白1點入是上下有棋的見合手段，黑2是正應，白3退回大極。黑2如在A位擋，則白3退後仍要在2位補一手。

　　圖四　變化圖　　白1點時黑2擋，無理！白3正是見合處，至白5黑棋被全殲。

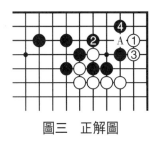

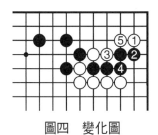

<div style="text-align:center">圖三　正解圖　　　　　　圖四　變化圖</div>

第三十型　白　先

　　圖一　白先　　上面黑棋看上去好像很嚴密，但仍有一定缺陷，白棋只要找到見合處就可以有官子便宜。

　　圖二　失敗圖　　白1跨下，黑2夾是正應。黑棋有A位渡過，白無法吃角上兩子黑棋●。

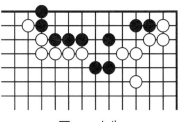

<div style="text-align:center">圖一　白先</div>

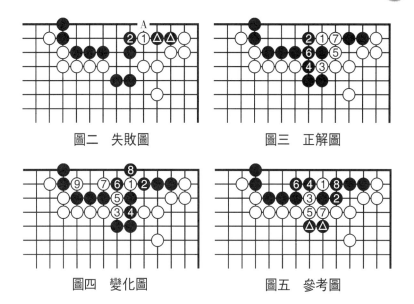

圖二 失敗圖　　　圖三 正解圖

圖四 變化圖　　　圖五 參考圖

　　圖三　正解圖　白1托是有見合手段的好手，黑2在左邊打，白3就在下邊沖，黑4只有接，白5打，黑6接，白7接上後吃下角上兩子黑棋。

　　圖四　變化圖　白1托時黑2在右邊頂，白3沖是見合處，黑4接上後白5沖下，黑6打，至白9白棋吃下左邊五子黑棋，收穫更大。

　　圖五　參考圖　白1托時黑2退，白3挖，黑4到上面打，黑6接，白7斷下下面兩子黑棋▲。黑6如改為7位接，則白即6位打，結果如圖四變化圖。白7後黑還要8位打。白棋大獲成功。

第三十一型　白 先

　　圖一　白先　上面官子白棋有妙手可以讓黑棋不能左右兼顧，這就要運用見合戰術。

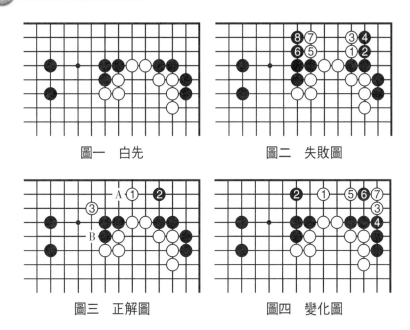

圖一　白先　　　　　　　　　　圖二　失敗圖

圖三　正解圖　　　　　　　　　圖四　變化圖

　　圖二　失敗圖　白1和白5兩邊扳好像是先手擴大了上面，但這種下法初學者就會。要求白棋獲得更大利益。

　　圖三　正解圖　白1在上面二路跳下是左右見合的妙手。黑2在右邊跳下守角是正應，於是白3向左大飛侵入黑地。黑如在A位靠下，則白即B位扳，黑棋不利。

　　圖四　變化圖　白1跳下時黑2在左邊跳保護左邊空。白3就到右角點，黑4接後白5飛回，黑6靠，白7夾後黑棋不活。

第三十二型　白　先

　　圖一　白先　白棋要利用白◎一子取得最大官子利益，當然還要運用見合戰術。

　　圖二　失敗圖　白1斷打也算是有一定水準的一手

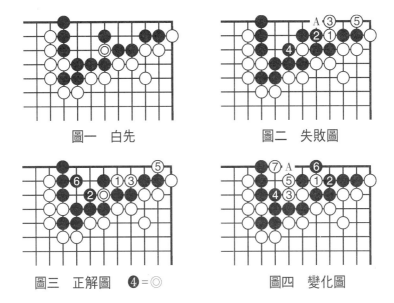

圖一　白先　　　　　　　　　　圖二　失敗圖

圖三　正解圖　❹=◎　　　　　圖四　變化圖

棋，因為白3立時黑4必須提白一子，白5吃下黑兩子，但這不是最大利益。黑4如改為A位打，則白即4位長出，成為圖四的結果。

　　圖三　正解圖　白1到圖二左一路打是有見合手段的好手！黑2只有提白◎一子，白3打，黑4接，白5打吃黑兩子後黑6還要補活。結果黑棋比圖二少了三目棋。

　　圖四　變化圖　白1打時黑2反打，無理！白3長出是見合處，黑4打，白5曲打，黑6只有提，白7尖後左邊數子被吃。黑雖可A位拋劫，但影響到右邊整塊黑棋的死活，負擔太重，這只能是理論上的棋了。

第三十三型　黑　先

　　圖一　黑先　黑如A位沖，則白B位擋，黑再C位扳，白D位虎，這樣官子就不用出題目了。問題是黑棋要

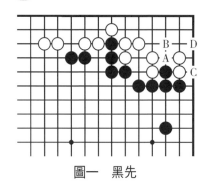
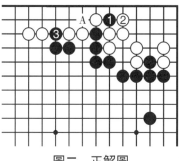

圖一　黑先　　　　　　　　圖二　正解圖

找到白棋的缺陷，利用見合手段得到官子便宜。

　　圖二　正解圖　黑1到上面二路斷是左右有手段的好手。白2在右邊打，黑3就在左邊三路沖下，以下由於有A位的斷頭，白很難對應了。

　　圖三　變化圖　黑1斷時白2如改為在左邊接則黑3就嵌入，這也是一手有見合手段的妙手。白4曲下是無奈之著，黑5沖，白6擋後黑7、9、11吃掉下面兩子白棋。

　　圖四　參考圖　圖三中的白4改為在右邊打，黑5長，白6不得不接，黑7撲一手是緊氣常用的手法，以下的對應也是白棋騎虎難下，至黑19點後形成雙活，白方損失比圖三大得多。

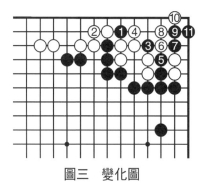
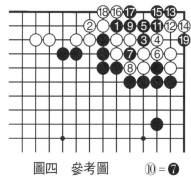

圖三　變化圖　　　　　圖四　參考圖　　　⑩=❼

第三十四型 黑 先

　　圖一　黑先　白棋內部
潛伏了一子黑棋⚫，黑棋要
利用這一子加上見合手段，
就可以在白棋內部生出棋來
佔到官子便宜。

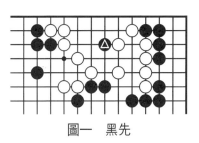

圖一　黑先

　　圖二　正解圖　黑1在
二路嵌入是所謂的「盲點」，一般很難想到。白2打，黑
3就到下面打，白4只有提，黑5得以沖出，白空被破去
不少。

　　圖三　變化圖　黑1嵌入時，白2接上是希望黑在5
位渡過，白在6位打。然而黑3先在左邊長逼白4位接
上，黑5位打，白6打時黑7頑強做劫，此劫影響到白棋
死活，白棋不利。所以以圖二為正解。

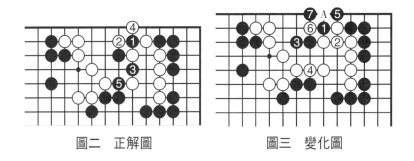

圖二　正解圖　　　　　　圖三　變化圖

第三十五型 黑 先

　　圖一　黑先　角上白棋比較空虛，黑棋如何收官才能
佔到最大利益？

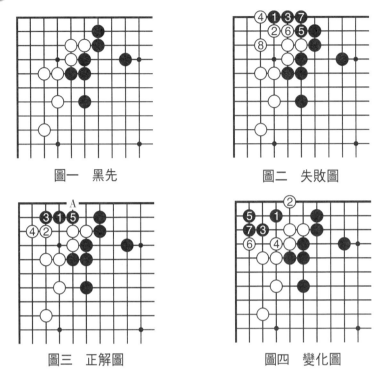

圖一　黑先　　　　　　　　圖二　失敗圖

圖三　正解圖　　　　　　　圖四　變化圖

　　圖二　失敗圖　黑1向白棋角上大飛被稱為「仙鶴伸腿」，是常用的官子手段，可以先手獲得七到八目棋。但在此型中不是最佳官子。

　　圖三　正解圖　黑1點入是有見合手段的一手妙棋。白2跳守，黑3再向角上長是強手，因為白如A位跳下阻止黑棋渡回，則黑可4位扳，角上成為劫活。白4後黑5渡回，雖是後手，但比圖二多得了近十目棋。

　　圖四　變化圖　黑1進入時白2跳下阻渡有些過分，黑棋當然準備好了見合手段。黑3點方，白4只好接上，黑5在「二・二」路虎是做活常用手筋。白6尖，黑7團後角上已經做活。

第三十六型　黑　先

圖一　黑先　白棋看似很堅固，但仍有機可乘，黑棋如懂見合手段就可獲得相當利益，當然黑棋要有兩手準備。

圖二　失敗圖　黑1沖，白2退，正確！黑3再沖，白4擋後黑棋不過先手得到兩目棋而已。白2如3位擋，則黑即A位打，兩子白棋將被吃。

圖三　正解圖　黑1夾是初級棋手想不到的好點。白2在上面擋是正應，黑3沖打，白4接後，黑5接上，白6還要應一手。此圖比圖二先手多得兩目。

圖四　變化圖　黑1夾時白2接上，黑3沖打，這正是準備好的見合手段。白4擋，黑5、7到上面吃去白兩子，收穫比圖三更大。

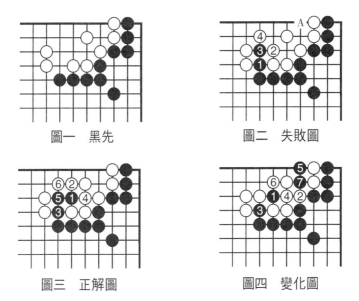

圖一　黑先　　　　　　圖二　失敗圖

圖三　正解圖　　　　　圖四　變化圖

第三十七型　黑　先

　　圖一　黑先　白角部並不完整，黑棋不能滿足於黑A、白B的官子，應該找到見合點取得更大的利益。

　　圖二　正解圖　黑1點入是妙手筋，白2到下面接是正應。黑3長，白4只有接上，黑5向角裡長，白6接上後角上是黑棋先手雙活，而且A位仍有一半權力，當然黑棋成功。

　　圖三　變化圖　黑1點時白2在角上做眼，無理！黑3尖是見合處。白4只有接上，黑5得以拋劫，此劫黑是無憂劫，白棋不行。

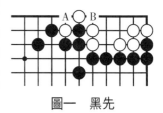

圖一　黑先

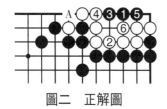

圖二　正解圖

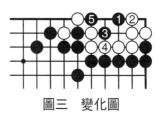

圖三　變化圖

第三十八型　白　先

　　圖一　白先　由於左邊有黑一子●「硬腿」，所以白棋的死活也受到了威脅，如何才能收到滿意的效果？

　　圖二　失敗圖　白1到角上立下，黑2點入，白3尖頂，黑4退回時白5只有後手做活。結果白僅得兩目，而且兩子白棋◎也有被吃的可能。

　　圖三　正解圖　白1在上面一路虎是左右有見合點的

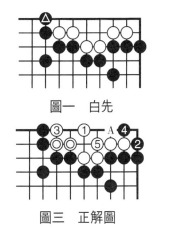

圖一　白先　　　　　　　　　　圖二　失敗圖

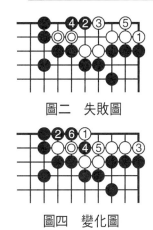

圖三　正解圖　　　　　　　　　　圖四　變化圖

好手。黑2到右角曲，白3就在左邊曲下，黑4扳，白5接後已成活棋，而且在A位擋下還有0.75目的權力，白◎兩子也不會有被吃的可能了。

　　圖四　變化圖　白1虎時黑2在左邊擠入，白3就到右邊立下，這正是見合點。黑4撲入是常用破眼手段，但白5提後角上成了「直四」活棋，反而得到了四目。黑6打時白可不接而脫先，就算黑在4位提白兩子，而白可在◎位「打二還一」，仍是活棋。

第三十九型　黑 先

　　圖一　黑先　黑棋在白棋內部的兩子殘棋♠尚有利用價值，可取得官子便宜，但一定要左右有見合處。

　　圖二　失敗圖　黑1到角上夾是常用官子手段。白2打也是正應，黑3打，白4提也算取得了官子便宜。白2如在3位打，則黑即於A位做劫。但這種結果在此型中並不是最大利益。

　　圖三　正解圖　黑1在中間點入是左右有見合的好

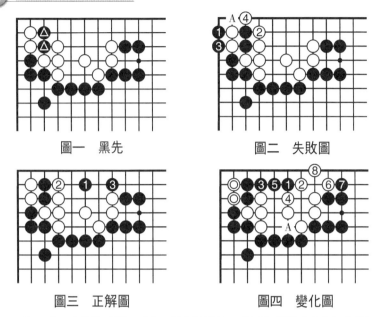

<div align="center">

圖一　黑先　　　　　　　　圖二　失敗圖

圖三　正解圖　　　　　　　圖四　變化圖

</div>

手，白2打是正應，黑3得以渡回，黑幾乎將上面白空搜刮殆盡。

　　圖四　變化圖　黑1點時白2尖頂阻渡，無理！黑3曲正是見合之處。白4頂，黑5接後不只是角上兩子白棋◎已經無疾而終，而且白棋還要在6位扳苦苦做活，黑A位打後僅剩兩目！

第四十型　黑　先

　　圖一　黑先　由於黑棋有▲一子「硬腿」，可以利用見合手段取得官子便宜。

　　圖二　失敗圖　黑1沖，隨手！白2打時黑3接，以後黑在A位打，白B位接，白可得十一目棋。當然白不能在A位團。

　　圖三　正解圖　黑1到二路兩白子之間挖，是上下有

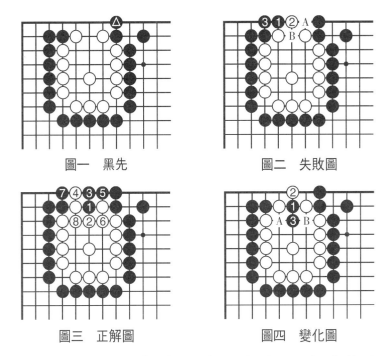

圖一 黑先　　　　　圖二 失敗圖

圖三 正解圖　　　　圖四 變化圖

見合手段的妙手。白2在下面打，黑3立下，白4打後至白8接是正常對應。結果白後手僅得到了八目棋。

　　圖四　變化圖　黑1挖時白2改在上面打是不能考慮的一手棋，因為黑3長後有A、B兩處見合，黑必得一處。那不只白空被壓縮，白棋還將有一子被吃。

第四十一型　白　先

　　圖一　白先　白棋在黑棋內部有一子◎潛伏，白棋正要利用這一子並運用見合戰術取得官子便宜。

　　圖二　失敗圖　白1馬上斷操之過急，黑2打，白3在二路平，對應至黑6，由於黑在下面還有B位一口氣，白如在A位立則不能形成「金雞獨立」，黑可C位打，因

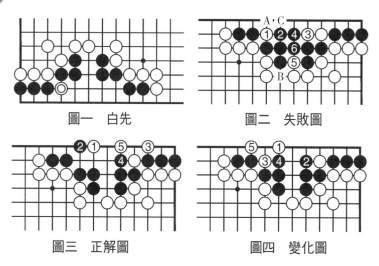

圖一　白先　　　　　　　圖二　失敗圖

圖三　正解圖　　　　　　圖四　變化圖

此白棋沒有獲得任何利益。

　　圖三　正解圖　白1點是左右有見合的好點。黑2在左邊尖頂，白3就向角裡扳，黑4打時白5做劫。

　　圖四　變化圖　白1點時黑2到右邊打白一子，白3即到左邊斷，黑4打，白5仍然做劫。

第四十二型　黑先

　　圖一　黑先　黑棋如何利用白棋斷頭並運用見合戰術達到壓縮白棋的目的？

　　圖二　失敗圖　黑1、3在右邊扳粘不過是先手兩目，白內部成了五目，而且以後白棋還有A位沖的先手一目。黑棋不能滿意。

　　圖三　正解圖　黑1到一路點方是左右有棋的妙手，白2頂是正應，黑3托過，白4後還要到下面6位做活。這樣白棋只剩下兩目地，而且黑棋A位擋也是先手。加起來黑共便宜了四目。

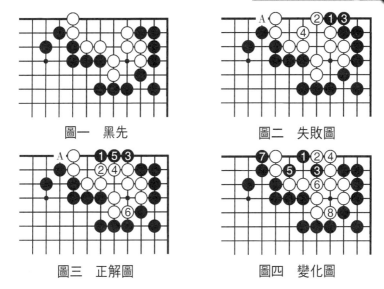

圖一　黑先　　　　　　圖二　失敗圖

圖三　正解圖　　　　　　圖四　變化圖

圖四　變化圖　黑1點時白2在右邊尖頂，黑3打一手後再5位斷，正是見合處。白6接上後黑7吃下白兩子，白8仍然要做活。黑棋獲得更多。

第四十三型　白　先

圖一　白先　白棋要在角上佔有最大官子利益才算成功。如僅僅是白A、黑B、白C，則白不能滿足。

圖二　正解圖　白1夾是左右有見合手段的好手。黑2退是正應，白3退回，結果比圖一強多了，而且白還有A位長、B位跳等官子。黑如A位曲，則白可得先手。

圖三　變化圖　白1夾時黑2曲下阻止白1渡回，過分！白在3位扳是見合處。黑4打，白5反打，以下對應至

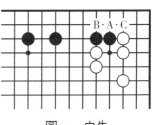

圖一　白先

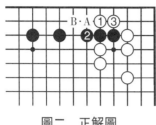

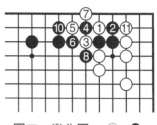

圖二　正解圖　　　　　圖三　變化圖　⑨＝❹

白11緊氣，黑三子差一口氣被吃，黑棋損失慘重。

第四十四型　黑　先

圖一　黑先　白棋有一定缺陷，黑棋可以運用見合戰術取得官子便宜，如只滿足於黑A、白B、黑C提白兩子就沒什麼意思了。

圖二　正解圖　黑1到上面靠是左右有棋的妙手。白2在右邊扳是正應，黑3打吃兩白子，所得已經比圖一多了。白4如補一手，則黑棋還是先手得利。

圖三　變化圖　黑1靠時白2接，黑3跳是見合處，白4

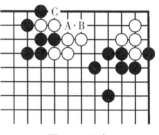

圖一　黑先

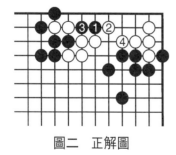

圖二　正解圖

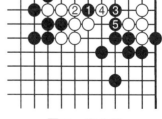

圖三　變化圖

挖，黑5連回黑3一子，白棋右邊四子被吃，損失慘重。

第四十五型 黑 先

圖一 黑先 這是11路小棋盤，黑貼 $2\frac{3}{4}$ 子，此圖好像有A、B兩處見合官子。如按黑A、白C、黑D、白B、黑E、白F的次序收官白勝，那黑棋怎樣官子才能取勝呢？

圖二 正解圖 黑1立是利用白角未淨活而爭先手的妙手，白2擋是正應，黑就搶到了左邊3、5位的扳粘，多得到一目棋。白到上面6位提後黑7仍吃白一子，結果黑勝。

圖三 變化圖 黑1立時白到左邊2位扳，白4接後黑5跳入，白6阻渡，黑7打至黑9立，角上是雙活，白一目棋也沒有了。上面白10接，黑11提一目已與勝負無關了。這正是黑1立時的見合手段。

圖一 黑先

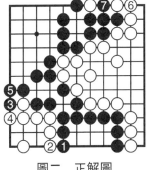

圖二 正解圖

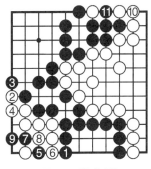

圖三 變化圖

第四十六型　黑 先

圖一　黑先　這是懂得見合戰術的典型簡單官子。盤面上有A位的單官和B、C兩處單劫，黑棋的官子如何進行才能取勝是至關重要的次序。

圖二　失敗圖　黑1不懂見合，到上面1位接，白2馬上搶到單官，黑3提劫，可見白4找到了劫材，然後白6提黑3一子後白棋無劫材，只有讓白棋粘劫，結果白勝$\frac{1}{4}$子。

圖三　正解圖　由於白2和黑3是各自必得一處的見合點，因此黑1先收單官才是正確的，結果是黑勝$\frac{3}{4}$子。當然在黑棋劫材豐富，而且是細棋局面時可按圖二進行。本圖黑棋勝定，就算劫材夠了也不必多此一舉，所謂「贏棋不鬧事」！

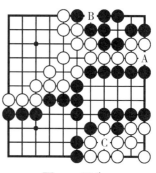

圖一　黑先

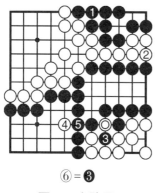

⑥＝❸

圖二　失敗圖

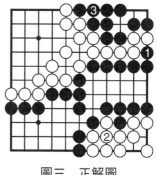

圖三　正解圖

第四十七型　白　先

　　圖一　白先　盤面上有A、B兩處相等目數的後手官子，C位有一處劫爭。現在白先怎樣運用見合戰術取得官子便宜呢？

　　圖二　失敗圖　白1先提劫，黑2利用見合官子做劫材，白3只好到左邊接上四子。黑4提劫，白棋無劫材，只好讓黑棋粘劫，結果白負。

　　圖三　正解圖　白1先接回四子白棋，黑2當然立下。先交換掉見合處，白再於3位提劫，黑4接後白5接上，結果白勝。本題是要強調，在提劫前先把可以作為劫材的見合點收掉方才有利。

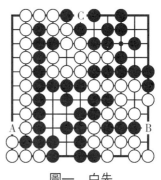

圖一　白先

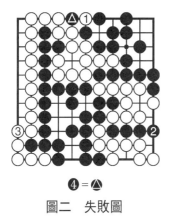

④ = ▲

圖二　失敗圖

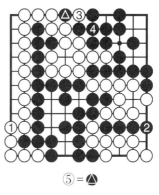

⑤ = ▲

圖三　正解圖

第四十八型　黑　先

　　圖一　黑先　先要計算好各自可收得目數的多少以及見合處，再決定收官次序。

　　圖二　失敗圖　黑1搶先收盤面上最大官子，後手接回六目。但白2卻先手沖去黑角上一目，黑3不得不應，因為關係到黑角死活。白4再吃去黑兩子，至黑7接後，黑棋負$\frac{1}{4}$子。

　　圖三　正解圖　由於白2和黑3均為雙方後手六目，而白4和白6吃兩黑子後接不歸，兩處均為後手四目，一共是兩對見合官子。無論黑白哪一方先手，都只能得到兩處。所以黑1先在上面擋而後手得一目是正確的。以下官子至黑7後黑棋可勝$\frac{3}{4}$子。

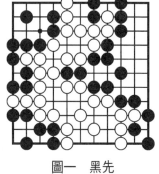

圖一　黑先

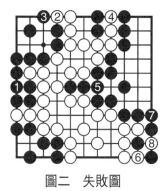

圖二　失敗圖

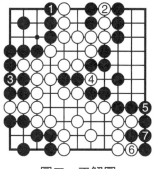

圖三　正解圖

歡迎至本公司購買書籍

親臨本公司購買圖書者
請於上班時間星期一至星期五
(8:30-12:00，13:30-17:30)
至台北市北投區致遠一路二段12巷1號。

建議路線
1.搭乘捷運
　　淡水信義線石牌站下車，由月台上二號出口出站，二號出口出站後靠右邊，沿著捷運高架往台北方向走(往明德站方向)，其街名為西安街，約80公尺後至西安街一段293巷進入(巷口有一公車站牌，站名為自強街口，勿超過紅綠燈)，再步行約200公尺可達本公司，本公司面對致遠公園。

2.自行開車或騎車
　　由承德路接石牌路，看到陽信銀行右轉，此條即為致遠一路二段，在遇到自強街(紅綠燈)前的巷子左轉，即可看到本公司招牌。

國家圖書館出版品預行編目資料

圍棋見合戰術與應用／馬自正　編著
　　——初版，——臺北市，品冠文化，2018〔民107.10〕
　　面；21公分 ——（圍棋輕鬆學；27）
　　ISBN　978－986－5734－87－9（平裝；）

1.圍棋
997.11　　　　　　　　　　　　　　　　　107013313

圍棋見合戰術與應用

編　　著／馬自正

責任編輯／劉三珊

發 行 人／蔡孟甫

出 版 者／品冠文化出版社

社　　址／台北市北投區（石牌）致遠一路2段12巷1號

電　　話／（02）28233123・28236031・28236033

傳　　眞／（02）28272069

郵政劃撥／19346241

網　　址／www.dah-jaan.com.tw

E－mail／service@dah-jaan.com.tw

承 印 者／傳興印刷有限公司

裝　　訂／眾友企業公司

排 版 者／弘益電腦排版有限公司

授 權 者／安徽科學技術出版社

初版1刷／2018年（民107）10月

售　價／380元

大展好書　好書大展
品嘗好書　冠群可期

大展好書　好書大展

品嘗好書　冠群可期